我們喜歡古早的質樸，
並希望散播這些美好，
和我們一起來探訪老屋之美吧！

老屋顏

走訪全台老房子
從老屋歷史、建築裝飾與時代故事
尋訪台灣人的生活足跡

文・攝影

辛永勝、楊朝景

在台灣老房子表情下的內心戲

關於老屋，這幾年談的機會已經少了很多。不是不想說，也不是沒機會說，而是一直努力想著該如何能夠清楚有力地說明，從 2008 年這段時間以來興起在各地的老房子改造風潮，應該創造立下另一個階段要努力追求的目標，必須持續搭建樹立，直至這波風潮退去之前。而這個功課，在目前一窩蜂的老屋潮瘋狂流行下，即使聲嘶力竭地喊破喉嚨大聲呼籲，也不見得是容易被聽見的聲音。

所以，或許得回到最原始的初衷來思考吧。過去常有些朋友會跑來問我：「到底怎樣才能夠發現這些美麗的老房子呢？你們如何去發掘到別人看不到的老房子的美好呢？」抑或是「老房子應該如何改造裝修？在創造新生價值與保存文化記憶的兩難下，該如何才能找到平衡？」說實在的，這問題看似困難，其實也算簡單。關鍵就在於你對於追求答案有沒有熱情——一種願意付出時間去換取結果的滿滿熱情。

我常笑說，我可以知悉許多巷內老屋的背景故事，那是一種搭訕技術的累積。練習在喜歡的美麗老房子前頭光明正大地向內張望，看看裡面的阿公阿嬤有沒有發現外頭的陌生人探頭詢問進而攀談認識。若是沒有人發現你的存在，那就偽裝大聲說著手機電話，也能引發左鄰右舍的關注後找機會問：「阿伯，這間厝是啥咪廊ㄟ？有夠水ㄟ啦，不知啊是啥咪時陣起的，卡早是做沙咪啊？」當你全心全意地想要知道這些屋子的故事，老天就會為你鋪陳這段過程。

而談到老房子的裝修改造，則應該回到自己對於這棟屋子的初心。耗費時間觀察屋子裡裡外外的細節，看著它下雨的樣子，看著它曬太陽的情況，看著它聚著一群人的熱鬧，看著它一個人的孤單。離開屋子在周圍聚落四處繞繞，坐在樹下與下棋的耆老聊聊過去，站在巷口跟買菜的大嬸問問現在……，當你累積愈多的故事與記憶之後，你便會清楚知道它最終應該長成什麼模樣。

　　從台南舊市區的西市場謝宅開始，到北藝大山腳下的關渡山行，還有公館小觀音山斜坡上的寶藏巖聚落。我在一個又一個的老房子裡學習到許多生活的哲學與歷史的課程，也練習讓它們重新拭亮被找回價值與生命，不再是過去因為破舊殘敗而被拆除殆盡的結果，而是重現其歷史文化的光芒，再讓這個世代的人們透過這些老建築的保存與再生，看見過去的故事。

　　老房子擁有千百種表情，從舞姿搖曳的鐵窗花、細膩別致的洗石子、花樣繽紛的磨石子、簡約樸實的紅磚牆，以至採光透氣的水泥花磚、懷舊復古的老磁磚……都是它們的美麗模樣。而表情下的內心戲，也希望愛好老房子的你給予擁抱後的溫暖貼心。（本文作者為風尚旅行社總經理、老房子事務所創辦人）

<div align="right">游智維</div>

老屋的容顏與靈魂

儒家經典《禮記》中的〈大學〉篇有這樣一段話：「……是故君子先慎乎德。有德此有人，有人此有土，有土此有財，有財此有用。德者本也，財者末也，外本內末，爭民施奪。是故財聚則民散，財散則民聚。……」讀者看到此處是否有種似曾相識的熟悉感？古文知識再怎麼匱乏的人，也很難沒聽過「有土斯（此）有財」這句足以被視為台灣人價值觀之根本的名言吧？

事實上，深受儒家思想「教化」的絕大多數台灣人，長久以來只不過是把先聖先賢的諄諄教誨斷章取義，選擇性地強調土地是財富的象徵，卻無視有土之前必先有德，更忽略有財之後所必須背負的社會責任。是故，當台灣逐漸脫離過往的農業社會，土地也隨之卸下生產農作以餵養大眾的任務時，取而代之的，我想你我都再清楚不過。近年來的土地開發爭議、不動產價格泡沫等……圍繞著土地的諸多社會問題，難道不正是源自這群把「有土斯有財」奉為圭臬的無數台灣人嗎？

與「老屋顏」兩位作者相識，便是在房價高騰、建商瘋狂獵地、眾多舊建築因此消失的這一兩年間。但弔詭的是，這幾年卻也堪稱是老屋活化利用的鼎盛期，各地皆可見如同筆者一般的老屋創業者，或是到處尋找老屋準備創業的年輕人。只可惜，老屋浪潮蔓延至今，這些蘊藏舊時代工藝技術與時代精神的建築似乎正在步入淪為純粹商品的歧途，不少商家因為建築本身不夠「老屋」而刻意加工使其更富古味，抑或為求營業之便而在硬體上破壞、改建，以致抹除了極具時代意義的建築元素。

所幸，在「老屋顏」的引領之下，我們原本投射在所謂「老屋」的此類建築的視點得以更為纖細，過去看似理所當然的鐵窗花、磨石子、雕花玻璃……都不再只是「現在看起來很酷」這樣而已，更重要的是，本書讓我們開始思考，那個時代的人們究竟生長在什麼樣的環境、受什麼樣的教育、看什麼樣的風景、做什麼樣的娛樂，才得以創造出那些至今依然「很酷」的美麗建築。例如，在第一章〈如何欣賞老屋〉中，作者不僅以照片輔助說明各種老屋中常見的裝飾技法與建材，且做足了歷史考據，使非建築背景的讀者也能輕易理解這些建築元素的歷史脈絡，進而在閱覽後續介紹的二十四間特色老屋時更能心領神會，同時享受在字裡行間漫遊老屋的樂趣。

　　知名作家谷崎潤一郎（1886-1965）在其隨筆名著《陰翳禮讚》中，以極細膩的觀點闡述日本傳統建築內部不求大量採光的陰翳氛圍如何形塑日本人的「美意識」，而這種在日常生活空間裡培養出的感受力，更造就了獨樹一格的日本藝術。反觀台灣，在這些先人們打造的，至今依然堪用且賞心悅目的建築之中，難道我們看到的就只有「商機」嗎？建築，不論新舊，深刻地影響了每一個生活在其中的個體，進而決定了一個國家的樣貌，以及在外人眼中的形象。「老屋顏」所介紹的，乍看之下只是老屋的容顏，然而在這些表象之下所隱含的卻是一個往往被凡事娛樂化、短線化、商業化的多數台灣人所忽視的時代價值與精神，也是本書欲傳達的精髓所在。（本文作者為書店喫茶一二三亭負責人、打狗文史再興會社監事）

姚銘偉

自序

　　老屋顏成立後，有人以為我們是「學建築的」、「文史工作者」或是「文藝青年」，甚至時常被誤認為「老屋房仲」！回頭想想，大多數的人似乎認為這幾個行業才會「認真」對老屋產生興趣，尤其我們又常在路上盯著人家房子看，這時候就必須生出個「身分」才能當作正當理由。然而這一路走來，我們還是認為：「喜歡老房子這件事情應該是很自然發生的情感，只要大家願意多花點心思，一定也會為其著迷！」

　　最初的感悟其實是來自自身經驗。一開始我們對於「老屋」並沒有特別感覺，偶爾在老屋改建的店家消費時，也只是覺得這些陳舊的桌椅、櫥櫃頗具時代感，相當別致，卻也稱不上喜愛。後來數度走訪台南，開始注意到老房子的裝飾元素，像是鐵窗花、磁磚、欄杆等，發現這些使用連續圖像的元素其實相當典雅，也逐漸深入研究不同年代各具代表性的建築風格，欣賞之餘更產生了對於相關歷史背景的好奇。此後我們觀察老屋的面向日益增廣，從建築用語、圖像設計、歷史文化、古蹟保存、環境保護甚至社會政治議題，同時透過前輩同好發表的文章接觸多方專業知識，進而培養出對這些議題的興趣以及持續關心的習慣。

　　於是我們開設了「老屋顏」粉絲團，希望讓更多人也能從不同的角度產生對老屋的興趣與關注。粉絲團上的貼文與照片都是我們一路尋訪老屋的驚喜發現，主題涵蓋建築元素、路角街景到歷史故事，有時抒發心情，或是和屋主互動……只要與老屋有關的任何事物，都是我們樂於四處探訪的動力來源。而願意幫我們粉絲團按讚的網友們也都來自四面八方、各種職業

與年齡層，有的本來就喜歡老房子，有的則是被某個貼文或照片吸引進來，開始喜歡並關注老屋，有的網友還會跟我們分享他們發現的美麗老屋。我們希望讓更多人能看到老房子的美，進而關心保護古蹟、惜舊愛物（或是跟我們一樣不小心養成走在路上時亂看人家房子的「壞習慣」），而當大家把其發現與體會也帶來粉絲團跟大家分享時，也是我們最開心的時候了！

撰寫此書時，採訪過程中遇到的人事物不斷重現腦海——曾在某處遇見的好心阿伯，偶然發現充滿故事的老房子時的驚喜，以及看見老屋從過往輝煌、頹落到如今重生時所湧現的感動，這些尋訪老屋的心路歷程，也隨著我們的足跡寫進了書裡。就如同上述的經驗，這些經過累積時光的老房子，周邊與本身一定會有許多有趣的故事。

我們相信這些累積多年歲月的老房子，本身就是個屬於時代、屬於古早人們的故事寶庫。這次書中挑選的老房子目前多已改建成店家，或許您有機會可以帶著這本書親身去走走，相信一定可以看到更多老屋顏沒發現到的精采！我們期待您帶著新發現來粉絲團分享，和更多也同樣熱愛老房子的朋友們說說您眼中看到的美麗老屋。若能如此，我們寫這本書的最主要目的也就達成了。

老屋顏
辛永勝、楊朝景

目錄
Contents

什麼是「老屋顏」?

「老屋顏」就如字面上的意思,指的是「老屋的容顏」。

　　二〇一三年,一趟舊地重遊的旅程我們來到台南。擁有悠久歷史的府城開發甚早,除了古蹟、風俗,也衍生出鮮明的住居文化。走進交錯縱橫的巷弄裡,老房子俯拾即是。以往總是前往熟悉的店家,偶然間我們也注意到,即便是比鄰而建的房子也有著不同的樣貌,當中不乏樣式精緻、作工繁複的建築元素,隱隱透露出早年的庶民美學。就這樣持續走走停停,我們手中的相機與不時發出的讚嘆聲引起居民圍觀,一位原以為我們迷路的婦人得知來意後感慨地說:「台南的老厝花樣真的很多,因為很多都是自己蓋的,用料也卡實在,不過這些年拆了不少,可惜啊!」這席話持續在我們腦海裡發酵,讓我們意識到逐漸凋零的裝修文化,也開啟了往後記錄老屋的旅程。

　　「老房子」的歷史動輒數十年、上百年,不僅是日常居所,也是民間工藝的載具,許多建材的誕生,其實與歷史及經濟發展環環相扣,更別說台灣建築風格的多變,也成為判斷建物年份的重要依據。我們發現冰冷的建築之所以充滿溫度,在於裝修材料的手作感,鐵窗花、手繪磁磚、洗石子或印花玻璃,時而華麗複雜、時而低調簡單,遠看時一片眼花撩亂,近看卻排列整齊,不論是四方連續的幾何圖案、或是訂製的家族圖騰,

這些現在已不易見或停產的建材構成了豐富的老屋風景，也讓我們按相機的手指停不下來。經過了幾次尋訪老屋的旅行，手邊累積的照片愈來愈多，也歸納出一番心得，於是決定將這些紀錄分享出來，透過 Facebook 建立了「老屋顏」粉絲團，藉由影像與文字和網友們分享每天的新發現。

就這樣一路從台南開始，探索老屋的腳步也逐漸拓展到台灣其他縣市。我們走遍大街小巷，接觸到不少當地居民，也聽老人家侃侃而談當年往事，慢慢深入了解藏在老房子背後的故事。過程中我們意外發現，隨著各地風俗的差異，民間住宅與官方建築風格也略有不同，進而培養出對古蹟、歷史建築和閒置空間再利用等議題的興趣，每每實地探訪後與從小所學的歷史對照之後也總有驚喜的收穫。此外，我們也觀察了一些店家對老房子修復或改建後再利用的例子，不論是作為住宿或是咖啡店，電影院或是餐廳，這些老房子的主人對於空間的使用上都各有一番見解與背後的故事，我們也樂見一些本來閒置下來的空間能再次被有效利用，並透過訪談新的使用人，讓老房子的故事能夠傳承並寫出全新的篇章。

壹
chapter 1

· 如何欣賞老屋 ·
Develop an eye for the old house

屋主巧思 × 匠人功力
感受古早生活的庶民美學

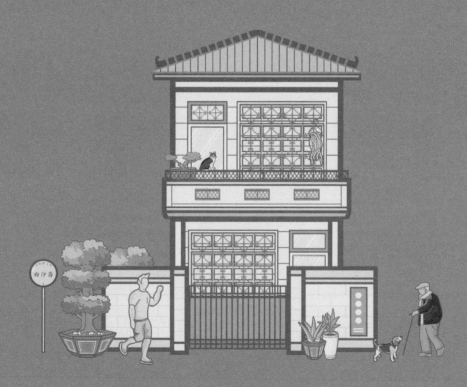

鐵窗花｜洗石子｜磨石子｜紅磚｜水泥花磚｜磁磚

鐵窗花

民間師傅的手作美學

鐵窗花在 1920 年代隨著西洋現代建築傳入台灣，是一種以黑鐵為材料，經由銲接、鍛造、彎折等工法，製作出鐵窗圖騰的民間裝飾工藝，當時常見於廟宇及洋樓街屋。隨著 1970 年代台灣經濟起飛，衣食無虞的情況下對於生活美學逐漸重視，以繁複技術製作的鐵窗花，除了具有防盜功能，還可展現工匠與屋主獨到的藝術眼光，迅速於民居建築中流行。

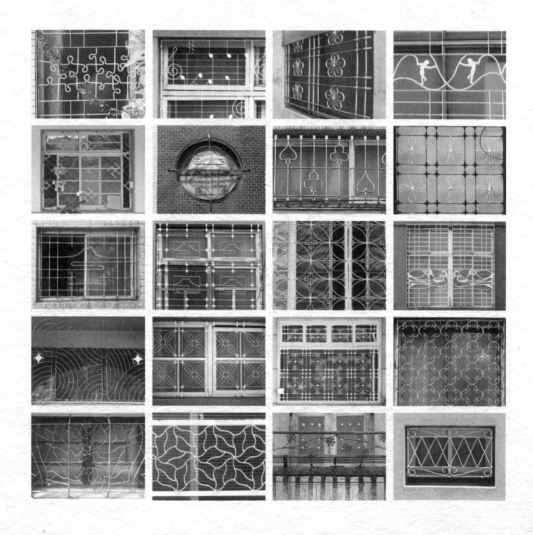

鐵窗花圖案沒有制式化的標準，內容全憑工匠巧思，以直線或圓弧組成的幾何圖案最為常見，而除了幾何圖形外也常看到具象化的圖案，例如富士山、櫻花、梅花等樣式，還有些喜好音樂的屋主則將窗花做成五線譜與音符的圖案，各種造型總讓我們大感驚喜。

　　全盛時期，各路工匠們較勁意味濃厚，會試圖從各種圖騰、形狀與立體度上統一中求變化，甚至將自家經典圖案集結成「型錄」供客戶選擇，屋主選好圖樣後，師傅再前往現場量測，視門窗尺寸與現場狀況調整窗花尺寸，因此每一幅鐵窗都可說是師傅「手工特製」的藝術作品。

90 年代後迅速消失的手作窗花

　　然而這樣精湛的工藝卻在 1990 年代後迅速消失，主因不外乎市場推陳出新的裝修材料與建築風格。黑鐵窗花雖然美麗但容易鏽蝕，必須定期上漆保養，並且製作成本也高出新式建材許多，因而不敵 90 年代出現的白鐵（不鏽鋼），隨即被取代。漸漸的鐵窗成為完全功能取向的建材，機器化生產加速製造卻忽略變化性，滿山滿谷的不鏽鋼條將家家戶戶的陽台打造成銀色牢籠。除此之外，地狹人稠的台灣，建築形式從平房逐漸演變成高樓，鐵窗需求日益減少。材料演進與住居型態改變，畫出了一條新舊鐵窗的分界線，也為充滿手作感的鐵窗花藝術流行畫上終點。

　　即便如今鐵窗花的製作已幾乎走入歷史，但只要走在街上稍微用心觀察，還是可以找到不少沿用至今的窗花作品。我們在欣賞的同時也很喜歡進行「解構窗花」的遊戲，將看似複雜的窗花造型，以各種不同的方向與角度拆解成單純的四方連續圖案，或是從規則中尋找不規則的各式有趣聯想，偶爾來場這樣的路上觀察之旅，彷彿也在進行一場場的窗花狂想曲。

窗花的簡單線條意味著所需物料較少，可以節省成本縮短工時，我們好佩服早年工匠師傅們，在使用有限材料時卻還能兼顧各方面需求的全面思考。純手工製作的窗花即便是相同圖案，還是可以根據工法不同產生細微的差異，觀察各種窗花的不同之處，就像「大家來找碴」一樣趣味十足。

曾經，我們身邊的美麗窗花，隨著都市生活型態轉變，正逐漸從我們眼前消失……

配合圓窗以翻轉方式的開關設計，直線交錯的窗花也手工調整出半球形的弧度，其道道鐵條勾勒出網狀紋理，再加上毛玻璃透出的光線，看起來是不是就像個美味的菠蘿麵包？

精巧的櫻花盛開在小圓窗中，淡淡的藍綠色配上褐色洗石子牆面的背景讓它更顯優雅。

小時候一遇到下課時間，鐘一響就會衝到榕樹下占位子，然後在沙地上畫一個圓，那是孩子們玩玻璃彈珠的戰場。圓形圖案內相接成閃電型長方形，就像晶瑩剔透的彈珠中那一抹不知如何加進去的彩色花紋。

整面窗花像是掛滿眼鏡的展示牆，不知這裡是否真為眼鏡行？值得一提的是這個眼鏡造型不同於常見的平面造型，代表鏡架的兩條斜置直線，使得窗花產生了立體的透視感。

靠近高雄港的鹽埕區出現了一扇船型圖騰的窗花，與當地氣氛十分搭配。拍攝前先向店家探詢時才知他們從沒發現。其實生活中存在了很多美麗的事物，我們也很高興幫老闆發現了一個可愛的小角落。

直線與橫線延伸交錯卻在意外的地方斷開，紅藍黃不知是刻意安排或是任意點綴在灰色線條上，有人跟我們說，這就是「蒙德里安」的節奏。

這面看起來華麗複雜的窗花，想必是屋主人家的驕傲。有沒有注意到隱藏在窗花中的「主權宣告」？（提示：是一個姓氏）

上面挖上小洞的圓形與正方形讓人聯想到蘇打餅乾。旁邊放上一壺紅茶，準備好果醬，加上窗上的蘇打餅乾，一場窗花之旅可以先暫時歇歇腳，準備喝杯下午茶。

這窗花層層疊疊了好幾道防線！最外層是不鏽鋼欄杆，接著是黑色塑膠網與最裡層的舊鐵窗花。難得可以同時看到不同時期防盜用的各種材質，但最吸引我們的，還是那幾朵彷彿伸長了脖子朝太陽公公問好的白色小花！

鐵窗花不一定都出現在建築立面上，台南的金紫戲院就用了四芒星與卍字型的圖案裝飾了售票口，對比整體十分簡潔的建築外觀，這一點小細節反而成為令我們注意的亮點。

這幅看似雜亂無章的孩童畫作，施作上可是相當費勁，每道線條連接點都必須焊接，在在考驗著工匠的耐心。儘管眼前一團混亂，但我們還是要在不規則中尋找規則，你可發現其中隱藏了一串葡萄和一隻鸚鵡嗎？

磨石子與洗石子

傳統住宅的裝修奇想

日治時期，日本人在台灣展開大規模的公共建設，將新式的鋼筋混凝土技術引進台灣實驗，同時引進擬石材工法做表面裝修。在那個尚未正式進口與開採石材的年代，強調統治權力的政府官方建築成功比美西方大型建築的輝煌氣度，此工法之後也逐漸在民間普及，滿足了民間住宅的裝修奇想。

種類繁多、造型多變的花、鳥是經典的磨石子圖案主題，常見的牡丹、蓮花、白鶴等藉由銅線勾勒出花瓣、葉片、羽翅，並填入各種寫實漸層的顏色顯示層次，為空間加入不少繽紛色彩。

磨石子

所謂的「磨石子」，是指地板或牆面等在經過打底整平、填石等數道手續後，透過打磨完成平滑的表面質感。常見磨石地板會在圖形分割處嵌入約一寸寬的銅片，表面看起來就像銅線一般，除了可作為色塊區分的界線減少色混[1]，也是為了防止大面積龜裂時裂痕持續延伸，進而衍生出所謂「銅線磨石子」的圖案。因為磨石子需要繁複的工序，故也格外考驗施作者的經驗，成為面臨失傳的傳統工法。

走出官方建築與教育空間，磨石子在 1950~60 年代曾經被大量使用於騎樓與民房建築中，當時的民房多為屋主自建，除了選用最好的建材，屋主通常也希望在屋中加入獨一無二的裝飾，將象徵招福納財的圖騰帶入家中，低調彰顯自家財力。然而磨石子除了費工，施工中產生的粉塵與污水也容易造成汙染及水管堵塞，漸漸地這樣的工藝也只剩廟宇建築繼續沿用。儘管近幾年伴隨著懷舊風興起，有史多人重新喜歡上磨石子質樸的樣貌，卻很難再重現早期精緻的銅線圖騰磨石子工藝。

還記得兒時的夏天，總喜歡倚靠在校園的磨石子牆上乘涼，那平滑的牆面裡鑲滿了大大小小的碎石，冰冰涼涼的觸感，好像永不融化的大型冰棒，至今回想起來，仍是校園生活裡充滿回憶的一頁。

1 色混：通俗說混色，意指把不同顏色混合起來，可以組成另外的顏色。

當年師傅以堅硬的銅線勾勒出細膩的人物表情與布料皺褶的多變曲線，可惜這已是即將失傳的傳統工法。

人蔘、葡萄、仙鶴與蝴蝶，看似毫無關係的四種圖騰，其實有著巧妙的共通點。老一輩認為人蔘具有延年益壽的功效，葡萄象徵多子與代表長壽的仙鶴及「福」字諧音的蝴蝶皆是寓意吉祥的象徵，所以不僅常見於廟宇、商家，也廣受民居喜愛。

市場服飾攤的騎樓上，這幅精巧相機磨石子圖，獨留於此成為歷史線索，透露這裡曾是一間老相館的秘密。

這種以較大石塊為底的磨石子地板也相當常見。屋主在興建房子時自行以綠崗石排列出富有童趣的圖案，您看出是什麼了嗎？

樓梯是串連各樓層空間的重要橋樑，不論是設在屋裡的哪個角落，都是相當顯眼的「擺設品」，名符其實成為室內裝修時的一大重點。老房子裡常見的樓梯多半為木梯與石梯，而以耐久性來看，遙遙領先的石梯發展出多種樣貌，當中更以多色磨石子構成的案例樣式最為多元。

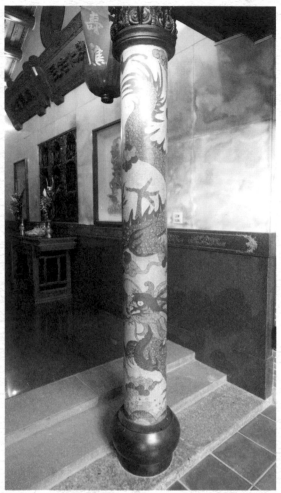

立體的磨石子作品相對少見，由於無法使用大型磨石機施作，必須仰賴手持機具仔細研磨，相對耗時與費工。像這樣精緻如畫的龍柱，上頭鑲嵌各色礦石，栩栩如生的銅條環繞，以最好的工藝來傳達對神明的敬重，也在南部廟宇間廣為流行。

屋主親自裝修的房子裡，在男孩房地板上巧手呈現出「龜兔賽跑」的寓言故事，讓孩子從日常生活中體會到持之以恆與驕兵必敗的處事之道。

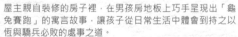

洗石子

除了「磨石子」外，另一種可讓表面呈現石材粗糙質感的「洗石子」，也是老房子常見的工法之一。所謂的「洗石子」，意指將細石混和水泥漿均勻塗抹牆面或柱體，等待沙泥略乾後再用清水緩緩將表層的水泥砂漿沖刷掉的動作，這個沖水的動作便是「洗」這個字的由來。

洗石子因具有石材表面粗糙的效果，運用在柱體與大面積外牆加上線條分隔即可仿造出石塊堆疊的效果，除此之外，洗石子工法在一些建築的細節如門框、窗台或是柱頭裝飾也能有細緻的表現。

環保取向　「抿」石子登場

廣泛流傳的洗石子工法至今還是多少有被使用，但是現在所選用的細石已先經過打磨或拋光，做出來的牆面或柱子摸起來比較滑，看起來也比較亮，與日治時期那種較為尖尖刺刺的質感不太相同。近年來也有許多裝修作品已經改由「抿石子」工法取代，「抿」是指由人以海綿沾水抹除表面水泥，使細石露出表面的處理方式，藉此達到類似洗石子的粗獷質感，並可減少直接水沖洗石子所造成的排水汙染。

台灣的裝修工藝推陳出新，從早期的紅磚屋一路演變出各種表面飾材的運用與組合，在這過程中洗石子的呈現方式也與時俱進，透過線條分隔加上配色巧思填入各種材質與色彩，便可變化出不同的圖騰拼花的美觀效果。

洗石子具有樸實的氣質又方便塑型，廣受注重裝飾的洋樓建築青睞。在台灣各大老街的牌樓上都可看到許多以泥塑加上洗石子加工的仿石雕作品。

洗石子就像是堅固的紙黏土，它能包覆任何意想不到的物體，實際運用上不僅是稱職的建材，也能造就華麗的傢俱，相較於馬賽克拼貼傢俱，洗石子的顆粒更細小，透過純熟的技巧，即便是擬真的花草植物裝飾，也能刻畫地微妙維肖。

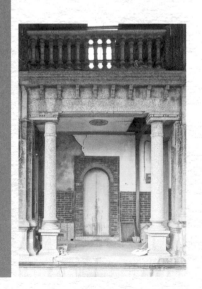

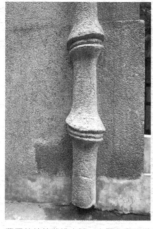

費工的竹節狀排水管，上頭包覆細緻
的洗石子，如此細節之處也絲毫不馬
虎，反映出大戶人家對於居住空間的
整體設計的特別要求，舉凡視線可及
之處都想達到盡善盡美的效果。

宗祠家廟內的洗石子仿石
柱雕刻，上頭刻寫的是給後
世子孫的薪傳家訓，囑咐宗
族成員要為善謙恭並關心
國家大事。

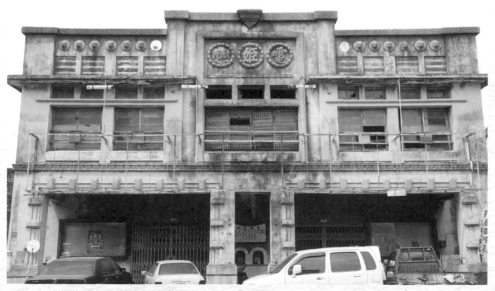

1930 年代興建的戲院建築，線條上已漸漸邁向藝術裝飾派，強調幾何塊狀構成而非
追求巴洛克式的華麗。門柱飾條、女兒牆滾邊可以看到洗石子裝飾的蹤跡，立面上
左右兩側各七個獅頭浮雕也是加以洗石技法，據說是戲院一週七日天天演出的意涵。

紅磚

難以取代的老屋元素

數千年來，磚的發展一直是影響建築文化的重要因素，這種以黏土為原料燒製的建材，是傳統建築中難以取代的素材，持續發展演進，也成為近代建築中不可或缺的一部分。紅磚具有規格相同、組合便利的特性，統一進料後便可組成各種建築要素，不論牆壁、樑柱、樓梯或是傢俱，皆能透過紅磚製成。在傳統建築中，堅固的紅磚構成了建築物的結構安全，區隔出居住者的生活空間，也發展出磚雕、磚砌的裝飾表現。

台灣標準化的紅磚可追溯至日治時期，明治三十二年（1899 年），當時正逢日本政府推動「市街改正計畫」，為防地震與風災規定不可再興建傳統「土角厝」，使得紅磚需求量大增。當時任職總督府文書課長的鮫島盛[1]，創辦了高雄第一間磚窯「鮫島煉瓦工場」，運用愛河沿岸的黏土製磚、柴山的木材燒製，大幅提升台灣紅磚的品質。隨著紅磚使用量日益增加，大正二年（1913 年），由後宮信太郎（Shintaro Ushiroku）[2]成立「台灣煉瓦株式會社」，進行各地的磚窯廠合併計畫，並將「鮫島煉瓦工場」改為「台灣煉瓦株式會社打狗工場」，陸續擴充規模，大量生產統一規格的磚塊。煉瓦株式會社生產的磚塊分為四級，最高品質的一款俗稱 TR 磚，TR 是「Taiwan Renga」的縮寫，「Renga」是「煉瓦」的日語發音，上頭的圖案既可增加水泥黏著度也是象徵著高品質的認證。

　　當時日本為了「脫亞入歐」而派去英國留學的辰野金吾（Kingo Tatsuno）[3]，因受英格蘭磚造建築教育影響，回日後興建了許多融合紅磚元素與古典樣式的建築，這種以紅磚為主體加以灰白色系飾帶的建築風格也被後人稱為「辰野式風格」。由於其學生來台發展人數眾多，「辰野式風格」也因而被引進時為日本殖民地的台灣，至今我們仍可於日治時期興建的官方建築如總統府、台大醫院等看到這樣的裝飾設計。

　　除了官方的大型建築，台灣各地也十分常見許多民間的磚造建築，其所使用的紅磚規格大小、排列方式各異其趣。紅磚除了作為結構性的建材，也有運用顏色反差呈現裝飾效果的窯後雕、窯前雕，或經由排列組成的紅磚窗花等，即使到現在，使用上還是十分廣泛。

1 日本企業家，曾在淡水河旁的六館街成立鮫島商行，提供建材給官方的公共建設。
2 1901 年繼承鮫島商行，事業有成而有「煉瓦王」之稱，曾任臺灣煉瓦、臺灣瓦斯、臺灣製紙等多家公司社長。
3 日本第一代建築師。他所設計的建築中，以紅磚與灰白色系飾帶樹立出知名的「辰野式風格」，由於其學生來台發展者相當多，對於台灣日治時期建築影響深遠。

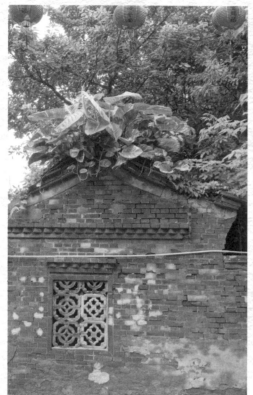

紅磚排列根據派別、用途可分為許多種類：丁砌、順砌、英式砌、法式砌等，各種砌法呈現的視覺效果也有微妙差異。除此之外，透過不同角度的排列，紅磚也可形成建築上的許多細節，鋸齒狀的鳥踏即為其中一款。

注意過有些老磚牆上會有一條條深色的花紋嗎？這並非汙損或是彩繪，而是由於早期磚窯以燃燒木材製磚，在燒製過程中，紅磚相互疊放，不重疊處所產生的還原現象，這樣的紅磚名為「顏只磚」，由於磚上紋路狀似燕尾，也取諧音稱為「燕子磚」。

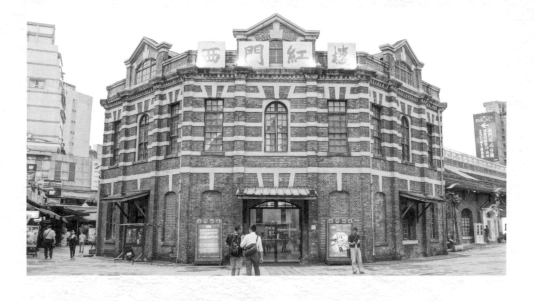

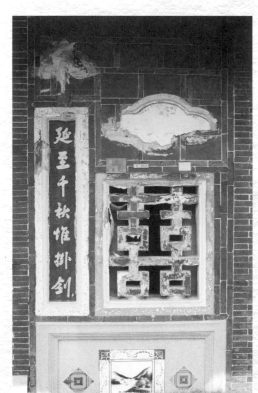

紅磚也常用來堆砌吉祥圖文祈望招來祥瑞之氣，「福」、「祿」、「壽」、「囍」皆為眾人所求，也最為常見。文字排列的紅磚除了可鑲嵌於實牆，亦可作為花窗使用，排列方式極具彈性。

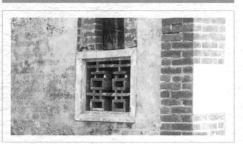

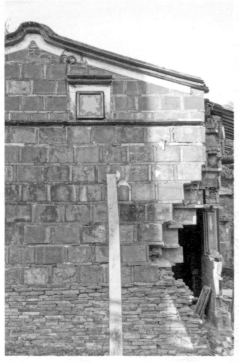

日治時期較知名常見的機器紅磚，除了由台灣煉瓦株式會社 (Taiwan Renga) 出產的 TR 磚外，還有由英資三美路公司 (Sammel) 生產的 S 磚，兩者都是當時的頂級建材，兩者上頭都有網狀花紋，可增加與水泥的黏著度。

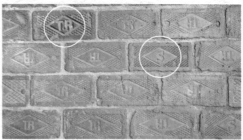

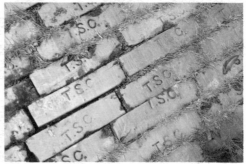

可曾想過磚牆也能成為藏私房錢的好地方嗎？又稱「金包銀」的斗砌法，為了節省磚材使用扁形的紅磚，以豎立及平放的方法構成盒狀，因此也被戲稱為「老人家的藏寶庫」。

在屏東糖廠發現鋪設作為步道的紅磚，上頭的「T.S.C.」字樣是台灣製糖株式會社「Taiwan Sugar Company」之縮寫，這些紅磚都是由糖廠在附近自造的磚窯生產，用來作為戰後重建糖廠各式建築使用。

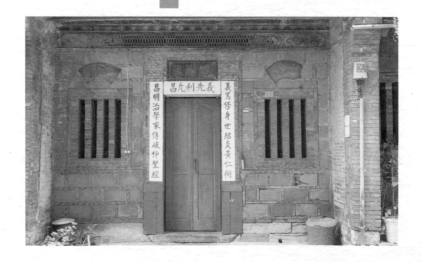

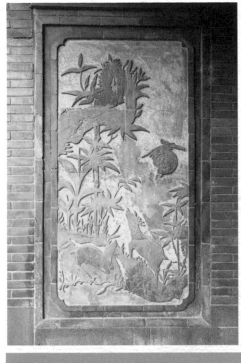

磚雕，與木雕、石雕合稱為「建築三雕」，屬於傳統建築的一種裝飾藝術。依照製作程序，磚雕可分為「窯前雕」與「窯後雕」，前者層次豐富、線條圓滑，後者不易變形、磚色統一，隨著雕法不同，栩栩如生的作品宛如山水畫作，故又稱為「磚畫」。

色澤統一的紅磚除了考慮結構安全的排列方式，藉由花式圖案鋪設，也能達到統一中求變化的效果。在旗後砲台這條階梯的每一階都是紅磚排列出來不同的圖案，十分精采！

水泥花磚

實用美觀的老屋化妝師

隨著磚窯業的沒落，建築形式逐漸轉型，傳統合院建築中，經常與紅磚一同使用的花磚、柳條磚產量也相繼減少。傳統花磚與柳條磚的鏤空造型既典雅又具有通風透氣的效果，一直是建築上最實用的裝飾品，然而其偏向東方古典樣式的造型無法與新式建築融合，也因此水泥花磚後來居上，取代花磚與柳條磚，成為新一波流行使用的建築用材。

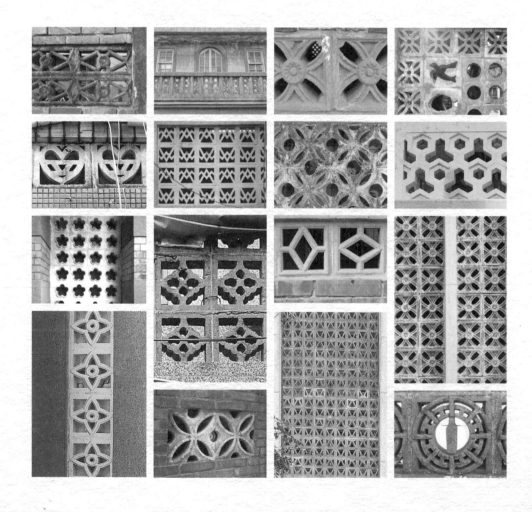

水泥製的花磚不需入窯燒製，透過入模、加壓、脫模、乾燥的程序亦可達到堅固的使用需求；表面呈現水泥原色，未經上色用於外牆也毫不突兀。具有通風採光效果的水泥花磚，常被用於廚房、衛浴空間，許多老房子更直接將其水泥花磚堆砌成圍牆使用，每當經過陽光照射，地面上透出的光影變化都像是一張張隨風搖曳的剪紙藝術，坐在一旁乘涼的人們似乎也更顯愜意。

幾何造型的樣式通常不具特殊意涵，運用反覆、翻轉的方式排列，可作為點綴女兒牆或陽台的造型；由於透光性良好，且材質堅固可防盜，也不乏整面外牆施作水泥磚的例子。

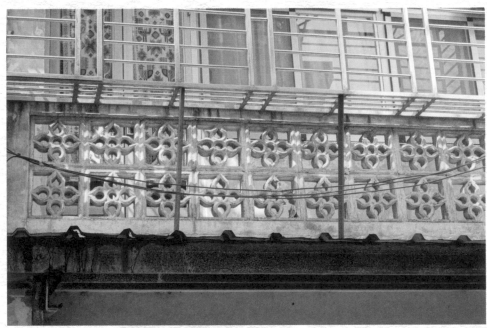

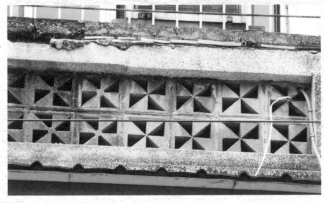

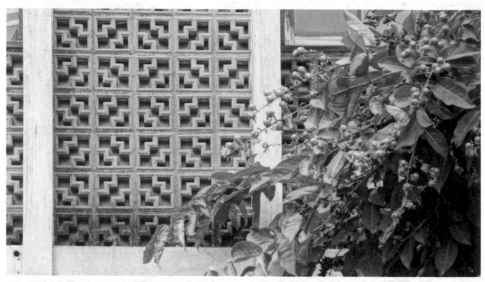

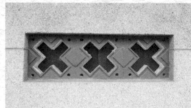

幾何形是水泥花磚最常見的構成元素，有別於動物造型的方向性限制，幾何形可依照需求上下、左右鏡射與對稱排列。

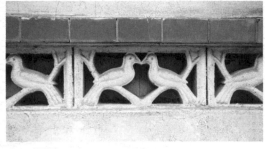

農村社會時代，經常可在稻田中看到清晨外出勤奮覓食的鳥兒，黃昏時又親密地群聚在一塊歇息，過著相當規律的生活。從對生活周遭鳥兒的觀察，這款水泥花磚也象徵著一家子勤奮工作、和諧美好的生活。

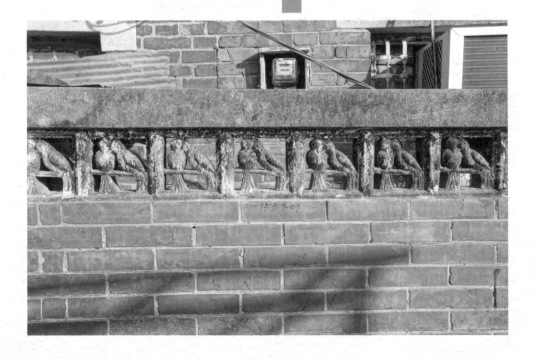

低溫設備公司以自家產品為圖像訂製水泥磚，客製化的建材也讓廠房顯得獨特。

依照開窗大小配置的水泥花磚，功能與鐵窗花相似，但由於材質差異，水泥花磚不像鐵窗花需定期上漆保養，穩定度相對較高。

為了建立品牌形象，不少工商團體會選擇訂製造形建材，將其經營項目、公司產品等名稱與鐵窗花或馬賽克磁磚拼貼結合。水泥花磚因體積較小，無法製作精密的圖形，多數用來簡單製作公司名稱，圖中即為大東紡織特別訂製的水泥花磚。

「多子、多孫、多福氣」，這樣的觀念在東方社會傳承數千年，東方人對於具有多子形象的動植物自然格外喜愛，像是石榴、南瓜（多籽）、兔子（繁殖能力強）就時常出現於民居裝飾中。

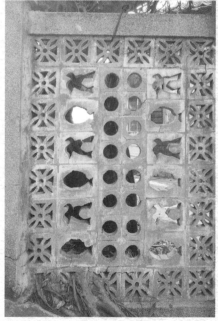

規格大致統一的水泥花磚，時常有搭配使用的例子。在表面不進行修飾的情況下，以材質原貌組合出樸素而有趣的畫面，就像此處的「飛鳥與魚」。

傳統的建材元素中通常會加入寓意吉祥的巧思，作為建物外部使用的水泥花磚當然也不例外。這款花磚從圖案鏤空的區塊可以看到蝴蝶與金元寶，象徵著「招福納財」，並藉由特殊的排列方式期盼「廣招四方財」，賦予建材全新的意涵。

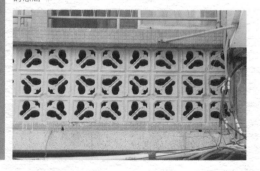

磁磚

老建築的美麗防護衣

磁磚最初運用在回教國家建築中，之後也廣為流行於歐洲各國。根據考古學研究，四千六百多年前人類就開始使用磁磚進行建築裝飾，而台灣也早從清代開始即有使用磁磚的紀錄，其中原因可能包括人們對其形狀的喜愛，以及在色彩與圖樣上的精緻表現，而磁磚的耐水、抗磨、易清理等特性，更能妥善保護結構，成為建築物的一層美麗防護衣。

台灣建築文化經過多元的發展，從大型的公共建築到小型民居，皆可發現表面飾材的演進歷程，當中最具影響力的即為磁磚。透過不同的原料與窯燒溫度，再加上尺寸與釉藥的差異，磁磚的樣式與色彩便能產生極大的變化，再加上每個時期的流行樣式與尺寸不同，由此推敲即可大致瞭解其建築年代或改建時期。

　　走訪了許多鄉鎮，我們發現磁磚就如同窗花一樣，隨著工匠與屋主的巧思，演變出許多用法；除了鋪設於一般牆面、地坪之外，也充分發揮其快乾的材質特性，常用於洗手台、浴缸等潮溼環境中。為了滿足各種使用功能，磁磚也可依據使用範圍與材質，細分出各種分類磁磚的樣式，例如用於浴室廚房與建物立面的磁磚在顏色的設計上就不相同。然而由於每個屋主的美感不同，倒也有將不同用途的磁磚貼到其他空間的例子。不過磁磚本就是兼具「陶磁器」與「建材」兩種特質的產物，既可作為藝術品也不失實用性，如果覺得素面的白色廚房磁磚很美想要拿來貼在房屋外部，這又有何不可呢？

　　老房子上常見的磁磚，若依大小與特殊性分類，可歸納為：馬賽克、小口磚、丁掛磚、紅鋼磚與馬約利卡磚等……，這些磁磚就像是一塊塊的積木，單獨存在時顯得小巧可愛，透過不同的組合方式則能呈現出彷若繪畫般的精緻圖案。在建材種類相對單純的時代裡，想在建築上留下大面積的彩色圖騰，除了費時的洗石子與不易保存的人工彩繪之外，磁磚應屬最易施工，也最具耐久性的材料了，即便是科技突飛猛進的現在，磁磚依舊是難以取代的建材之一。

馬賽克磚

　　馬賽克，譯自 Mosaic，意指經由鑲嵌組成的裝飾，屬於相當古老的藝術。根據考古學研究，馬賽克最早出現在美索不達米亞（Mesopotamia）古文明的神殿中，當時是以卵石作為材料，色彩也較為單純。而發現最多的應屬古希臘時代，初期因工匠與材料費昂貴，只盛行於權貴與富豪的居所中，直到古羅馬時期才真正廣為民居所用。現代的馬賽克一般指長寬尺寸小於 5 公分以下的磁磚拼貼，製作過程與其他磁磚大同小異，必須經由坏體壓模成形，利用噴漆或流釉的方式完成施釉，最後進行燒製完成多彩的陶瓷面。

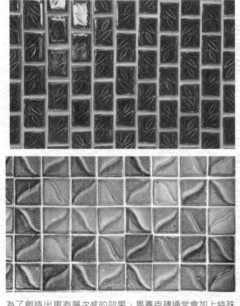

為了創造出更有層次感的效果，馬賽克磚通常會加上特殊的壓紋。不論是規則統一的直線、充滿手感的自由曲線，或是為了擬真而特製的竹節圖騰，藉由高壓成型除了可以塑造半立體感，也會影響釉色的呈現，例如突起部分磚面厚度較薄，釉藥容易從高處向低處流動，產生較淡的上色效果。

這款如鵝卵石般圓潤的馬賽克磚，十分常見，同時也是最早生產的款式之一。由於它沒有明確的分隔線，彼此緊密的組合著，不論貼覆在任何形狀的物體上都不會產生死角，因而常用於浴缸、洗手槽等弧面物體上。

馬賽克磚常使用「四方連續」的圖案設計，使其在覆蓋大面積平面時顯得整齊劃一卻不顯單調。我們在觀察這些令人眼花撩亂的圖案時喜歡將圖案解構，看看可以分解成幾個四方連續的基本圖型。

藍色馬賽克磚上畫上了一道道的白色動感線條，按順序排列，看起來就像一個個可愛的小漩渦。

釉藥就像是磁磚的魔法師，透過浸釉、刷釉、淋釉或是噴釉的手法差異，便可產生截然不同的效果。有些產生巧克力般的光澤，有的則貌似一塊塊的牛軋糖，有的則佈滿了不規則拋甩絲線的樣式，每一款都極具巧思、充滿趣味。

小口磚與丁掛磚

　　當馬賽克磚廣為流行的當下，同時期也有許多不同樣貌的磁磚，如雨後春筍般出現在大街小巷裡。這些磁磚由相似的材料製成，施工方式也大同小異，彼此間像是流著相同血統的一家人，然而仔細觀察還是可以發現其箇中的微妙差異。

　　常見的小口磚與丁掛磚，以名稱來看似乎毫不相干，可是兩者其實源自相同的時空背景，它們都曾是日治時期不可或缺的建築化妝師。日本人原先將磁磚視為局部裝飾使用，直到歷經關東大地震之後，新式建築改採耐震性強的鋼筋混凝土興建，然而大多數民眾認為未經裝飾的混凝土牆並不美觀，為了仿照紅磚的建築樣貌，才衍生出質地與規格都相當接近紅磚的面磚，小口磚和二丁掛磚即是依照紅磚尺寸比例所設計出的兩種規格。

小口磚與馬賽克磚都曾是 1960~70 年代台灣流行的建材，兩者皆具有良好的耐震、耐磨特性，小口磚的外觀質感也與馬賽克磚類似，同時因具有更大的表面積，可以仿製更長紋路的天然材料，例如礦石紋路、木紋造型等皆是相當常見的款式。然而也由於尺寸較大，導致其組合性偏低，如遇到弧形或細微轉角即難以施作，於是逐漸被馬賽克磚取代。

「丁」是日治時期的單位,從一丁到四丁皆有,當中又以二丁掛最常見。長條狀的丁掛磚與小巧的馬賽克磚不同,經常使用於大型公共建築的外牆,日治後期為了戰爭國防需求,還會採用稱為「國防色」的樸素大地色系。早期的二丁掛,表面通常都有各式溝紋,也是為了避免面磚光線的反射而被敵人發現位置。因為其溝紋的表面,所以這種磚也被叫做「溝面磚」,其他也有使用布紋的「布紋磚」、或不規則形狀的面磚。

馬約利卡磚

　　擁有各式精緻紋樣、色彩斑斕的馬約利卡磚，在市場上又稱為「裝飾磁磚」或「彩磁」，雖是單價偏高的材料，卻也是最省工的裝飾品，曾經廣受大戶人家青睞。以「裝飾性」為首要考量的馬約利卡磚，其設計概念源自於對馬賽克磚的改良，為了達到重點裝飾效果並減少拼裝人力與時間，西班牙人將整套的馬賽克圖案製成大面磁磚，並發展出高超的製作工法，造就了磁磚使用的全新時代。

　　台灣與離島各地的傳統建築中，時常可見馬約利卡磚的蹤影，當腳步朝沿海前進，因海運優勢之便，就愈能發現這些仰賴日本進口的精美磁磚。這種充滿吉祥圖案的磁磚當時深受台灣人喜愛，不僅用於建築裝修，也可作為點綴傢俱的裝飾品。即便隨著大東亞戰爭爆發，歸類為奢侈品的裝飾磁磚逐漸減少產量與外銷，即便如此馬約利卡磚仍在台灣建築史上獨占鰲頭近二十年。

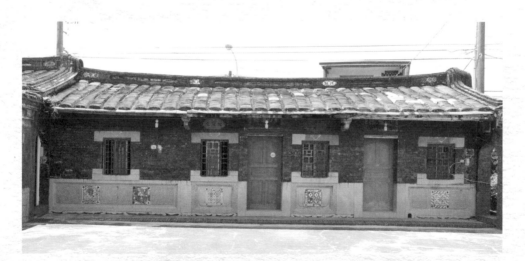

馬約利卡磚曾是日治時期的精緻裝修建材。有別於生產地日本的低調使用，台灣通常將其貼覆於外牆，藉由色彩繽紛的圖案作為畫龍點睛的裝飾重點。老一輩的工匠流傳這麼一句話：從「花磚」的數量就能看出屋主的財力。由於多數鋪設於牆面的馬約利卡磚不易磨損，至今仍可見於大戶人家的民居建築中。

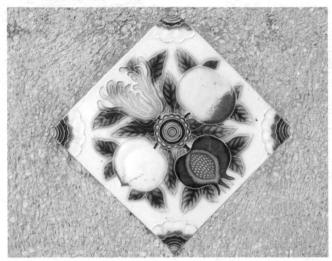

日本製的馬約利卡磚順應台灣的市場，也發展出許多具有吉祥意涵的圖案，像這張裡頭就有象徵「多子」的石榴，與「長壽」的桃子。

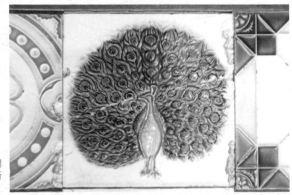

自古以來「孔雀」就具有富貴吉祥的象徵，開屏時的羽毛在陽光照耀之下顯得耀眼奪目，所以除了製成磁磚也常被繪製成畫作妝點住宅。

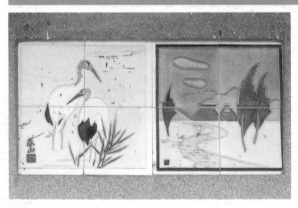

傳說中「鶴」是極為長壽的鳥類，更與烏龜並稱「千年鶴、萬年龜」，這樣吉祥的動物自然成為設計磁磚時首選圖騰。

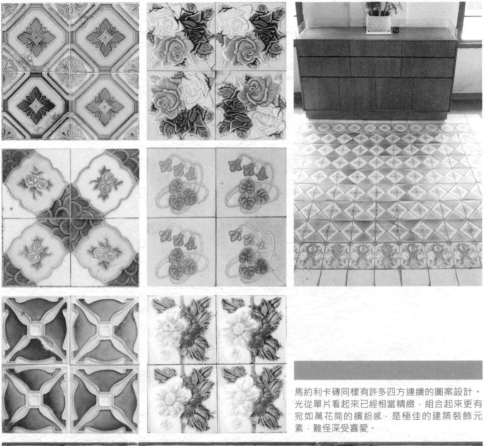

馬約利卡磚同樣有許多四方連續的圖案設計。
光從單片看起來已經相當精緻,組合起來更有
宛如萬花筒的繽紛感,是極佳的建築裝飾元
素,難怪深受喜愛。

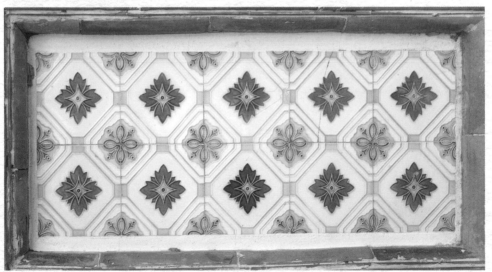

貳
chapter 2

· 老屋的容顏 ·

Every old house has a story to tell

老房子的故事就是人的故事
從前人生活的軌跡中
看見舊時代的老屋容顏

｜青田七六｜紀州庵｜保安捌肆｜九份茶坊（翁山英故居）｜拾光机｜小夏天 petit été｜紅葉食趣｜虎尾合同廳舍｜西螺延平老街文化館｜玉山旅社｜林百貨｜衛屋茶事｜神榕147｜全美戲院｜鹿角枝咖啡｜能盛興工廠｜駒空間｜書店喫茶 一二三亭｜三餘書店｜太原診所｜織織人67號｜小陽。春日子 ssunville studio｜合盛太平 Café Story｜舊書櫃人文咖啡

青田七六

帝大教授親手打造　日治時期的高級教師住宅

走進青田街，有種遠離塵囂的感覺，鬱鬱蒼蒼的植物像是一座生態公園，伴隨著老房子走過漫長的歲月。這些從日治時代栽種的樹木，根據屋主喜好，松樹、樟樹、梢楠、果樹等一應俱全，至今不少已被政府列管保護，彌足珍貴。這裡屬於日本時代的「昭和町」，也就是現今青田街、溫州街、永康街與和平東路一段一帶，與天皇同名號的地名，源自於昭和天皇時代初期所建立而來。當時為了因應周遭台北帝國大學（今台灣大學）與台北高等學校（今台灣師大）相繼設立所產生的教師住宅需求，逐步發展為教師宿舍住宅區。

入口前具有遮雨功能並強調入口意象的「車寄」，兩根木柱下半部以溝面磚與洗石子裝飾，也是結合西式工法的建築風格。

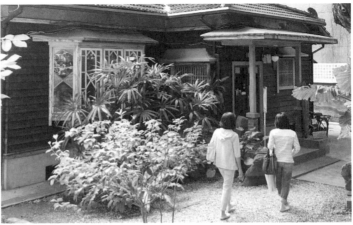

瓦片日式屋頂、雨淋板建築，卻有西洋式的五角凸窗，青田七六是一棟和洋混合的建築。

　　日治時期，醫生、律師與教師屬於地位較為崇高的職業，待遇豐厚，對於居所品質也格外注重。這批由帝大教授出資在昭和町龍安坡興建的住宅，格局、形式與一般官式宿舍不同，教授們各自發揮匠心巧思，有人選擇純日式，有的採取和洋折衷風格，造型大異其趣。當中於昭和六年（1931 年）落成的「青田七六」，由首任屋主，一位日本教授足立仁（Adachi Masashi，1897-1978）親自設計，為了因應台灣潮濕的天氣，還選用上好的木料興建，造型相當經典。然而精心建構這片家園的足立教授，卻不是居住最久的一位，二戰後此處改由台大地質系馬廷英教授入住，馬教授直至 1979 年過世前持續細心照料居處，也讓青田七六成為宿舍群中保存最完善的建築之一。

　　來到青田七六，濃厚日式風味的鬼瓦、雨淋板與架高空間，總讓人誤以為這是一棟純日式宿舍，其實不然，這棟屹立八十多年的老房子可是一棟和洋混合建築！從入口左側一座加強採光的五面凸窗，菱格窗框中透明與噴砂玻璃交錯的安排，即可窺見融入西式建築元素的設計手法。此外，正面落地窗也加設了對開的百葉窗，屬於歐洲殖民樣式中常見的語彙；入口前具有遮雨功能並強調入口意象的「車寄」，兩根木柱下半部以溝面磚與洗石子裝飾，結合西式工法也是一絕。

進入室內西洋風味更為明顯。眼前的檜木地板取代了榻榻米，擦拭晶亮的表層被鑲嵌於牆面的壁燈映照出些微反光，曾經前往歐洲、美國、英國等國家留學的足立教授將西式的生活經驗帶回台灣，但屋內仍舊保有他多年的生活習慣，包括座敷（日式起居室）與次間（座敷續間）兩處鋪設榻榻米的和室。此外，觀察天花板也可以辨別和洋空間的差異，和室的天花板由木板拼接而成，質地自然溫潤、色調柔和溫暖；洋房則透過灰泥抹平上漆並以飾條修邊，擺設的家具尺度也較日式矮桌高，天花板高度自然也高出和室許多。

儘管空間使用方式以洋室為主，動線規畫仍考量日式建築連通性的傳統，每個房間幾乎都開設兩扇門可相互交通，當時的傭人們可經由走道直接前往任何一個房間，提供最快速的服務；這樣的規畫方式同時可提升居家安全，至今仍有不少老年安養機構承襲此做法。接著走進暢通的 L 型走道，視線可穿透每個空間，短邊是玄關走廊，走廊寬度 120 公分與一般日式宿

室內檜木條地板取代日式傳統建築室內常見的榻榻米；五角凸窗、附腳的桌椅、較高的天花板、泥作收邊等都是洋式的生活空間特徵。

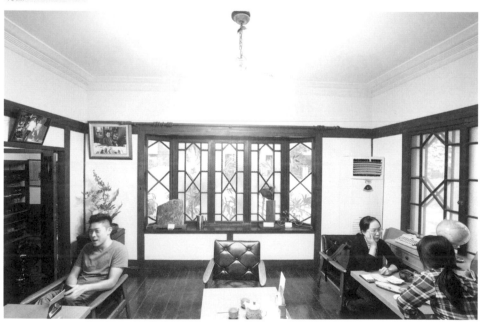

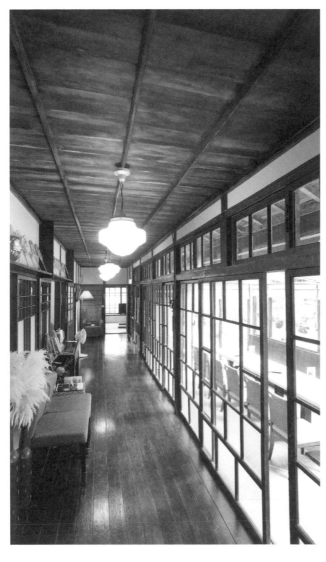

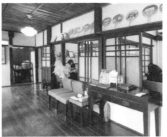

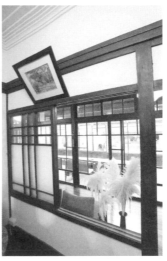

寬度達 180 公分的「廣緣」，據說是
為了適應亞熱帶炎熱氣候，透過屋簷
的遮蔽與加寬的走道，使陽光無法直
接射入室內，達到室溫調節的作用。

舍走道寬度相符，牆上吊掛著幾幅教授們的生平事蹟；長邊緣
側的寬度則大幅擴增為 180 公分，稱為「廣緣」，不少來訪的
遊客就字面解釋為「廣結善緣」，紛紛駐足留影。據說這也是
為了適應亞熱帶炎熱氣候的台北，仿照英國殖民式樣建築的外
廊陽台設計，透過屋簷的遮蔽與加寬的走道，使陽光無法直接
射入室內，是日式房舍中極為少見的巧思。

分隔後院與廣緣的玻璃拉門，通透的材質有助於室內採光，當時仰賴手工製作的玻璃十分昂貴，拉門底部容易踢破的部分通常會以木板或紙材質包覆，但此處仍全數安裝玻璃，或許較寬闊的緣廊減少了碰撞破損的機率，且整面的玻璃也更顯氣派。透過玻璃往外看，厚薄度不均造成的水波紋的折射是早期手工玻璃的特色，屋內大多數的玻璃還是維持建造時安裝的的薄玻璃，能夠流傳至今，顯見前屋主與現任經營者愛護房子的用心。

後院景觀十分熱鬧，喜愛自然的足立教授在這裡種植了許多日本看不到的熱帶、亞熱帶植物，不止如此，前院也栽種了許多老樹，這些已受到政府認證的綠色資產，凡是要修剪維護都必須提出申請。附近的鄰居十分關心這些綠色資產是否有被妥善照顧，閒暇之餘不時前來「檢查」老樹是否安好，這份共同守護社區生態的用心，也讓青田街被譽為台北市最美的一條街道之一。

青田七六的前後院都種了許多日本看不到的熱帶、亞熱帶植物，許多都已被市府列管保護。

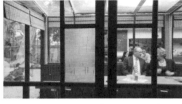

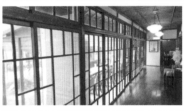

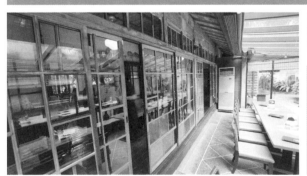

分隔後院與廣緣的手工玻璃拉門早年十分昂貴，透過玻璃往外看，厚薄度不均與水波紋的折射為早期手工玻璃的特色。

除了環境美化，滿足生活機能是住宅最基本的功能。足立教授在後院設計了陽光室與游泳池，這樣的休閒設施據說是為了讓當時身體不好的孩子藉游泳鍛鍊身體所用，後來竟意外造就了得獎的游泳選手！但令人稱羨的私人泳池在 1960 年，因後來的屋主馬廷英教授妹妹來此居住，為了加蓋磚房而將泳池與一旁的防空壕拆除，僅存的陽光室後來改為馬家的花房，現在則規畫成戶外用餐空間。隨著陽光室保留的洗石柱與地板，見證了這段歷史，也為我們留下紀錄。

歷經八十多年的歷史，老房子承載著前人生活的軌跡，庭院裡足立教授所種下的觀音棕竹青翠搖曳，馬教授小兒子在和室拉門玻璃上留下的「有朋自遠方來不亦樂乎」墨跡，雖已褪色仍依稀可見。建築於 2006 年，正式公告為台北市定古蹟，命名為「國立台灣大學日式宿舍馬廷英故居」，由現任經營單位「黃金種子」提出古蹟修復再生計畫。透過每月舉辦的導覽活動不只能夠了解房子的歷史，還可一窺日治時代都市計畫與日台學術關係。特別的是，馬教授大兒子亮軒老師，每個星期也會親自定時導覽，帶領人們一同穿越記憶的長廊感受往昔時光。透過經營團隊的努力，讓參觀者經由導覽老師的介紹遙想當年，相信對於細心呵護老房子的前屋主們而言，一定也會覺得欣慰與放心。

名詞解釋

鬼瓦：鬼瓦的作用是驅邪、祈求安穩，並具有裝飾作用。
雨淋板：日治時期引進台灣，是將木板以水平方式並排，一層層重疊，然後釘在牆上形成外牆，有防水和隔熱的功能。
車寄：來自日語，意思是給車子暫時停放、讓人可以躲過風雨直接下車的空間。
廣緣：加寬型的長廊。

{old house data}

餐廳・**青田七六**
台北市大安區青田街 7 巷 6 號・02-23916676・11:30 ～ 21:00
・建成代年：昭和六年（1931 年）
・屋齡：84 年
・原來用途：教師宿舍
・歷任屋主：足立仁、馬廷英
・值得欣賞的重點：五面凸窗、車寄、天井、廣緣、陽光室

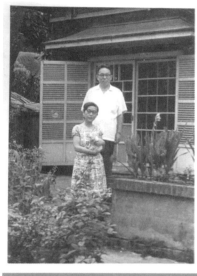

馬廷英教授與夫人於廣緣留影。（馬廷英教授家族提供）

馬廷英教授與夫人攝於青田七六。（馬廷英教授家族提供）

青田七六第二任主人馬教授的小兒子在和室拉門玻璃上留下的「有朋自遠方來不亦樂乎」墨跡，雖已褪色仍舊依稀可見。

第二代屋主馬廷英教授生前研究、教學所使用的器具、印章、書信等，也被收藏在其中。

從磁磚的鋪設可看出曾增建為浴廁空間的痕跡。

紀州庵

風光近半世紀高級料亭　見證百年都市演進史

關心古蹟建築的同伴間流傳著一個神秘都市傳說，據說只要拒絕都更的老房子常會莫名失火。這話聽來雖然有些聳動，但綜觀全台的確有不少案例。位於台北市同安街底的紀州庵在大正六年（1917年）建於新店溪河畔，近一個世紀的時光，從高級料亭到員工宿舍再變成地方文化館，歌舞昇平至寂靜殘破後浴火重生，紀州庵的功能角色應對時代多變，其前世今生的故事也相當曲折。

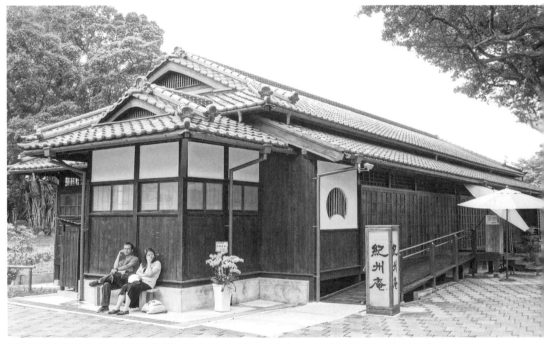

位於「川端町」的紀州庵經過時代的波折，甚至是火災的摧殘，但其所在之歷史意義與生態保存、文學聚落等因素，終於被列為市定古蹟而被保留下來，成為市民遊憩的新場所。

紀州庵位於日治時期的川端町，「川端」兩字意謂河邊，對照現今地圖約略位在台北市汀州路二段以南，與金門街、廈門街與新店溪畔圍出的區塊。瀕臨新店溪的川端町是當時台北近郊的遊憩名勝，遊船賞月者絡繹不絕，許多日式料亭也在此瀕河而立，它便是其中之一。其實這裡並非紀州庵的本店，第一間紀州庵是由日人平松德松在明治三十年（1897 年）於西門町附近創立，原本主要提供隨軍來台的日本人消費，隨著台北城的現代化建設，加上移居來台的日本人愈來愈多，地處交通便利之處的紀州庵本店生意也益發興隆。二十年後，都市擴張至城南，平松德松跟上河邊飲宴的風潮，將經營事業的觸角拓展至川端町，並於現址開設支店。

紀州庵離屋一旁新蓋三層樓新館，是一個結合書店、餐飲、講座展演的複合式藝文空間。

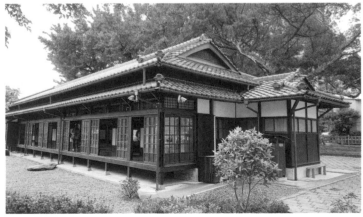

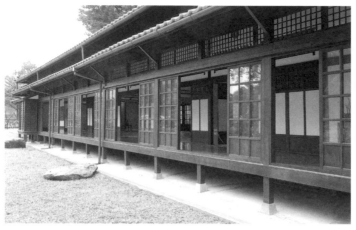

日式木造建築其中一個特色，就是架高的地板。將地板架高後可防止濕氣讓木頭與榻榻米腐爛，同時也可增進室內空氣對流。

紀州庵名字中的「紀州」指的是江戶時代的「紀州藩」，約在大阪南方和歌山縣一帶，是創建人平松德松的故鄉；而「庵」字之意是「以茅草作屋頂的房屋」，紀州庵支店最早的樣貌，即為一棟兩層樓高的木構茅草頂建築，其二樓大約與土堤頂同高，並以幾座木橋連接至料亭入口。十年後（1927年），生意興隆的紀州庵再度擴大經營並購地增建，將原本的雙層木構建築改建為一樓鋼筋水泥，以及二、三樓木造的三層混合建築，整體建築高出堤防兩層樓；三樓規畫為有百疊榻榻米大小適合舉辦宴席的大廣間，白日可在此眺望河岸秋芒迎風搖曳，夜間伴著遊河小船的點點燈火，更加襯托出宴席間藝妓歌舞的歡樂氣氛；原先二樓連接堤頂的木橋新建為水泥構，並安以石材裝飾橋面，作為高級料亭中氣派十足的迎賓通道；此外，還擴建加蓋了離屋與獨立別館，用來招待重要官員或賓客，雖地勢低於堤防無法一覽新店溪河岸美景，但他們在開闊的草坪周遭遍植花草、松木、榕樹等，以及由白砂枯石、水池涼亭建構出精緻的日式庭院，甚是風雅。

然而這般榮景到了太平洋戰爭期間戛然而止，紀州庵停止營業成為傷患的臨時處所，1945年日軍戰敗，此處又變成日人遣返回國前的暫時居所。日治時代的終結，彷彿戲演了一半就

喊停，道具都還在台上觀眾卻全都散了，風光近半世紀的紀州庵料亭時代就此結束。戰爭結束國民政府來台，紀州庵的命運就像許多日治建築，由國民政府收編後分配給公家單位的眷屬使用，分割改造成一戶一戶的公家宿舍，紀州庵又轉為生活居住的功能型態。而更令人遺憾的，兩場祝融之災竟於 1996 年燒掉了本屋，隔兩年 1998 年又燒掉了別屋，所謂的紀州庵只剩下現今所存的「離屋」，當時的狀態已殘破不堪，鐵皮屋頂底下破舊屋瓦造成的嚴重漏水也帶來樑柱的腐蝕問題。所幸透過台大城鄉所與民間力量推動，除了保存台北老樹的生態議題，還意外探索到川端町區域與文學的連結性，促使台北市政府於 2004 年將紀州庵僅存的「離屋」建體列為市定古蹟，除了在 2014 年完成整修開放，並於一旁加蓋了「紀州庵新館」，整個場域化身為「紀州庵文學森林」，成為台北市第一個以文學為主題的藝文空間。

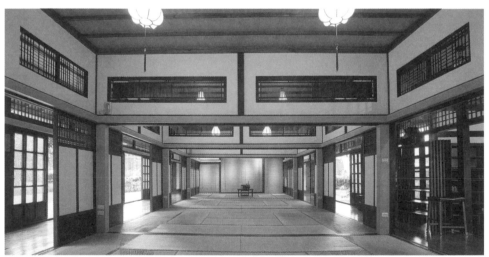

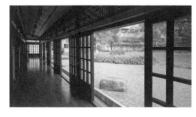

從新店溪天橋上看下去，整修後的紀州庵重新覆蓋上黑瓦，外觀修復為咖啡色的雨淋板與白色夾竹灰泥牆的壁面，是一個狹長型的南北向木造一層樓建築。靠河的這一頭有個長廊，本屋還在的料亭時期，穿著和服的女服務生便是引領著重要的貴客，沿著長廊進入庭院造景的離屋饗宴，而今建物入口改至西側中段，脫鞋著襪後便可進入參觀。離屋內部是一個約六十帖大小的長型宴會廣間，兩側各夾以逾三公尺寬的連通緣廊，端送杯盤忙碌的服務生過去曾在此穿梭，現在則是來此遊客最喜歡的留念拍攝點之一，尤其是面向文學森林綠地的一側長廊，親朋好友坐在邊上雙腿懸空晃啊晃，夏日裡一邊聊天吹風，一邊欣賞綠地庭園景致，相當愜意。館內四處放置了說明紀州庵歷史與修復過程的說明，儘管最壯觀的本屋與離屋已不存在，但從這些說明描述即可遙想當時風光：餐飲酒水加上遊租船賞景、現撈香魚烹煮、藝妓歌舞、和式庭院等，提供了十分完整又多元的服務項目。

整修後的紀州庵屋頂重新鋪上黑瓦，咖啡色的雨淋板與白色灰泥牆面，出入口的方向與料亭時代有所差異。

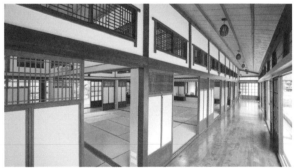

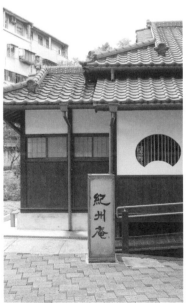

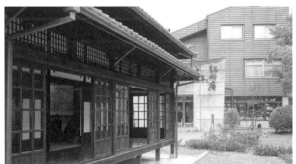

長廊的後頭原本是華麗的紀州庵本屋，
可惜於 1996 年燒燬，如今只能全憑之
前留下不多的歷史照片想像。

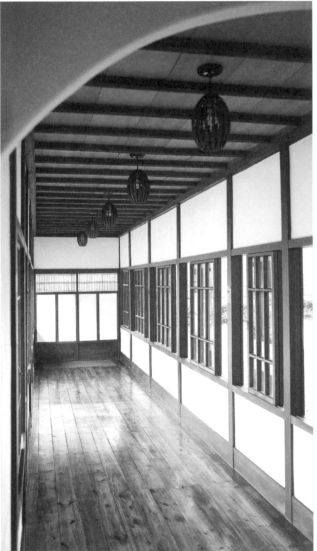

整修時在牆中發現許多日治時代的請
假公文，上頭著名了時間日期事由等，
請病假的還有看病的醫院資訊等，可
一窺當時的機關制度之完整。

台北・
・台中・
・彰化・
・雲林・
・嘉義・
・台南・
・高雄・
・屏東・
・宜蘭

雖說上述的景象已不復見，然而一旁新蓋的三層樓新館同樣也是一個具多功能的場所。經營單位將文學主題帶入後，同為紀州庵整建計畫中一部分的紀州庵新館，將紀州庵由「餐飲業」帶入「藝文業」，一樓以書店為主，也有提供茶水餐飲，二、三樓則是座談空間、展場與小劇場，讓藝文活動持續為紀州庵注入文化能量，門口旁擺放的展覽活動與文宣，也進一步展現這個區域著眼於歷史古蹟、生態保存、文學地圖等不同的發展面向。

紀州庵從高級料亭到員工宿舍再變成地方文化館，每一次身分轉變都呼應這不同時代的政治與社會事件，讀著紀州庵的故事也彷彿看了一部分的台北都市演化史。回顧紀州庵的曲折身世，不管是引以為鑑或是當成推動古蹟保存的成功典範，這個差點被剷除作為停車場的古蹟，以其近百年的歷史累積，相信還有更多故事尚未被挖掘，我們期待未來還會有更多的資料被找出來，讓人們對它的認識也更加完整。

名詞解釋 雨淋板：日治時期引進台灣，將木板以水平方式並置排放，一層層重疊後再釘在牆上形成一道外牆，具防水和隔熱的功能。

{old house data}

書店、喫茶、展演・**紀州庵**・
台北市中正區同安街 107 號・02-23687577・
紀州庵古蹟
・開放時間：週二～週日 10:00~17:00
紀州庵新館
・開放時間：週二～四、日 10:00 ～ 18:00・週五～六 10:00 ～ 21:00
・建成年代：大正六年（1917 年）
・屋齡：98 年
・原來用途：高級料亭、遣返前日人暫時居所、公家宿舍、藝文展演空間
・歷任屋主：平松家族
・值得欣賞的重點：雨淋板、連通緣廊、廣間

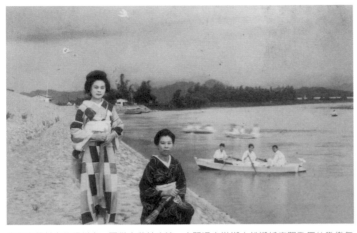

作為高級料亭的紀州庵，不僅有藝妓表演，夜間還有遊湖小船襯托席間歌舞的歡樂氣氛。（平松家族提供）

紀州庵極盛時期的樣貌外觀。它的二樓背面就是河堤，可以看見新店溪。（平松家族提供）

改建後的本館主要入口與石橋。（平松家族提供）

紀州庵創辦人平松德松於新店溪畔舉辦餐會活動。（平松家族提供）

紀州庵支店最早興建的本館。（平松家族提供）

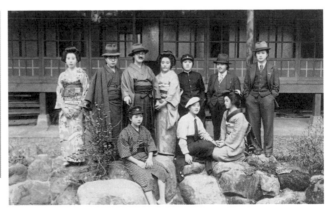

紀州庵離屋與東側庭院。（平松家族提供）

日治時代紀州庵前藝妓們的男裝照。（平松家族提供）

保安捌肆

見證台灣醫療體系全面西化的外科醫院

「保安捌肆」位於大稻埕保安街 84 號，這個名字不僅代表地址、店名，還是目前進駐經營團隊的名稱。這棟外頭寫著「順天外科醫院」的三層樓建築，曾是被稱為「醫生街」的保安街上為數眾多的醫療院所之一。其實由大稻埕名醫謝唐山所創立的「順天外科醫院」，原址並非在此，而是位於舊名太平町的延平北路二段，其子謝伯淵後來才延續順天外科的堂號在保安街現址行醫。這棟房子因應不同時代使用需求變異經過數度改建，因其對於大稻埕歷史與台灣西方醫學發展的見證，而被列為台北市歷史建築。

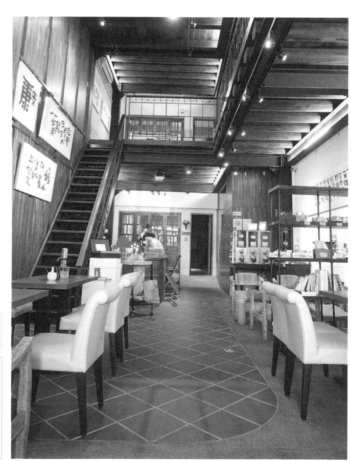

一樓地板以灰石與紅磚區隔出往日診療室與候診區的位置，隱喻地將歷史痕跡保留下來。

日治時期的台北，日人多活動於榮町 2 週邊（今衡陽路），而台人多聚集於台灣首富之區的大稻埕、太平町（今延平北路），當時大稻埕聚集許多時髦的商家、醫院，商業的繁榮也反映在建築風格上，仿巴洛克風格的街屋牌樓爭奇鬥豔，彷彿在進行一場品味競賽。除了山珍海味、花草蟲鳥的造型，各家姓氏與家紋，甚至所賣的產品也成了牌樓上的裝飾樣式，生意愈好則愈華麗，令人目不暇給，謝唐山醫師的「順天外科醫院」最早就是在此開業。

1899 年，時任台灣民政長官的後藤新平 3 致力改善台灣醫療與衛生環境，創立了台灣總督府醫學校，招收本島人接受五年的醫學教育以培養台灣醫師。來自台東卑南族的謝唐山醫師身為台灣總督府醫學校第三屆的第一名畢業生，是台灣首位原住民醫師，也是台灣第一位台籍外科醫生。當時台灣西醫風氣未盛，民眾大多還是相信傳統醫學，謝醫師畢業後便先隨後藤新平腳步至滿洲國 4 從醫。待台灣人逐漸開始接受西方醫療後，謝醫師即回台在林本源博愛醫院執業，並娶了當地望族李春生的外孫女，最早在延平北路開業的第一代「順天醫院」房子據說就是謝夫人的嫁妝。

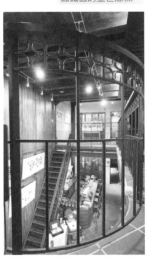

欄杆雖為新製，但上頭的圖案呼應了立面鐵窗的星芒線條。

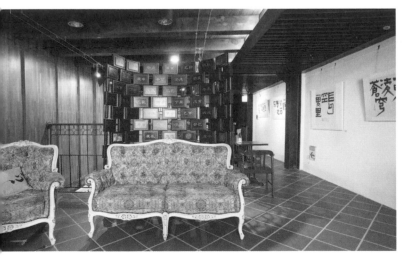

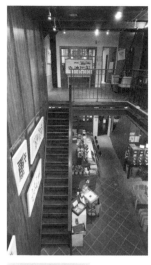

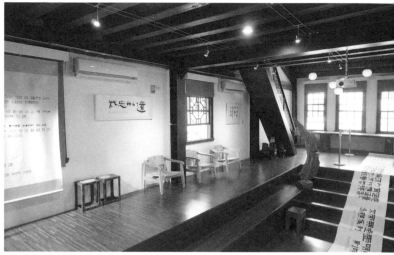

建築師在整修時，
將三樓樓板降低，
營造出一個階梯型
的表演空間。

　　至於現在作為經營「保安捌肆」的保安街位址，原本為「土角厝」的泥屋建築，1911 年的一場颱風造成水患，讓不耐水的土角厝嚴重崩壞，當局便下令此後禁止興建土角厝房屋，爾後磚造結構成為建築主流。國民政府撤退來台之前這裡多是作為商家使用，謝家於民國三十六年（1947 年）購入後，由其三子謝伯津繼承醫院，此時還是一棟兩層樓的建築，直到民國四十八年由小兒子謝伯淵作為外科醫院使用時增建三樓，才建了目前所見之洋樓樣式立面。

　　新建的立面採取大稻埕常見「四柱三窗」的藝術裝飾形式，在二、三樓以四根兩層樓高之希臘柱，並在柱子間的三個間隔安排開窗。整面外牆以黃灰色洗石子為主色，二樓檻牆匾額泥塑之「順天外科醫院」六字作為醫院招牌；被石柱分成三等分的三樓檻牆上頭安置了盾形的西洋裝飾圖騰。立面整體而言線條很簡潔，只在二樓匾額、女兒牆、柱頭等處安排了較繁複的水泥翻模裝飾柱頭與飾條。內部在整修時做了很大的改變，原本一、二樓間的樓板長年下來已受損嚴重，建築師索性將一、二樓間的部分樓板打開，並在四周以鋼架補強結構，營造出適合展覽的開闊挑高空間，並新增了另一條通往二樓的樓梯。

　　雖經多次改建，此屋仍以謝唐山醫師見證台灣西醫發展史的重要地位被列為台北市定歷史建築。眼看改建過後似乎已喪失醫院的空間配置，但重視歷史紋路的建築師其實已把原先的空間痕跡內化於設計中。首先是一、二樓板雖因原先木料已不堪使用抽掉並使用鋼架做支撐，但為了呈現原先的構造形式，在鋼架之上安插木材質的橫樑意象；一樓地板的部分也可以看到有灰石與紅磚面板兩種材質，由紅磚圍出的曲線區域正是當年醫院診療室的位置，灰石區則是走道與候診區。從種種細微之處皆可看出，儘管建築使用功能改變，但依然保存歷史紋路之用心。

　　走上二樓後左側為一面以小口馬賽克磚拼貼而成的白牆，表面凹凸紋路是現在已經不再生產的樣式。樓板打開後圍上了新安裝的鍛造欄杆，呼應建築立面窗台的鐵窗欄架，都是使用四芒星與直線構成的語彙。天花板的木桁架可以看到細微的深淺色不同，其中四根較深色的便是原建築使用的台灣檜木。再走上老房子常見級深、級高都較小的陡木梯，到達安排作為展演空間的三樓。在這裡可以看到傳統閩南瓦屋頂與小閣樓，建築師還利用新樓板降板設計營造出一個階梯型的表演空間，觀眾可以坐在階梯上聽中間的表演者演奏。一旁側邊的上下推拉的木窗窗櫺的分割形式也很特別，是自原屋中保留下來的元素。

二樓天花板的木桁架可以看到細微的深淺不同，其中四根較深色的便是原建築使用的台灣檜木。

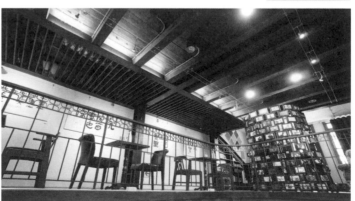

「順天外科醫院」的整建從調查研究、設計、工程共歷時六年，透過長時間的資料收集，建築師追求的並不是一味地回復原貌，而是從原屋主所代表的歷史價值上著手，並將謝醫師一家對社區居民視病如親的服務精神轉化為社區公共空間提供與利用。幸運的是，這與新屋主非營利至上、回饋鄉里的理念相符。在民國一〇二年起，這間老屋由「保安捌肆生活美學空間」接手經營。目前一、二樓是咖啡廳與藝廊，二樓前段還有真空管音響試聽空間，三樓則是展演空間。可以發現，在保安捌肆的進駐單位，都是從身體各個知覺上去滿足五感對美的需求，重視視覺的藝廊、咖啡提供味覺享受、音響視聽則是聽覺上的滿足，透過導入不同感官的美學元素，搭配不定時舉辦的多檔展覽與講座等活動，逐漸將保安捌肆營造成一個可提供民眾駐足大稻埕回顧歷史、品味當年時空的文化場域。

名詞解釋

土角厝：一種傳統房屋建築，蓋房用的「土角」主要是以泥土和稻草攪拌而成，日曬後製成土磚作為房屋外牆，外層再塗上石灰及泥土。當年用不起磚瓦蓋房的窮苦人家常就地取材，所以鄉下地方處處可見土角厝。

檻牆：在有窗子的牆面，從地面到窗檻下的矮牆。

女兒牆：建築物屋頂外圍的矮牆，因如女子身形嬌小故稱為女兒牆，有防禦和防止意外墜落功能。

木桁架：以木材搭建成能負荷大面積的方形或三角形構架，作為能支撐的牆體，並於構架間填入黏土、石塊或磚頭來加固。

{old house data}

咖啡廳、藝廊、展演・**保安捌肆**・
台北市大同區保安街 84 號・02-25501280・11:00 ～ 20:00
・建成年代：約昭和六至十年（約 1931 ～ 35 年）間
・屋齡：84 年
・原來用途：餐廳、商號、倉庫、診所
・歷任屋主：古川榮次郎、張連、謝唐山家族
・值得欣賞的重點：洗石子四柱三窗立面、磚拱騎樓、早年陡木梯、二樓天花板木桁架、小口馬賽克磚白牆、階梯型展演空間

1 1882~1942 年，臺東卑南人，為第一位完成正式西方醫學教育的台籍外科醫師。
2 日治時期台北市行政區，今衡陽路、延平南路一帶，為當時台北最繁華的區域，有「台北銀座」之稱。台灣首家百貨公司「菊元百貨店」即於榮町落成。
3 1857~1929 年，1895 年受聘為台灣總督府衛生顧問，隨後擔任民政長官，任職期間積極改善台灣衛生行政系統，為台灣現代化醫療發展奠定扎實根基。
4 日本於 1932 至 1945 年占領中國東北後結合清朝宗室成立的政權，曾流通錢幣、郵票，擁有不少日、台、朝鮮移民。

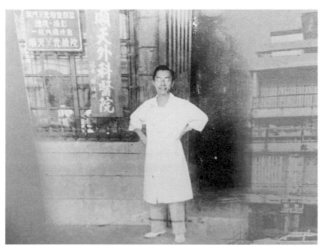

大稻埕診所與藥房密集的保安街84號順天外科醫院、82號西藥房。此為順天外科醫院延平北路時期老照片，為攝影家鄧南光於1938年攝影。（圖片來源：張照堂《鄉愁 記憶 鄧南光》，2002）

當年順天外科醫院外觀。（圖片來源：張照堂《鄉愁 記憶 鄧南光》，2002）

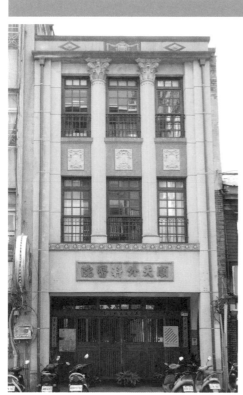

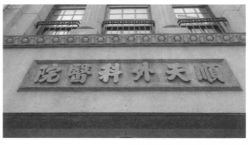

九份茶坊（翁山英故居）

藝術家進駐　百年古厝找回黃金山城歲月

「雲霧繚繞，風景如畫」，大家口耳相傳的山城美景著實令人嚮往，這回我們透過黃金博物館駐村計畫，前往水金九區域長駐，試圖發掘在地特有的住居文化。第一天抵達九份，天空果然已飄起綿綿細雨，在當地耆老的引領下，我們踏上蜿蜒的「捷徑」來到老街。本想好好品嚐特色小吃，不料放眼老街盡是來自各國的遊客，就這樣我們被連推帶擠地走進了「九份茶坊」。

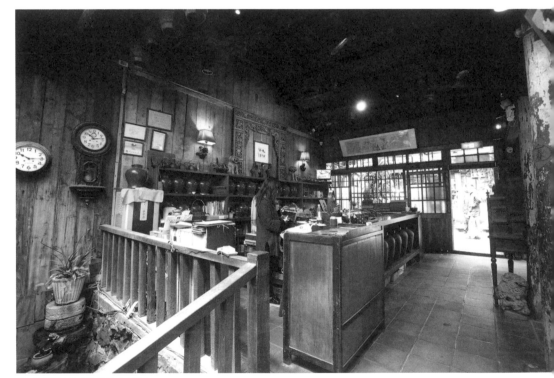

用來添加熱水的金銀花白柚壺在炭火上燒滾著，吐出的熱氣遇冷凝結變成白煙彷彿山城的雲霧，更添茗茶興致。

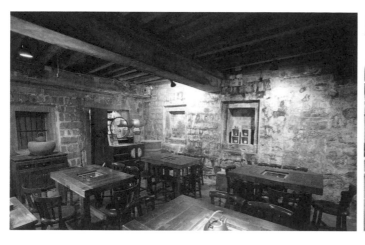

鐵鏽處理的招牌與
紅燈籠高掛門前，
妝點出木造建築古
樸的韻味。

　　店家以九份為名當之無愧，這間古厝建於大正七年（1918
年），前身為「翁山英故居」，翁山英 [1] 先生在世時曾作為坑長
統籌中心，隨著淘金熱潮消退改為水池仙診所（黃水池醫生）[2]，
多年來幾度易主，在此見證九份的百年興衰。

　　對於當地長輩而言，九份的發展與採礦業密不可分，翁山
英也在這段歷史中扮演舉足輕重的角色。當時礦工多半是隻身
離鄉背井到九份來採金，每逢過年返鄉時採金產量總有明顯減
少，為此他提倡礦工舉家遷往九份定居，帶動當地活躍的產業
發展，其故居近年也登錄為新北市歷史建築。

　　許多遊客循著侯孝賢電影《悲情城市》中的純樸印象來到
九份，但還未感受到山城清淨悠閒的空氣，就被老街上席捲而
來的商業氣息所淹沒，早年的寧靜時光似乎已隨著採礦業沒落
而消磨殆盡。然而坐落在紛來沓至基山老街上的九份茶坊，同
樣身為商業空間卻風格獨具，這或許是源自於茶坊主人——藝術
家洪志勝對於九份與古厝的感情。

　　1980 年代，洪志勝因緣際會下隨油畫老師來到九份寫生，
當時街道上沒有熙來攘往的遊客，山海間飄渺的雲霧彷彿仙境，

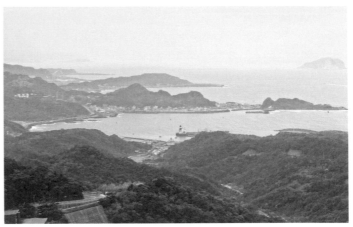

貫穿九份老街區的「豎崎路」是一條自山腳下沿著山城而上的階梯道路，也是九份地區常見的特色風景。

他一眼就愛上了九份淒美的空靈氣息。事隔數年當他再度回到九份，街道上不變的孤寂感依舊守著這座山城，但那股跳脫世俗的美令他萌生定居九份的想法，於是他毅然放下手邊的事業，買下當年宛如廢墟的翁山英故居，正式成為九份山城的一份子。

在當年還無人聞問的九份，一名來自異鄉的年輕人選擇在此定居，真的必須懷抱著極大的夢想才能下定決心。再加上當年還不風行老屋保存、新生的觀念，毅然買下七十幾年屋齡古厝的洪志勝並未獲得太多掌聲，伴隨而來的反倒是眾人的質疑與譏諷。然而毫不以為意的他，首要關注的就是整修老宅的全新挑戰，他親自帶領兩名工人，三雙手，耗時四個月，終於逐步回復老宅舊有面貌。最初只想打造一間畫室與藝術家好友在此交流，不料整修後的古意盎然以及沏上一壺好茶後的恬適午後，都讓人戀戀不捨，在三五好友簇擁之下，他決定與更多人分享這個環境，意外造就了九份第一家茶館的誕生。

對於「品茗」感到陌生的年輕人，初到「茶坊」或許會稍感手足無措，不妨暫時放下紊亂的思緒，和我們一同從感受空間開始。來到庭前，幾盆翠綠植栽隨風搖曳，前方豎立著解說牌，屋簷下盞盞昏黃燈火映在牆面，透過檜木窗櫺即可一窺室

精緻的雕花木板，底下放了幾尊傳統布袋戲偶，才發現這原本是布袋戲台。

九份溼冷的天氣容易造成室內發霉，店家隨時備好炭火方便供應，亦可藉木炭燃燒消除濕氣。

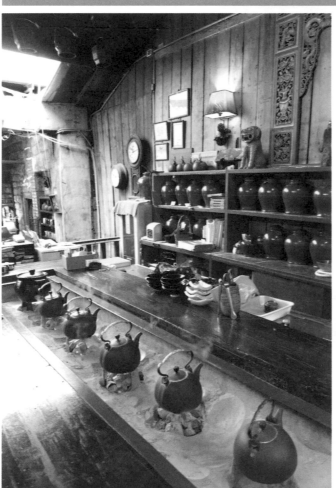

內乾坤。掀起古樸的門簾，簾上三字「茶、陶、畫」為主人的經營理念，右側木牆上擺放著茶罐、陶甕，幾件藝術品流露出濃濃古意，檯前等距排列的金銀花白柚壺接連燒滾著，興起室內白煙裊裊，工作人員不疾不徐地添加木炭，顯見悠閒之情；左側一座老礦車擺在紅磚地板上，承載著琳瑯滿目的茶葉、禮品，壁面上層疊擺放著各式茶具，引領我們進入懷古茶鄉。

廳堂木牆上保留著碧綠色礦物漆，壁面、木造天花板斑駁的痕跡與兩旁拓印碑文增添幾分悠古情懷。

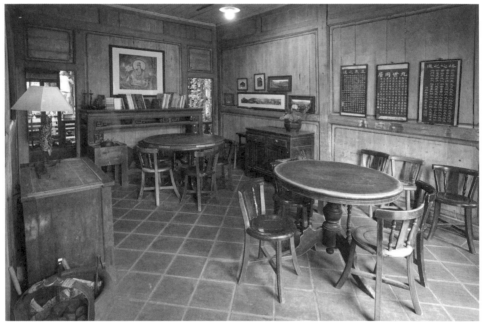

店內到處放置了老闆妻子許多以「貓」為主題的陶藝作品。

這裡一律使用炭火來燒泡茶的開水，不時可見到服務人員提著炭爐穿梭各桌替客人加炭。

　　穿越木造斜屋頂，眼前頓時明亮許多，挑高的天井是主人為老宅所做的最大改造。位處潮濕多雨的九份，須盡可能擁攬更多的陽光，不只是為了室內造景，更帶有防潮的考量。天井下石磨層疊引導水流與黃金葛作伴，和煦的陽光透過綠葉灑下，放鬆的心境如同牆上懸掛的鐘，時間就此凝結。沿著木梯往樓下走，優游在水池裡的錦鯉和地上紅磚成為室內最搶眼的配色。兩側牆面上灰白的石灰底下是埋藏多年的砂岩基底，表面粗糙的紋路彷彿細數著一段漫漫的歲月時光，與四周擺放的五斗櫃和太師椅十分搭配。空間除了注重原貌保存，為了確保樑結構安全採用鋼架支撐，並以油畫點綴柔化鋼鐵線條，結合新舊元素十分融洽。

　　如果喜歡幽靜的氣氛，隱密的一樓角落絕對相當合適；不過若是回到由廳堂及左右廂房改造而成的座位區亦有另一番風情。走進狹長的走廊，不甚明亮的自然採光引導我們放慢步伐，幾張阿嬤的六腳眠床（lák-kha-bîn-tshn̂g）則成為民眾最愛的品茗包廂。看著床架四周的精緻雕工，不禁想起府城老匠人曾說的話：「木頭長這麼大不簡單，用心雕琢是對它的尊重。」

這句話也正呼應著主人對古厝的用心。來到廳堂，木牆上還保留著碧綠色的礦物漆，斑駁的痕跡與兩旁拓印碑文增添幾分悠古情懷。我們選擇在門前的圓桌旁歇腳，坐在仿古的中式家具上，桌前擺滿由主人親自設計的精美茶具，手持一盞依照傳統炭焙技術製成的東方美人茶，望著堂前平頭案上的水墨作品，或許這樣的情景就是古人所追求的茶道五境之美。

踏出門廳逕至後方，即為這棟老建築最完整的石造區域，邊緣的水泥欄杆與牆上灰白磨石子至今保存完善，平坦的露台區成了觀賞層疊山巒海景的最佳看台。隨著天色稍暗，一盞盞陶燈點亮庭院，秋日裡從黃昏到月昇迎著微風，在此泡茶十分愜意。

一杯好茶能在嘴裡產生絕妙喉韻，九份茶坊也同樣堅持獨特韻味，多年來洪志勝並未受到之後如雨後春筍般開設的茶館、商家影響，一直保有創立時的恬靜氛圍。來到這裡，我們感受到異鄉人為九份名人故居再造新生的努力，也透過茶坊重拾逐漸消弭的山城閒適，這份堅持正是九份茶坊最迷人之處。

名詞解釋

六腳眠床：一般用茄苳木、樟木或楠木製成，因多漆成朱紅色又稱紅眠床，有的還會在床壁雕繪吉祥圖案，製造優美的視覺感。

礦物漆：和常見的水泥漆與乳膠漆等室內塗料不同，以天然礦石成分提煉的礦物漆，無毒且具高透氣性，也不容易導致壁癌。

{old house data}

茶館 · 九份茶坊（翁山英故居） ·
新北市瑞芳區基山街 142 號 · 02-24969056 · 09:00 ～ 21:00
全年無休
· 建成年代：目前沒有文獻記載只能推估在明治末年
· 屋齡：約百年
· 原來用途：礦業公司用地、診所
· 歷任屋主：翁山英、黃水池、洪志勝
· 值得欣賞的重點：天井、紅眠床、主人親製茶具、石造露臺區

1 日治期間擔任台陽礦業公司所長，住所原為瑞芳坑場長統籌中心，十三年任職期間將提供礦工居住的臨時性草寮改建成石屋，並鼓勵離家背景的礦工將家眷帶來九份定居。
2 由黃水池醫師開設的西醫診所。

歷經翁山英故居、水池仙診所到現在的茶坊，老屋彷彿見證了近一世紀九份的興衰。（九份茶坊有限公司提供）

曾任台陽礦業公司所長的翁山英，九份茶坊原為其故居。

當年九份山城群聚了許多離鄉背井來此地討生活的礦工。（九份茶坊有限公司提供）

當年故居後門，位置為現今九份茶坊樓下，有人出來的門口則是現今廁所旁的鐵門。（九份茶坊有限公司提供）

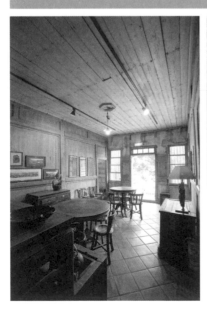

拾光机

改造戰後官舍　再現柳川沿岸聚落風光

2014 年 5 月我們前往台中，以「老屋顏」的精神進行為期一個月的駐村創作。當時走訪了許多特色建築，就好像遊走在古樹下發掘隱身在各枝幹間的老宅，台中的老屋店家們似乎構成一道隱形的脈絡，來到這一家聊聊，店主接著就會介紹你到下一家。我們依照各家熱心店主提供的資訊，如同尋寶遊戲般一步步朝下間老屋前進。於是聽到西區剛整理好的，經營者與老屋故事同樣精采的「拾光机」，我們立刻前往。

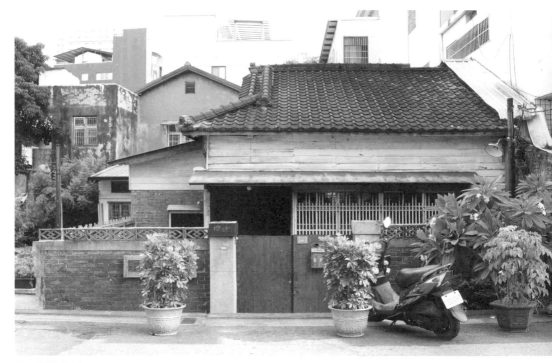

「拾光机」與許多官方宿舍相同都有紅磚牆與鐵門，四坡黑瓦屋頂、格柵窗也是日式建築的特徵。

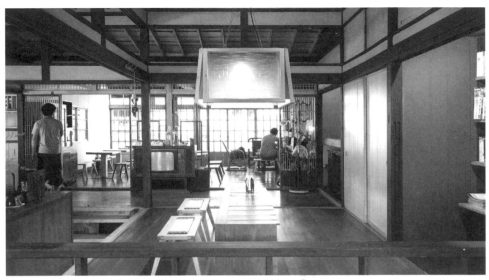

室內空間因已將許
多拉門打開，看來
十分寬敞明亮。

　　台中市交通建設相當完善，日治時期推動的「市區改正」
計畫，讓街道成為井然有序的棋盤狀，如今的西區則是當時政
治、文教重要的樞紐，市街裡充斥著各種警政與教職員宿舍。
舊建築往往留下市區發展的軌跡，拜訪當天還不到營業時間，
我們索性漫步認識四周。循著菜籃族的腳步來到了街角歷史悠
久的「第五市場」，起初幾戶農家選在空地醃製醬菜，居民聞
香紛紛前來選購，各類攤商日漸群聚形成常態市集。不遠處的
樂群街與自立街原本興建了四十幾戶的日本警察宿舍，為台中
少見獨棟獨院的日式高等官舍，幾年前改為建地與停車場，僅
存「警察署長宿舍」在內的六戶，因被列為歷史建築方得以保
留，近期更規畫為「台中文學館」，肩負起見證其附近曾為官
方宿舍聚落的歷史責任。

　　回到自治街，於下午一點準時登上「拾光机」。由於後期
道路拓寬工程導致地勢明顯落差，屋舍與庭院看似更為袖珍，
低窪的磚牆無法阻隔全部視線，站在對街即可看見服務人員來
回打掃的身影。走進護城河般的坡道，建築從原本錯視的矮小
變回熟悉尺度，屋子一隅的雞蛋花樹以綠葉襯出鐵門上參差斑

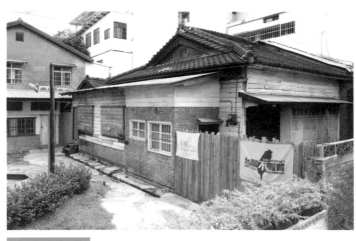

面對拾光机左邊的開口才是真正的入口，沿著斜坡走下後便可以看到這棟老房子的全貌。

駁的鮮紅，牆緣洗石子門柱略為風化的邊緣和鐵鏽招牌搭配得天衣無縫，再從「入母屋式」的黑瓦屋頂與白漆雨淋板推測，這間老屋的建成年代應與鄰近的官方宿舍差不多時間。

室內高低兩種地板保留傳統日式建築中的經典語彙，與室外等高處稱為「土間」，屬於過渡空間行走時可不必脫鞋，也是一般民宅中用來穿脫鞋子的玄關。架高處則稱為「高床」，一般日常活動均在此進行，由於表面鋪設的榻榻米或木地板必須保持乾燥，所以藉由房屋外側的通風口形成空氣對流，造就日式建築涼爽不悶熱的空間特性。拾光机以不同的座位安排豐富整體空間的層次感，高度各異的用餐環境所營造的光線與視野也截然不同，坐在靠近入口處的土間，欣賞日夜交替的自然採光與急促的雨滴聲，一個人的午茶時光更能沉澱焦慮忙碌的心靈。三五好友相聚高床，坐臥在藤椅或鑲嵌洗衣板的創意條凳，微暗燈光下流動的悠然氣息，真有「結廬在人境，而無車馬喧」的閒適意境。

日式建築另一項特色就是具有繁複的隔間。在眾多日式老屋改建案例中，常見屋主裝修時為求擴大營業空間將牆面打通，雖爭取到最大客座率卻改變老宅原有設計感的情況。拾光机沿

用舊木拉門作為隔間，清除殘破的和紙僅留下木框架，讓光線可穿透門框提升室內採光，也讓視覺上更加開闊。此外，為了減輕承重負擔，移除已腐朽的天花板來提升室內高度，抬頭即可看到木構造屋架與層疊屋瓦，採用灌模工法製作的瓦片品質也十分穩定，仔細一瞧不難發現瓦上寫著「理想屋瓦」字樣，這瓦片是 1930 年代流行的屋頂材料，也再次見證了這棟老房子經歷的歲月時光。

以各種座位安排豐富空間層次感，高度各異的用餐環境營造的光線與視野也截然不同。

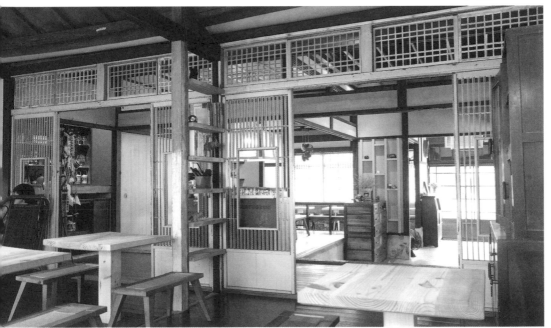

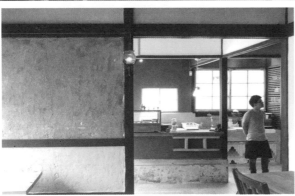

屋頂使用 1930 年代流行的水泥瓦，上頭依稀還寫著「理想屋瓦」字樣

　　自稱「机長」的老闆娘 Rita 時常與老房子對話，把老屋當成家人對待，因而更覺得每間房子都有屬於自己的個性，有時是淘氣的女孩，有時是酷酷的少年，而這間拾光机則像個脾氣有點倔強的老人家，嚴肅卻很溫暖，她還因此給它取了個「Aniki」（來自日文漢字「兄貴」，意指大哥）的暱稱。Rita 提到在台中找尋老房子的過程，機緣下看到閒置多時無人照料的 Aniki，當時前幾任使用者留下的改造痕跡與經年累月的破損令她看了相當不捨。此後她便經常騎車前來看 Aniki，每次來總是誠懇地問它：「你想被修好嗎？願意給我一次機會嗎？如果把你修好一定相當漂亮！」直到某天獲得 Aniki 首肯，她趕忙承租下來展開修繕。

　　整修過程中，Rita 盡可能使用房子裡原有的物料，而 Aniki 也好像知道 Rita 心意似地相當配合，修屋頂時幾片屋瓦破了，便從倉庫中發現當年留存的備料，而且數量還相當吻合；規畫點餐區時

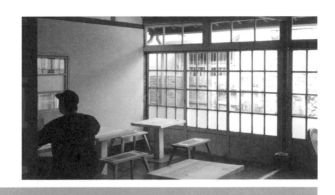

鑲嵌洗衣板製作的創意條凳，凹凸的表面
坐上去竟意外的舒適！

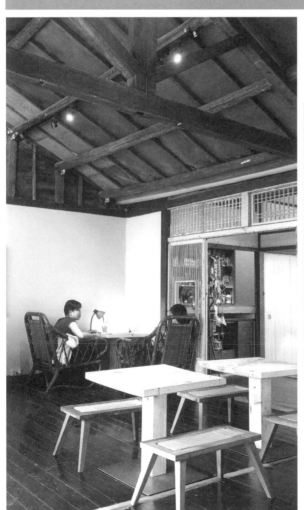

需要木料，也總能找到長度適中的剩料，讓整修的過程非常順利。Rita 除了還原老房子的使用機能，也利用各處蒐集來的老物件增加懷舊氣氛，大如舊式拉門電視機、床頭櫃，小到水壺、玻璃杯，這些別人眼中不值錢的垃圾，透過她的慧眼與巧思彷彿真的坐上了時光機，再一次被賦予了新的生命。

問到 Rita 有關開店心得，她的回答很特別：「我其實不喜歡開店，但開店是為了讓老房子能夠自己賺錢養活自己。整修後就算不再續租，老房子被妥善保存的機率也會提高。」跟經營一間店比起來，Rita 更喜歡親自參與修繕的過程，外人總覺得一位女生學習木工、泥作相當辛苦，但這樣的經驗讓她具備拯救老房子的能力。修繕「拾光机」只是一個階段任務的完成，如果能力許可她還是會繼續尋找別的老房子，透過對話、修繕，繼續陪伴孤單的老房子重新找到新的價值。

名詞解釋

入母屋式：即傳統建築常見之歇山式屋頂，屋頂上有正脊外，兩側各有兩條垂脊及斜脊；前後為完整連續的屋面，左右屋面由山牆部延伸而出。
雨淋板：日治時期引進台灣，是將木板以水平方式並排，一層層重疊，然後釘在牆上形成外牆，有防水和隔熱的功能。
土間、高床：傳統日式住宅內部起居空間分成高於地面並鋪設木板的地板「高床」（「床」（ゆか）為日文漢字，音 yuka），以及和地面同高、不鋪地板的土間。

{old house data}

喫茶、咖啡·拾光机·
台中市西區自治街 36 號·04-23723733·13:00 ～ 21:00（週二休）
·建成年代：約大正年間
·屋齡：估計約百年
·原來用途：日式宿舍、民居
·值得欣賞的重點：入母屋式黑瓦屋頂、日式空間隔間、手工木作傢俱

1 位於樂群街、自立街口及柳川之間，為日治時期警察署署長官邸及警察宿舍群，周邊景點包括文化中心、國美館、武德殿演武場、國寶膠彩畫家林之助畫室，以及台中州廳等。預計 2015 年 9 月完工。

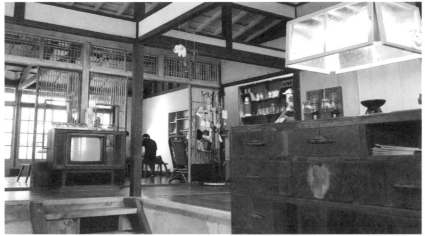

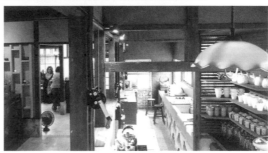

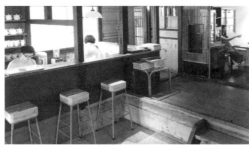

机長 Rita 還原房子
使用機能，也利用
各處收集而來的老
物件增加懷舊氣氛。

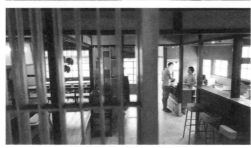

小夏天 petit été

在美援時代的記憶中　品嚐越南式幸福提案

住慣了高樓大廈，許多人對於房子的定義局限於制式化格局，其實建築反映的面向很廣，從文化、產業到政治發展，一如老一輩常說的：「一樣米養百樣人」，在台灣這座小島上蘊藏著形形色色的建築型態。而在歷經日治時代到國民政府遷台的歲月裡，台灣更衍生出豐富的住居文化，我們這次拜訪的老房子象徵的是另一個年代的「美軍宿舍」。

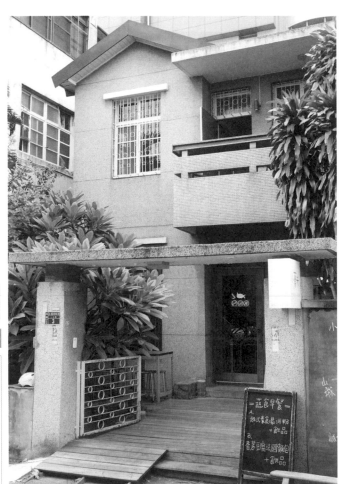

入口處以原屋舊鐵窗改為柵門，上頭大小圓圈構成的圖案也成為辨識度極高的店家 logo。

　　前往「小夏天 petit été」時，沿途司機大哥不停向我們介紹當地的著名景點，一路來到國美館周邊，巷弄間出現了不少有趣的路名。首先看見「美村路」，顧名思義是因當地群聚興建的美軍眷村而命名；接著來到「中美街」，有人認為中美兩字用來紀念蔣中正與宋美齡夫婦；也有人覺得這兩個字象徵著「中美合作」的美援年代，對照周邊保留的美軍宿舍，或許後者的說法更具可信度。而「中美」兩字也令人聯想起小時候聽過的「中美合作麵粉袋內褲」₁故事，增添幾分趣味。

　　美軍宿舍的歷史大致可推算至 1950 年代。當時兩國簽署共同防禦條約，美軍與眷屬逐漸進駐台灣，發展出異國風情濃烈的宿舍群，爾後因應不同基地的設置，各縣市也紛紛規畫美軍宿舍。例如台中市十庫甲₂就曾是美軍宿舍聚落之處，1965 年越戰爆發，來台美軍人數大增，除了在此設立越戰後勤基地，也吸引不少美軍來台渡假，因此提供美軍休閒的場所一應俱全，逐漸形成特殊的生活圈。這個時期興建的宿舍風格，傾向附有私人庭院的美式二樓獨棟別墅，美軍撤退後多改為特色餐廳經營，形成現今的異國美食一級戰區。

　　走進五權西四街，巷弄特有的慢步調氛圍立即湧現，街道兩旁左右鏡射的雙拼宿舍因近年進駐的藝廊、服飾店等，各自做了不同程度的整修，僅少數住家維持原貌。從建材上觀察，沿用紅鋼磚、紅鐵門與水泥花磚圍牆的民宅，似乎讓時間凝結在 1970 年代，與對門新潮的裝修線條形成了極大反差。

　　小夏天是一家經營越南菜的餐廳，既然選擇在住宅區開店，建築格局勢必需要重新檢視。住家與店家格局的最大差異在於隱私的界線，老闆 Josie 承租這間四十多年的老屋，首要考量就是要營造出一個舒適的半開放環境。為了引領更多人一起走入這個空間，Josie 降低了原本鑲嵌水泥花磚的灰色圍牆高度，並鋪設上木板，這樣既可規畫成等候區，也讓木造元素成為庭

院自然風格的延伸;入口處保留洗石子門柱和雨遮,同時將高聳的眷村大鐵門改為對開的小柵門,這兩扇門片來自於裝修時保留的窗花,上頭大小圓圈構成的圖案也成為辨識度極高的店家 Logo。

庭院是街道與建築的緩衝空間,Josie 保留部分綠地,修剪雜亂的巴西鐵樹,種下幾棵緬梔花,地板則以南方松木取代紅鋼磚,一路從地面往牆上鋪設增添異國情調,綠葉半掩的戶外用餐區則相當適合熱愛自然的旅人。儘管略加裝修,小夏天仍保留下主要的美軍宿舍原貌,或許是身為台中人的老闆對於在地建築文化的感情,裝修上立面盡可能完整保留,牆面則沿用灰色洗石子與天藍色馬賽克,比起店家更散發出樸實的住居氛圍。曾在此生活的屋主後代,每次來訪也都忍不住回憶起屋子裡發生過的種種往事。

進入室內,吧檯、用餐區與樓梯走道運用顏色進行區隔。白色用餐區原本是老房東打坐靜修的佛堂,牆上兩扇推拉窗採光稍嫌不足,裝修時特別加長表現出越南受法國殖民時期常見的長窗元素。吧檯區的墨綠色粉刷令人立刻聯想到越南料理中豐富的香草與辛香料植物,檯前幾組座位移除後動線更加明確,

庭園鋪設南方松木地板,樹下擺設幾張桌椅,讓顧客盡情在露天環境下放鬆身心。

以保留原貌為原則,二樓沿用原始隔間,運用色彩營造出越式美學。

通往盥洗室的走道則運用了鮮豔的桃紅色妝點,對比強烈的色調讓整個空間充滿了律動感。

　　想要充分感受美軍宿舍與越南料理的奇妙組合,當然不能錯過小夏天的招牌佳餚,我們點了幾道店員推薦的招牌菜,隨即上二樓等候用餐。略為昏暗的樓梯間一直是老房子常見的問題,Josie 與設計師好友以保留原貌為原則,盡可能為房子留下時間的軌跡,不過也選擇打通部分牆面爭取自然採光,並以玻璃作為護欄,可兼顧安全與視覺感上的輕盈,樓梯踏階也從原本破舊的塑膠貼面下重現磨石子的光澤。

　　二樓保留原始隔間,將殘留泛黃壁紙的牆面釘上符合消防法規的建材,巧妙運用色彩營造出越式美學。走進紅、綠、粉三個房間,可以從早年訂製的內凹式衣櫥一窺生活痕跡,櫥櫃的木貼皮與門扇上的相同,略有破損卻更顯溫潤,設計師精心整合屋內可用的老屋元素,點亮老壁燈、沿用舊家俱作為擺飾,串起不同時空的記憶。空間的彈性也是小夏天精采之處,除了室內用餐區,前陽台也規畫成露天座位區,用餐之餘還可坐在藤椅上眺望遠方,相當悠閒。

　　我們挑了粉色房間用餐，坐在窗邊微風吹拂，光線分外明亮，談笑間餐點隨即呈上，第一道「蝦仁雞絲生春捲」，柔嫩的春捲包裹在生菜裡略帶檸檬酸味，清涼爽口適合做為開胃菜，緊接著登場的「牛肉湯河粉」，隨著香料不同風味各有巧妙，看似平凡卻工序繁複，Josie 堅持以越南的精神挑選食材，口味上力求平衡，不刻意迎合台灣人的飲食習慣，也不執著於制式化的烹調比例，令人胃口大開。

　　Josie 選擇經營越南料理源自於一趟越南旅行。當時生活在步調緊湊的台北，每天重複著忙碌的工作，某次年假前往越南渡假，沿途風景、美食讓她感受到當地人們簡單生活的幸福，就此與越南結下緣分。返台後因緣際會也接觸到兩名越南室友，長久相處之下深深愛上了這樣的生活方式，於是決定辭掉工作尋夢。Josie 與朋友回到越南，前往大勒市（Dalat）跟著當地

名詞解釋

雙拼宿舍：當年美軍宿舍群多為兩層樓，常見二樓雙拼獨院式建築。
紅鋼磚：顏色深紅，質地堅硬，耐磨損不易變形，常見於廟宇或觀光地。
推拉窗：分左右、上下推拉兩種，採裝有滑輪的窗扇在窗框軌道上滑行，此種窗優點是構造簡單不占據室內空間，惟只有一半的窗扇可打開，關閉時氣密性差。
長窗：法國現代建築之父柯比意（Le Corbusier）知名的「建築五點」中，其中之一就是「橫向的長窗」（The Horizontal Window），藉由大面積開窗可獲得良好視野。

{old house data}

餐廳・小夏天 petit été・
台中市西區五權西四街 13 巷 3 號・04-23726763・09:00～21:00（週一休）
・建成年代：1971 年
・屋齡：44 年
・原來用途：美軍宿舍、民居
・值得欣賞的重點：原鐵窗改建成的大門、懷舊的紅鋼磚地面、陽台與牆面的馬賽克磁磚

1 戰後美國給予台灣軍事與經濟援助，其中美援小麥經加工成麵粉後以棉布袋包裝運送給各單位使用，袋上還特別印上中美兩國旗幟與表示友好互助的圖樣。由於當年生活不易，有人將剩餘的麵粉袋再利用，縫製成抹布、窗簾、內衣內褲等來使用。
2 土庫里在過去是一大片的稻田，「土庫」為早年農家儲存稻穀的土製倉庫。當年美軍曾駐紮於此地，因而可見到不少兼具美式洋房與日式台式建築風格的屋舍。

人學做越南料理，她將人生歸零，學習烹飪時自然也從零開始，從走入傳統市場認識香料學起，過程中她不只學烹煮，也將那種當地人樸實溫暖的生活方式一起帶回了台灣。

　　保留與更替一直是使用老房子面臨的頭號難題。Josie當初的決定，讓這棟美軍宿舍不致改造成過度新穎的異國餐廳，儘管簡單的裝潢不見得能滿足所有顧客挑剔的目光，然而她對房子的愛護早已感動了屋主一家人。而她開店至今每年仍專程回越南研習料理的執著，也著實令人佩服，這裡的菜餚不只美味更充滿了一份簡單樸實的心意，值得一再細細品味。

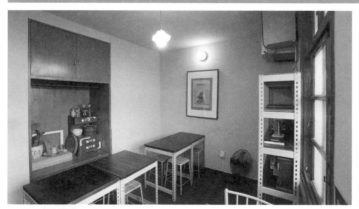

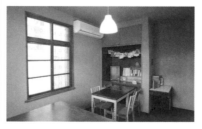

前陽台規畫為露天座位區，坐在木桌、藤椅上用餐格外愜意。

紅葉食趣

老旅社中再現清領小西風華

古往今來，緊鄰交通核心的市街，各項產業爭相進駐，蓬勃發展的人文風俗，讓這些地方成為城市中最具歷史性的角落。漫步在彰化車站前，兩側時髦的現代主義建築為這裡留下當年繁華的印記。周邊長安街上紅磚建築旁的小巷氣氛格外悠閒，走進迷宮般的巷弄中，只見遠處一扇紅色鐵窗，看似平凡的直線款式上似乎略有文章，走近仔細一瞧，竟然組成了一幀黑白照片！精心的設計與構思讓我們對這棟老屋產生極大的興趣，入內探訪才得知，原來這裡曾是大型旅社，數度輾轉易手後才成為現在的「紅葉食趣」。

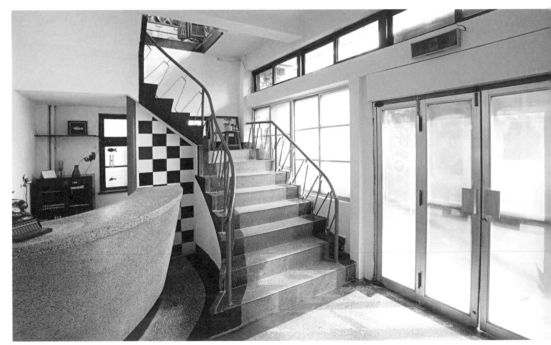

旅社大門採藍色壓克力材質鑲嵌裝飾，適度展現華麗感是早期商家慣用的手法。

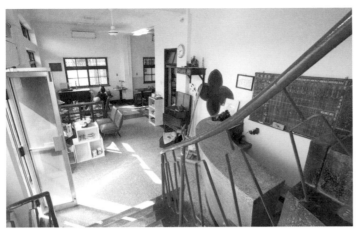

看似普通的紅色鐵窗，在線條上略有文章，當視線調整到適當的角度，就可以組成一幅黑白照片！

　　紅葉食趣老闆娘之一的佳吟曾擔任彰化市觀光導覽員，和我們分享的過程彷彿在進行一堂輕鬆的地理課，帶領我們了解地名與地方文化的由來。清領時期，彰化建有東南西北四座城門，城內西門與北門間的街道稱為「小西街」，之後日治時期執行市區改正計畫街道重新繪製，小西街因而消失於地圖上，不過當地居民還是泛稱長安街 100 巷的區域為「小西」。

　　位於車站旁的「小西」一帶當時開設許多旅館、販仔間（旅社），因此被稱為彰化的旅社街。其中紅葉食趣的前身「紅葉大旅社」原名叫「東方旅社」，與八卦山大佛同於 1961 年落成，由早期中台灣知名漢醫吳士春國術館家族成員經營，爾後於 1968 年轉賣給彰音精工廠老闆之一的蘇文鐶先生。由於當時「紅葉少棒隊」當紅，加上妻子蘇唐雪紅名字內也有紅字，所以才改名為紅葉大旅社。而早年這裡也是台灣三大布市之一，布行、批發店雲集，形成白天人們在布市忙不迭地，夜晚旅社街娛樂歌舞的繁榮景象。

　　1970 年代，台灣展開十大建設，高速公路與鐵路電氣化陸續完成，雖大幅縮短了南北通行時間，也讓各地旅客逐漸不再以彰化作為過夜轉車的中繼站；此外時逢經濟起飛，新型旅館

日益增加，像紅葉大旅社這樣的傳統旅社因而走向蕭條。所幸
2005年起，一群關心地方文化的住民組成了「小西文化協會」，
接手經營旅社的二哥蘇英漢，也將旅社結合傳統童玩轉型為「紅
葉親子童玩館」，但後來社區營造的能量減弱導致地方活動再
度沉寂，直到近期兩位老闆娘承租下旅社一樓，將童玩館打造
成復古味濃厚的咖啡廳，為在地注入活水。

目前房子共有三面招牌：一面是正門口上寫著「紅葉大旅
社」的黑色匾額，以及左側「紅葉親子童玩館」七個紅色立體
大字，如今又掛上了「紅葉食趣」的木吊牌，見證了老房子經

鐵窗上的皮影戲剪
貼訴說著這裡曾是
「紅葉親子童玩館」
的往昔時光。

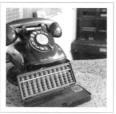

黑色轉盤電話、遂被計算機
取代的算盤，與牆上斑駁的
「旅客一覽表」黑板，將時
空帶回五〇年代。

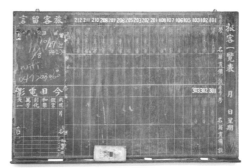

歷的三個階段。台灣早年篤信風水，認為正門愈大愈容易漏財，所以商家多採子母門設計，平時只靠左側對開門進出，需要運送貨品才會打開第三面門板。旅社大門除了注重風水，且適度展現華麗感也是攬客妙招，採藍色壓克力材質鑲嵌的門板，是四、五十年前慣用的手法，其透光、耐用又色彩鮮豔的特性廣受商家喜愛，儘管其中有一片經長期日曬產生龜裂，如今看來仍是最美麗的時間刻痕。

旅社中的素雅白牆展現乾淨衛生的形象，視覺焦點莫過於牆上挖空的一朵四瓣紅花，有如東方園林借景窗的設計，令人想一窺究竟。窗後的小房間原本是輪班休息空間，牆壁挖空則是為了及時招待顧客所安排的設計。除了提供賓至如歸的服務，賦予尊榮享受也表現在空間設計上：通往二樓的磨石子梯，鑲著白色碎石的紅色踏階，從遠處看來就像一條灑滿寶石的紅地毯，而一體成型的鐵製扶手則展現出雍容氣度。有趣的是，一旁有個進出旅館都得經過的弧形轉角磨石子櫃檯，角落畸零處鋪設了約一疊榻榻米大小的床位，作用是提供櫃檯人員歇息，然而幾次半夜客房供不應求時，工作人員拗不過顧客要求，只得將此床位開放住宿，此後也延續前例成為熟客無處投宿時的最佳避風港。

櫃檯旁畸零處鋪設榻榻米供櫃檯人員歇息，幾度客房供不應求時開放住宿，此後成為熟客無處投宿時的避風港。

般飯店裡行之有年的 morning call 服務，旅社同樣比照辦理，一座早期的電話接線機位在櫃檯後方，值班人員透過話筒與住房客人通話或轉接外撥電話，舊式設備特有的「溫度感」展現在量身打造的木製檯身中。牆上斑駁的黑板則是「旅客一覽表」，為了避免不祥的諧音所以客房都跳過 4 號，入住時旅客必須留下姓名、籍貫等詳細資訊，與現在注重隱私的管理模式截然不同。左下角寫著「今日電影」的區塊，是早年工作人員每天依據報紙資訊抄錄各大戲院電影上映時間供投宿客人參考，如今這些戲院多已拆除或轉移他用，徒留黑板上殘留的字跡供遊客回憶往昔。

　　兩位熱愛老房子的老闆娘，幾經波折終於說服屋主割愛出租，對於空間一直保持著尊重的態度。她們希望呈現的不是「仿舊」而是「照舊」，延續童玩館的精神也保留下旅社的韻味，與木工多次溝通選擇「可逆式」的手法進行裝修，還親手卸下門扇，刮除地板的陳年汙垢，號召親友加入為老房子「大掃除」的行列……兵荒馬亂的幾個月裡，也有鄰居感受到年輕人的傻勁紛紛給予協助，還會送一些不用的傢俱擺設給她們。不只是老房子，在地人的溫暖令她們十分感念。

　　在一場非刻意安排的旅程中，我們驚喜發現了彰化舊街道裡這棟重新啟用的老房子。時常來訪串門子的鄰居也樂於和客人分享關於旅社的種種往事，加上兩位老闆娘的熱誠彷彿也讓旅社所坐落的巷弄醒了過來。目前紅葉食趣主要販售調酒、咖啡，維持旅社特有昏黃溫潤的燈光，並將客房規畫為包廂，客廳裡擺上幾組沙發，隨興入坐也歡迎參觀，當中兩、三張超過五十年歷史的老沙發倍受客人青睞，略為變形的繃皮裡填充稻草，鬆弛的彈簧讓椅面凹凸不平，坐起來不見得舒適，卻是最貼近旅社年代的老傢俱，與這間老旅社一樣值得人們細細感受。

名詞解釋

子母門：從日本傳入，為早年台灣常見的設計。由於日本買房不易，多半為租屋而居，因需要經常搬遷，所以在平常大門的寬度外再加設一片子門，平常子門不開只從大門片進出，等到搬遷或搬運大型物品時才會使用子門。

借景窗：藉由變化窗的規格與設計，讓窗戶不僅作為通風、屏蔽之用，還可像窗外大自然借「景」，形成一渾然天成如畫般的視野。

{old house data}

咖啡、輕食·紅葉食趣·
彰化市長安街 100 巷 5 號·04-7203060
· 建成年代：1961 年
· 屋齡：54 年
· 原來用途：民居、旅社
· 歷任屋主：吳士春家族、蘇文鑾家族
· 值得欣賞的重點：紅花造型隔間窗、旅客資訊黑板、厚實的磨石子櫃檯

1 2005 年 4 月成立，以推動在地人文歷史與保存珍貴文化資產為主，現任理事長為蔡滄龍先生。

紅葉大旅社當年老闆娘蘇雪紅女士（右）與女中於旅社
櫃檯合影。（紅葉食趣房東蘇英漢先生提供）

當年旅社掌櫃攝於紅葉大旅社門口。（紅葉食趣
房東蘇英漢先生提供）

1960 年代彰化，遠遠可見東方旅社的招牌。（紅葉食趣
房東蘇英漢先生提供）

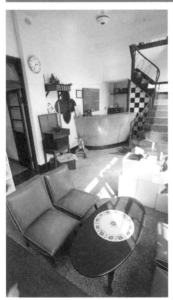

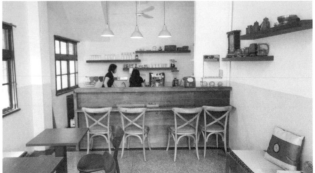

虎尾合同廳舍

警局書店閱讀新體驗　品嚐小鎮故事的甘醇香

2014年純樸的虎尾小鎮發生一件有趣的大事，連鎖書店與知名咖啡館正式進駐七十餘年歷史的古蹟「合同廳舍」，新潮的產業如何與日治時期建築跨時空結合，成為地方上最大的新聞。其實雲林縣內歷史建築再利用的例子，合同廳舍並非首例，發揚傳統藝術的「雲林布袋戲館」也是相當經典的案例。這回合同廳舍再利用案，不僅活化了老建築，也肩負著復甦在地觀光發展的使命，能夠產生什麼樣的火花，讓我們拭目以待。

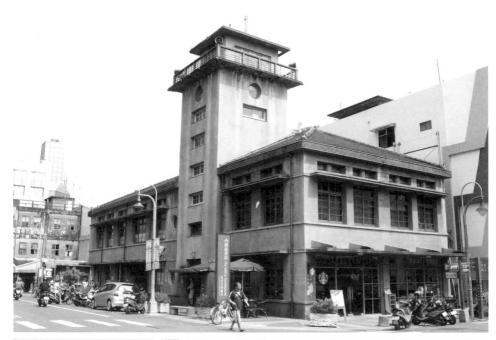

虎尾合同廳舍位於經濟繁榮、交通便捷的地段，為不同單位的聯合辦公場所，近期進駐連鎖書店與咖啡廳，為小鎮帶來新的活力。

合同廳舍就字面上解釋,「合同」意指聯合或合併,「廳舍」則是役所或官廳建築,所謂「合同廳舍」即意指不同單位的聯合辦公處 2。台灣幾處合同廳舍雖然組成方式不同,卻有著相似的條件,通常坐落在經濟繁榮、交通便捷的地段。可想而知,大規模興建的官方建築,為了有效提升辦公效率,自然與當地產業活動密不可分。虎尾曾是百業不興的鄉下小鎮,明治四十年(1907年)大日本製糖株式會社 3 在此建立製糖所,短短一年內製糖產量位居全台之冠,人潮大量湧入之下帶動地方發展,為此贏得「糖都」美名。爾後隨著糖業穩定成長,鄰近的林森路與中山路成為交通要道,多樣化建築漸漸豐富了街道的天際線。

昭和五年(1930年)廳舍落成,四層高鋼筋混凝土建築,頓時成為虎尾最高建物。主體為兩層樓的內部空間容納郡役所直轄派出所、消防組、保甲事務所與公會堂使用,登上中間的瞭望塔樓,消防人員可即時觀測鎮上火災地點,在最短的時間內進行救災;透過派出所與保甲事務所共同維持地方治安,這棟建築成為保障民生安全最大的守護者。戰後,空間並非就此閒置,曾進行內部裝修並多次轉手使用,直到 1989 年警察遷出後,正式功成身退。

穿過點餐櫃台,牆角貫穿樓地板的白色鐵桿是聯結一、二樓的緊急出勤口,保留至今成為目前僅存的消防象徵。

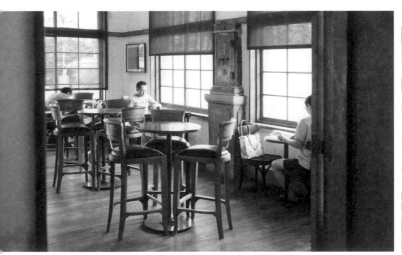

　　這次來到虎尾，不免俗前往老街品嚐美食。等待菜餚上桌之際，老闆逗趣地對鄰桌小朋友說：「再不坐好，要抓去前面警察局讀書呦！」她指的正是合同廳舍。這棟老建築的重生，似乎成為鎮民生活上的新樂趣，也令我們更加期待它的改變。沿著林森路走，先是看到雲林布袋戲館，這棟三合院格局結合雙層磚木構造的日治官方建築，和洋混合風格中，可以看到西方背心式屋頂與日式寄棟造屋頂的巧妙組合，鮮明的紅磚與水泥砂漿牆配色也相當別致，來到這裡除了可以了解雲林縣布袋戲發展史，同時也是合同廳舍取景的絕佳位置。

　　緊接著就是這次旅程的重點──合同廳舍。這座老建築以塔樓為中心，兩側規畫成不對稱設計，外牆上幾道長年經雨水沖刷所留下的痕跡格外顯眼，書店入口處設於建築端點，轉角的弧形曲線，充分展現日治時期配合道路規畫的設計手法。如今書店進駐並未以大型廣告物加以遮蔽，外牆維持大面積自然採光，僅利用立柱間隔擺放細長咖啡色招牌，相近的古樸色調讓外觀保有歷史建築應有的時代感。

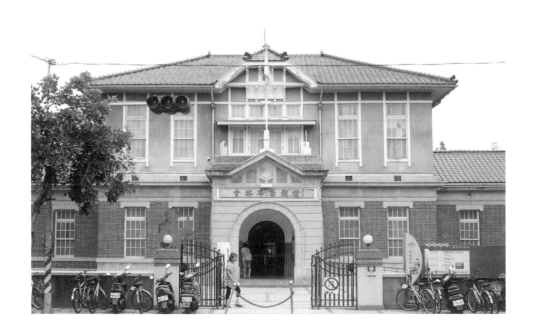

原先派出所的辦公空間變身書店，門口左右兩個大圓窗與外側圓弧轉角設計線條相得益彰。

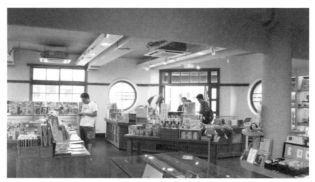

歷史悠久的消防報案櫃檯放置在二樓，通往三樓階梯的磨石子扶手在轉角處都以數個圓弧處理，十分優美。

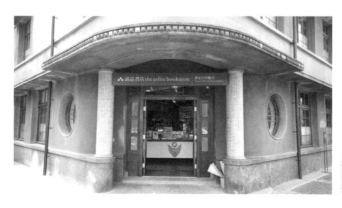

書店入口設於建築端點，轉角的弧形曲線，充分展現日治時期配合道路規畫的設計手法。

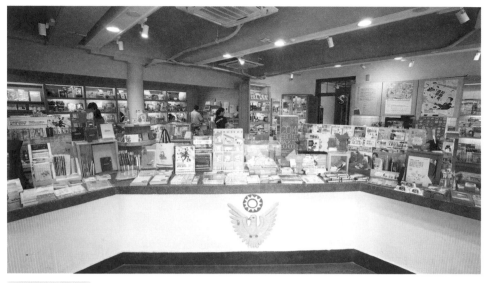

當年嚴肅的派出所報案台，如今成為在地文創商品的展售舞台。

　　從屋簷上的翻模裝飾物不難發現數度翻修的痕跡，成排的方塊裝飾中有幾塊顏色特別新，像是補牙後金光閃閃的人造假牙，吸引眾人目光。踏入室內，印入眼簾的警徽替空間前身用途做了最好的解說，完整保留下的派出所報案台如今成為在地文創商品的展售舞台；一樓透過兩扇圓窗區隔，右側規畫為雜誌區，左側則是琳瑯滿目的文具百貨，除了大大小小的展示櫃，整體並無大刀闊斧的變動，牆邊幾處適度的留白，也讓老房子變得更加柔和。

　　在堅固的鋼筋混凝土構造之下，廳舍從裡到外運用弧線柔化空間線條，走向通往二樓的樓梯，首先看到左側厚實的隔間牆，藉由弧形牆面營造出流暢的動線；一旁磚紅色磨石子梯則保留自然陳舊的時代感，與白牆上的鏤空方格木裝飾，引領來訪遊客繼續邁向充滿藝文氣息的二樓；拾階而上，眼前如水彩暈染的牆面，透出藍白相間的色澤，保留不同時期留下的痕跡；剛踏上二樓，只見一座狀態良好的木製傢俱鎮守前方，仔細一瞧才發現是歷史悠久的消防報案櫃台，隨著空間易主自然已無人員駐守，如今成為遊客拍照取景的必經之處。

西側則規畫成咖啡館，書店與咖啡館的異業結合也正好貼近「合同」原意。有別於書店，咖啡館格局方正、空間較小，原本提供消防設備進出的一樓，如今改為室內外用餐區。穿過擁擠的點餐櫃台，隨即發現角落一隅的白色鐵杆，這根貫穿樓地板的鐵杆為聯結一、二樓的「緊急出勤口」，當時人們為了提高消防效率，這樣的設計是消防單位必備的元素，也成為此處目前僅存的消防象徵。

點了飲料再度踅回二樓，這回把腳步放得更慢。我們觀察到樓梯扶手的細緻表現，順著動線轉折延伸，厚實的握面兩側些微內縮增加視覺層次感，高超的磨石子工法至今已然絕響。進入用餐區，立刻被牆上鑄鐵箱吸引，看似一座保險箱，其實名為「奉安庫」，是日治時代相當尊貴的物品，用來供奉類似

牆上黑色鑄鐵箱看似保險箱，其實名為「奉安庫」，是日治時代相當尊貴的物品，用來供奉類似聖旨般神聖的日本天皇御真影。

台北
·台中·
·彰化·
·雲林·
·嘉義·
·台南·
·高雄·
·屏東·
·宜蘭·

聖旨般神聖的日本天皇御真影 4，即便如今外殼鏽蝕，仍可從擺放的位置看出瞻仰其崇高。我們選擇一旁靠窗的位置歇歇腿，窗戶上紅棕色的木框與銅製鐵件皆是原件，透過窗戶遠眺對街布袋戲館不同角度的樣貌，兩棟歷史建築成為彼此最美的風景。室內擺設同樣緊扣著懷舊主題，採用實木與皮件的溫度感讓顧客備感放鬆，手上濃烈的咖啡成為開啟歷史記憶的鑰匙，愜意地在此品嘗時間最香醇的味道。

　　一本書、一杯咖啡，讓歷史建築倍受關注，絡繹不絕的觀光客再度湧入虎尾小鎮，從不同角度認識這裡，看見歷史。合同廳舍創立時肯定不是為了成為觀光地標而建，能夠在闊別多年後重新啟用，除了累積各界的努力，也歸功於早期扎實的建築基礎。老房子肩負歷史傳承與觀光發展的能力其實有限，重生只是開始，它需要的將是我們持續關心。來到這裡除了觀光消費，不妨靜下心感受歷史脈動，讓歷史建築真正成為全新故事的焦點。

名詞解釋

背心式屋頂：Jerkinhead Roof，是西洋屋頂的建築特色，日治時期引入台灣，常用於塔樓或屋頂高處。

寄棟造屋頂：「寄棟造」又稱「廡殿頂」，為中國、日本、朝鮮古代建築的一種屋頂樣式，特色莊重威嚴。在中國為各屋頂樣式中等級最高者，明清年間只有皇家和孔子殿堂才可使用。唐朝時和日本也見於佛寺建築，日本奈良的唐招提寺就是典型的例子。

{old house data}

書店、咖啡·**虎尾合同廳舍**·
雲林縣虎尾鎮林森路一段 491 號．05-7003566
· 建成年代：約昭和十四年（1939 年）
· 屋齡：76 年
· 原來用途：警察、消防、民防等單位合署辦公廳舍
· 值得欣賞的重點：原警局報案台、原消防緊急出勤口、通往三樓的圓弧磨石樓梯扶手、奉安庫

1 原虎尾郡役所。
2 合同廳舍為日治時期官方辦公廳舍的特殊建築類型之一，以目前台灣現存州郡等級較為人熟知者共有三棟，即台南合同廳舍、虎尾合同廳舍以及基隆港合同廳舍。
3 簡稱「日糖」，創立於 1895 年，日治時期大規模於台投資設廠，製糖據點多位於北、中部，為戰前規模最大的製糖會社，於 1996 年和明治製糖合併。
4 意指天皇的肖像。

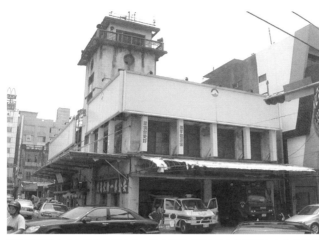

圖為國民政府來台後的合同廳舍，當時仍可看到消防車在裡頭出入的有趣景象。（雲林縣政府（文化處）提供）

通往二樓的磨石子梯展現自然陳舊感，與宛如水彩暈染的牆面留下不同時期的痕跡。

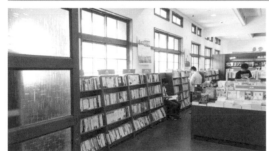

二樓另一側為咖啡店用餐空間，也同時展示了原消防隊的緊急出勤口與神聖的「奉安庫」。

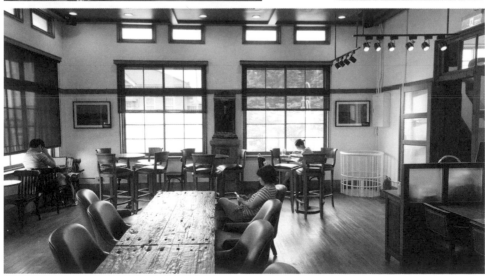

西螺延平老街文化館

傳統建築工藝集大成　老屋歲月書寫家族史

雲林西螺，以醬油與白米聞名的純樸小鎮，肥沃的濁水溪沖積平原，讓這裡的蔬果、稻穀格外美味，其中濁水米更被選為「天皇御用米」，至今依舊頗富盛名。西螺的開發年代較早，約略三百年前西螺街﹝早已屋舍林立。昭和十年（1935 年）中部發生芮氏規模 7.1 的大地震，當時民居多數仍是竹管厝與土角厝，厚實卻不堪搖晃，造成新竹、台中一帶災情慘重，西螺連帶受到影響。時逢台灣總督府推動市區改正計畫，為此加快了中部的規畫，昭和十二年（1937 年），西螺地區逐步展開工程，以當時最繁榮的二通﹞作為重點區域，隨後如雨後春筍般興建的洋樓形成如今風格鮮明的「延平老街」。

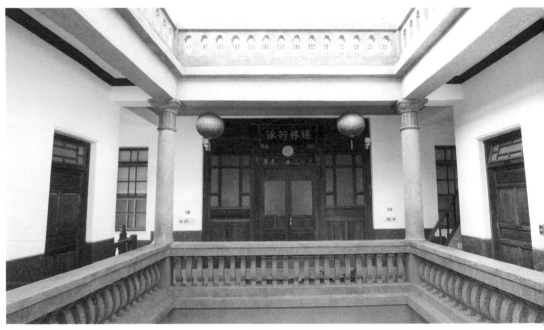

作工繁複的四方迴廊與美人靠，展現主人財力與藝術涵養。

素雅的灰色洗石子外牆，貝殼狀山頭以捲曲葉片環繞，下緣成列石珠則象徵了財源滾滾。

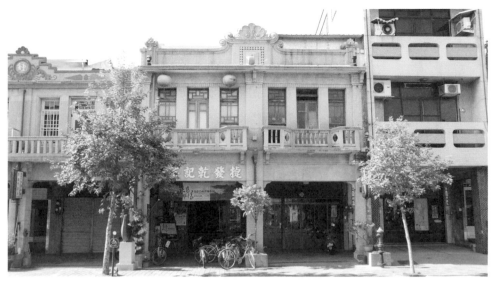

對稱設計的二坎建築，陽台上柱狀欄杆點綴著朱紅色翻模印花，內側西化長窗搭配東方的窗櫺分割，屬於當時流行的裝飾派（Art Deco）建築風格。

　　有別於近年推動復興運動的三峽與大溪老街，延平老街大致還維持著舊時風貌，少了整批修建的煥然一新，房子倒也樸素許多。街道上著名的「螺溪齒科」、「金玉成商行」與雜貨商家保留建築立面，卻早已歇業，少了此起彼落的叫賣聲，氣氛更加閒適。一名蹲在門前曬蒜頭的老伯（明通伯）朝著我們大喊：「透中午不要拍了啦！快進來亭仔腳避日頭。」此時手上發燙的相機也正抗議著，索性聽從建議，三個人坐在騎樓下歇息。望著街道上稀稀落落的人影，明通伯憶起往昔，感嘆居民多已年邁，若再無遊客到訪，老街不知何等蕭條。

　　談話間明通伯得知有少年仔喜歡拍老房子，憑著印象帶我們前往有仙鶴磨石子的「丸莊醬油廠」。工廠內飄來陣陣醬油香，這是屬於西螺的特殊氣味，尚未發現仙鶴，就從樓梯上看見富士山造型的扶手欄杆，深具時代性的圖騰設於扶手十分罕見，身為當地最悠久的醬油品牌，果然相當注重門面。來到有著仙鶴圖騰的房間，地板上不只仙鶴，圓圈裡還描繪著象徵福氣、長壽的蝴蝶與松樹圖騰，與圓窗形成「圓圓滿滿」的吉祥意涵，跟著在地人的腳步總能發現私藏好物。

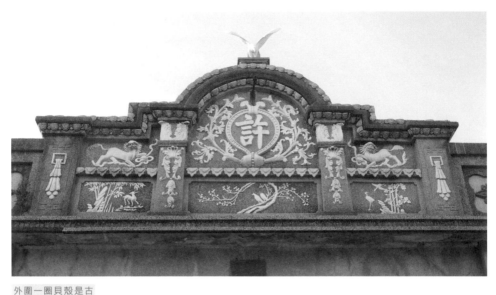

外圍一圈貝殼是古代錢幣的象徵，形似獅子的狻猊彰顯權威，松與白鶴祈求長壽，鹿及梅上喜鵲象徵福祿與喜上眉梢，再加上振翅欲飛的老鷹泥飾，一雙利爪被賦予鎖住家財的想像。

　　道別了熱情的明通伯，我們來到「延平老街文化館」。前身為「捷發乾記茶莊」的文化館，早期曾是雲嘉南首屈一指的茶行，保留前商店、後住宅的傳統街屋形式，2007 年定為歷史建築，八十幾年的老宅目前由「螺陽文教基金會」管理，成為遊客必訪的「問路店」。

　　對稱設計的二坎建築由創始人許金所建，右側分產後易主。格局分為前、中、後三進，第一進建於昭和七年（1932 年），為磚造木構建築，看似雙層，實為三層樓，素雅的灰色洗石子外牆上，貝殼狀山頭以捲曲葉片環繞、下緣成列石珠象徵財源滾滾，陽台上柱狀欄杆點綴著朱紅色翻模印花，內側西化長窗搭配東方的窗櫺分割，屬於日治年代相當流行的裝飾派（Art Deco）建築風格。

　　本為營業空間的一樓，還原茶行舊貌擺放幾座古董傢俱，上頭陳列著手寫品名的金屬茶罐、書籍與旅遊手冊，另一邊收藏茶具與民居用品。通往後方的格扇中兩扇鑲有手工玻璃畫，左右藏著泡茶的秘密語彙「松聲」及「魚眼」，前者形容煎茶

通往後方的格扇中鑲有手工玻璃畫，並於左右上緣藏著泡茶的秘密語彙。

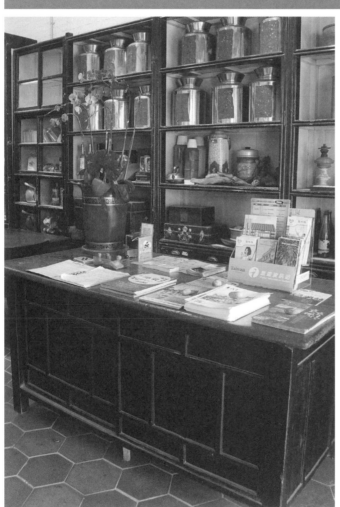

聲，後者描寫滾水時的氣泡大小，十足生動。通往二樓，明亮的白色粉刷覆蓋磚牆，木樑下架設幾盞軌道燈化身為展演空間。寬敞的樓地板前方一處圍籬，中間方形開口乃是街屋常見的「樓井」，除了用來吊運貨品也被戲稱為老闆監視員工的最佳角落。同樣的構造三樓亦有一處，或許四周擺放的早期蒸籠、大茶罐正是經此運送而來。

踏進滿植花草的天井，第二進裝飾更為細膩，牆面以深色溝縫將棕色洗石子仿照出石砌效果，中間許氏堂號「瑤林衍派」時刻叮囑著子孫莫忘本，門邊紅、白色磨石子刻畫出春聯的濃濃喜氣。如此講究的工藝並非原貌，第二、三進本為木造閩式

樓地板前的「樓井」常見於街屋，用來吊運貨品增加營業效率。

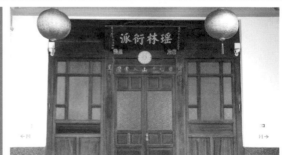

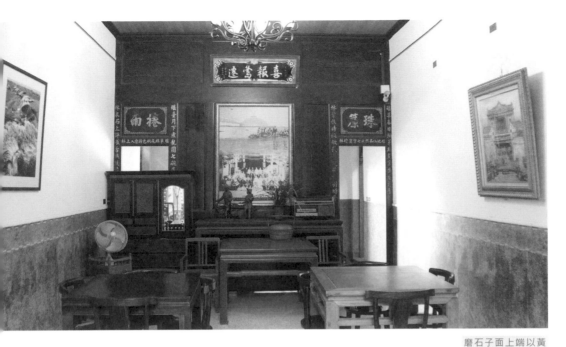

磨石子面上端以黃底加上綠白相間作為飾帶，黃底中還可隱約看到崁入了許多朵紅花。

三合院，時逢市區改正，創辦人於昭和十一年（1936年）改建為洋樓型態。重建後第二進以閩式三開間配置，做為焙茶室、加工區與廚浴間（現改為辦公室、倉庫，中間展示捷發家族史）。

街屋第三進通常做為居住空間，早年若非主人邀請，外人無法隨意登堂入室，開放參觀後，許多在地長輩也不禁讚嘆：「許家好懂得生活呀！」建築除了美藝，更具深意。地板上高度遞增的踏階蘊含著步步高升的意涵，三坎雙層磚造建築上隨處可見洗石子水泥雕塑，混合閩、洋、和的裝修元素。現階段一樓規畫為茶屋、文創柑仔店、視聽間與展覽廳，偶有藝人彈奏月琴，坐在天井下與民同樂。

兩側樓梯略顯窄小，貌似叮囑子孫步步慎行，實則節省空間。開闊的二樓內可容納會議室、茶廳及民宿空間，外有寬廣的四方迴廊與美人靠，坐臥其中遠近事物一覽無遺。整座宅邸裝飾最精湛之處莫過於此處山頭，四色組成的雕飾層疊交錯，

一圈圈貝殼乃是古代貨幣的象徵，綠底上左右狻猊形似獅子彰顯權威、富貴，松樹與白鶴祈求長壽，花鹿及梅樹上的喜鵲具有福祿與喜上眉梢的好兆頭，再加上振翅欲飛的老鷹泥飾，除了象徵長壽、勇猛，一雙利爪更被賦予鎖住家財的想像。

早年興建洋樓談何容易，若非富甲一方即為地方仕紳，山頭嵌上斗大的姓氏除了光宗耀祖，更期盼後代也能延續這份榮耀，1989年茶行結束營業後，許家將老宅無償提供基金會使用，除了保護建築文化，亦希望能有人繼續流傳家族奮鬥精神。「螺陽文教基金會」進駐後致力於地方文史教育、研究與保存早期文物，並於成立導覽團，熱心向遊客述說西螺老街的歷史，附近居民耳濡目染之下也逐漸重視自己所居住的老宅，這股風氣為沉寂多時的老街重新注入希望。

名詞解釋

竹管厝：竹管厝通常不用鐵釘，柱或樑是在彎來彎去的竹子上，取水平穿鑿銜接，架構成屋。通常二、三間連接建造。牆壁用竹蔑編成，再敷土漿，外面抹石灰或水泥。石灰可以增強拉力強度，也可以增加美觀以及反光，讓室內較明亮。

土角厝：主要以稻草攪泥、經日曬後製成的土磚（土墼）做為房屋牆壁，外再塗上石灰及泥土。

二坎：街屋建築一間店面稱為「一坎」，此處原為單一棟兩店面，因此為「二坎建築」。

裝飾派（Art Deco）：所採用的材料是精緻、稀有、貴重的，尤其強調裝飾別緻優雅。

三開間：所謂的「間」就是房間，三開間指在同一直線上隔出三間房間。是閩式屋宅常見格局。

美人靠：據傳為徽州民宅樓上天井四周設置的靠椅的雅稱。徽州古民宅往往將樓上作為日常的主要憩息和活動的場所。

{old house data}

茶屋、展演、文創・西螺延平老街文化館・
雲林縣西螺鎮延平路92號・05-5861444・08:30～17:30（週一及國定假日休）
・建成年代：昭和七年（1932年）
・屋齡：83年
・原來用途：捷發乾記茶莊
・歷任屋主：許金
・值得欣賞的重點：華麗的山牆裝飾、陡峭的磨石樓梯、門板鑲嵌的壓花玻璃

1 今延平路老街。
2 今延平路。

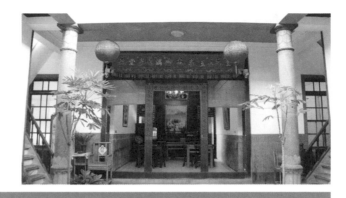

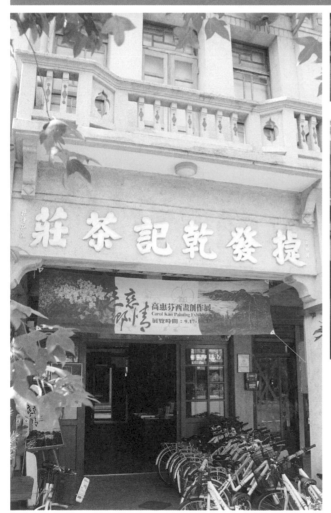

玉山旅社

守護林業重鎮一甲子　在地力量重生舊旅社

「火車快飛」這首傳唱多年的童謠，歌詞中所描述的「越過高山、飛過小溪」場景如同台灣鐵道的縮影。日治時期，產業鐵道遍及城鄉山林，連帶促進車站周邊的商業活動，當時日人發現阿里山豐沛的林業資源，研擬長期採伐計畫，隨即展開阿里山線的鋪設工程，鐵道全線通車後，嘉義市順勢成為阿里山林木重要的集散地。當時作為阿里山鐵路起點的北門驛，不只提供載客服務，其廣大的腹地更是木材輪運轉運站，地位十分重要，日益蓬勃的木業發展在此匯集人潮，往來的商人與伐木工帶來莫大商機，街道上漸漸充斥各式商店與住宿空間，熱鬧一時。

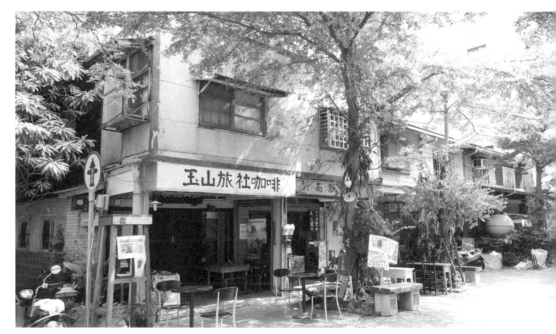

尚未電腦化的年代裡，趁著填寫「旅社登記簿」的空檔與賓客聊天，是女中最親切的附加服務。

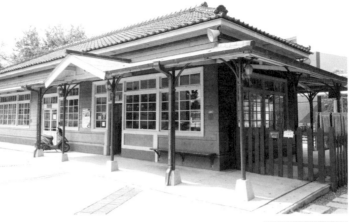

北門車站是森林鐵路阿里山線之起點站，曾歷大火燒燬後仍以紅檜修復回原貌。

「少年ㄟ！專程來北門車站，是要上阿里山還是去玉山？現在沒車上山啦！走，我帶你們去玉山！」一名在車站乘涼的阿伯充當嚮導，帶著我們輕易登頂。以往住宿通常是旅途中的附屬行程，現在「住旅社」倒成為在地人推薦的新興景點，阿伯向我們娓娓道來「玉山旅社」的故事。

台灣於 1960 年代林業政策轉向，從砍伐轉為保育，於是阿里山森林鐵路轉為載客使用。由於車次少，往返山區的小販通常選在車站旁稍事歇息。1950 年，玉山旅社的前身建物由曾任北門驛副站長的陳聰明與友人合資興建，屬於六連棟木造建築之一，初期作為自宅使用，直到 1966 年陳聰明從鐵路局退休後，改以旅社型態對外營業，由於收費低廉、設備簡單，又被當地人稱為「販仔間」。隨著陳聰明過世，旅社幾度易主仍難現當年榮景，自年輕就在旅社工作的女服務生侯陳彩鳳割捨不下深厚的感情，決定接手經營。無奈面臨公路開通，導致火車乘客銳減，旅社營運始終毫無起色，還一度改為從事特種行業的「貓仔間」謀求出路，最後仍舊難逃歇業的命運。

嘉義曾是林業重鎮，早年就地取材在此蓋了不少木造建築，然而堅固的雨淋板擋得住風雨卻擋不住拆遷，近年來接連消失

的木造房舍令人不勝唏噓，為了守護與當地歷史人文緊密相連的玉山旅社，身兼洪雅文化協會理事長與洪雅書房房主的余國信，極力呼籲各界承租或購買，但因房子殘破的樣貌始終乏人問津，最後他決定自己租下旅社。

經過數度商討，屋主以前半年不收租金的方式支持余國信的計畫，簽署了五年租約。成為旅社的新主人，首要面臨的就是修繕經費的問題，整修一棟老房子肯定所費不貲，礙於資金不足，余國信發起「協力修屋傻子股」，讓捐款人憑藉著對於旅社修繕的心意，投資修復但不保證回收，每一位捐款人都像是不求回報的傻子股東。「協力」讓一群「傻子」凝聚出遠大於政府補助的民間力量，募款金額雖然不大，卻可解燃眉之急也將修復的訊息傳達給更多人知道。

旅社位於北門車站斜對角，金字招牌高掛門前，裡頭不時傳來陣陣歌謠聲。

搶救老房子刻不容緩，卻也急不得。余國信希望以建築考古的方式盡可能回復原貌，並保留住宿功能，唯有如此才能真

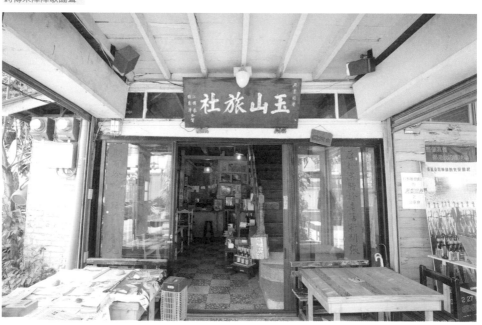

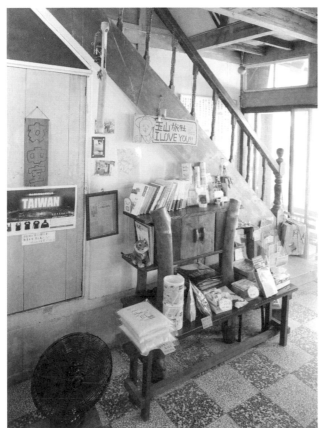

旅社櫃檯晚上服務人員下班後就變成
「誠實商店」，旅客將購買的物品在
本子上記錄下並自行投入金額。

木梯旁陳列著各式商品，有些是在地
相關書籍也不乏工藝與農產品，旅社
扮演著推廣嘉義文化的角色。

正傳承旅社的精神。工程由他與建築師好友孫崇傑、洪雅文化
協會總幹事郭盈良等人親自動手修繕。一步步拆除後期增設的
隔間、卸下殘破的天花板，面對漏水的屋頂與白蟻侵蝕的樑柱，
毀壞的狀況遠超過眾人預期，修復工作甚至曾因經費不足一度
停擺。即使面臨老房子層出不窮的難題，眾人依舊全心投入，
漸漸的修繕計畫受到更多人關注，學生、網友紛紛投入，前後
近百人的努力終於讓宛如廢墟的舊旅社重生。

　　旅社位於車站斜對角，金字招牌高掛門前，不時傳來陣陣
歌謠聲，踏著騎樓上紅綠相間的磨石子地磚走進室內，木造的
天花板新舊交融，榫接的傳統工法為腐蝕的舊木料結構補強，

稍窄的通道貼滿上一代歌星的黑膠唱片，彷彿一條時光走廊。

壁面白漆依稀可見填補痕跡，修復團隊以安全與實用為首要考量，不見過多的修飾。樸實的環境裡毫無冷場地填滿每個角落，木梯旁擺著各式商品，有些是嘉義相關書籍，也有手工藝品與有機米，旅社與地方的連結十分密切，櫃台周圍貼滿標語貼紙，長年積極參與社會運動的余國信將對社會的關心也帶入了旅社。一樓除了有小型的販賣部也是愜意的咖啡館，自開幕以來始終販售著公平貿易雨林咖啡，這些咖啡豆未經層層剝削，利潤直接回饋給農民，同時貫徹了洪雅文化協會對於生態與社會的關懷。

住宿這天，旅社只有我們一組房客，讓我們意外享受到包棟服務。穿越貼滿黑膠唱片的窄小走道，左側兩間整修時特別規畫的套房，一間保留馬賽克浴缸、一間沿用海棠花壓紋玻璃窗，更顯舊式風味。店員下班後無人留守的大廳成為顧客自理的「誠實商店」，住客需要任何商品都可自行取用，只要在櫃台上填寫品項價格、將

白天二樓也供客人入座，無處不見的各式標語，說明老闆關心的事物與理念。

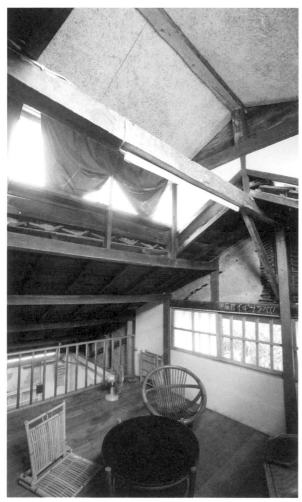

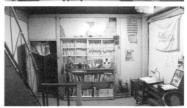

整修時將閣樓的竹編夾泥牆原貌保留，從破損的牆面裡還可一窺夾雜著泥土與稻穀的傳統工法

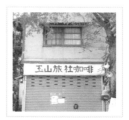

款項投到小鐵盒中即可，不失為旅程中的特殊體驗。

　　二樓寬敞的榻榻米區，沿用原木結構並以鋼架補強，採光充足是位於六連棟邊間的福利，左側是開設三組大窗戶的白牆，另一端擺設書籍與藝品。白天是咖啡館的一部分，夜裡撤除桌椅則成為可容納團體旅客的日式通舖，偶爾在此舉辦講座也相當適合。早期挑高的建築自然少不了閣樓的設計，因為空

間不大通常作為儲藏室，鮮少維護之下往往破損不堪。整修時將此處竹編夾泥牆的原貌保留，略為破損的牆面還可看出裡頭夾雜的泥土與稻殼，屋頂上方用來防潮、透氣的太子樓經補強修復，至今仍稱職地發揮功效，儼然像是展現傳統建築元素的實例教室。

轉型成為背包客棧的「玉山旅社」不僅保留了當年提供旅人歇腳的功能，也不定期舉辦藝文活動與市集。透過協力修屋的成功案例，更多人意識到為老屋努力不只是政府機構的工作，這些未列為歷史建築的老房子即便難以申請修繕補助，也不該被輕易放棄，若只由制式化的條例決定房子的「價值」，最後失去的將會比保留下來的更多。任何人都可能是下一個成功拯救老屋的「傻子」，儘管來不及參與旅社修繕，卻可以仿效這樣的精神為更多老屋盡一份心力。在這之前不妨登上「玉山」喝杯咖啡、住上一宿，一起用實際行動贊助老屋，以及支持那些致力於讓老屋新生人們的努力吧。

名詞解釋

雨淋板：日治時期引進台灣，將木板以水平方式並置排放，一層層重疊後再釘在牆上形成一道外牆，具防水和隔熱的功能。

榫接：為傳統建築常見技巧，將榫頭插入榫眼或榫槽，靠摩擦力將兩塊材料接合固定，不需使用一針一釘，常見於老建築或寺廟，一般木板凳中也可見此技巧。

竹編夾泥牆：早年牆壁不像現在多半是由水泥或磚塊砌成，而是由竹片編成，再以將石灰、泥土、稻殼攪拌後鋪在外層，故稱之。

太子樓：來自日本的建築型式「越屋根」為屋脊中央凸出的小樓層，該空間又稱做太子樓，有助於屋內的採光、通風排氣等，常見於工廠、菸樓、廟宇與舊監獄。

{old house data}

背包客棧、咖啡、展演 · **玉山旅社**

嘉義市東區共和路 410 號 · 05-2763269
· 建成年代：1950 年
· 屋齡：85 年
· 原來用途：民居、旅社、貓仔間
· 歷任屋主：陳聰明、侯陳彩鳳
· 值得欣賞的重點：「販仔間」的舊痕跡，如馬賽克浴缸、原有小房間格局、太子樓

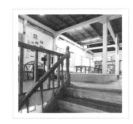

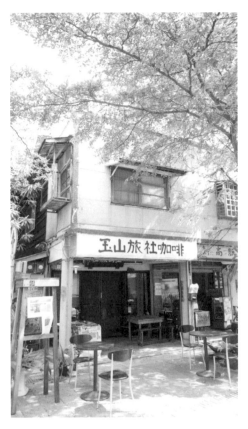

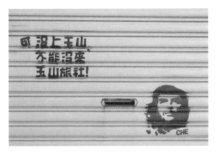

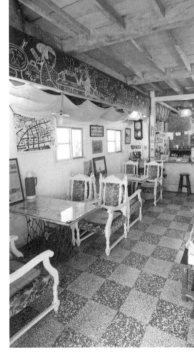

林百貨

全台仕紳慕名造訪　重現當年台南銀座輝煌

喜歡懷舊事物的你，是否對於舊建築與老行業充滿好奇？其實許多習以為常的生活習慣也都曾席捲潮流。隨著建築工法的演進，地窄人稠的城市裡高樓大廈儼然取代平房，電梯自然也成為不可或缺的通行設施，有記憶以來電梯總靜靜地扮演著建築物的配角，但可曾聽過八十年前流傳在台南的一段俗諺：「天下第一儌，戴草笠仔，穿淺拖仔，坐流籠」，在現代化設備尚未普及的昭和年代裡坐流籠（搭電梯）是多有趣的新鮮事，而這段故事的場景就發生在林百貨。

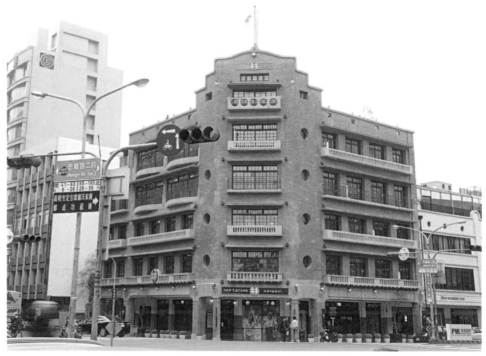

「四十三溝面磚」意味一塊磁磚上有 43 道溝痕，因表面的凹凸紋理可避免反光，所以據說具有防空的保護功能，因此也被稱為「國防面磚」。

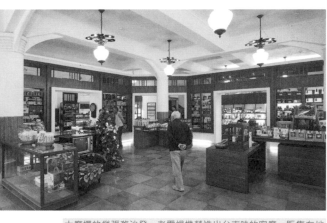

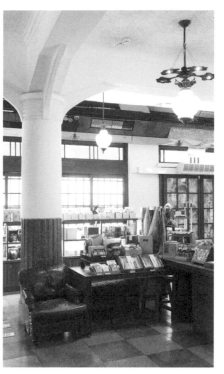

大廳擺放幾張舊沙發、老電視機營造出台南味的客廳,販售在地物產伴手禮。

　　位於台南市忠義路與中正路交叉口,是日治時期極為繁華的末廣町,日人以此作為政經生活重心。昭和二年(1927 年),周邊店家成立了「店舖住宅速成會」開始於末廣町興建連續式的店舖住宅,昭和六年(1931 年)委由時任台南州地方技師兼臺灣建築會臺南州支部長梅澤捨次郎 設計,規畫出台南市第一條經過整體規畫設計的市街,完工後很快發展出興盛的商業活動,故又被譽為「台南銀座」。當中末廣町街屋裡規模最大的林百貨(ハヤシ百貨),採用當時先進的鋼骨鋼筋混凝土技術,配備現代化設施,為府城的現代化建築寫下嶄新的一頁。

　　這棟開幕於昭和七年(1932 年)的大型購物建築,由日本商人林方一投資興建,雖然並非台灣最早設立,開幕日期卻也僅晚於台北的菊元百貨兩天,而成為當時南部最大、全台第二家的百貨公司。外觀看似五層樓的「林百貨」在老台南人口中

又俗稱「五棧樓仔」（Gō-chàn-lâu-á），不僅是南台灣最高的建築，同時也提供最高檔的商品：一樓陳列菸酒、化妝品與和洋菓子；二樓販售洋品百貨、雨傘、皮箱；三樓販售紡織品與服飾；四樓集結餐具、玩具、文具與鐘錶等商品；五樓則是精緻的洋食與喫茶館，全台地方仕紳紛紛慕名而來。然而在一般民眾眼中，即便沒有要買東西，能夠免費搭乘流籠到頂樓飽覽台南風景，也是相當新鮮的體驗。

當腳步來到頂樓時會發現這棟建築不只有五層，還有隱身在六樓的機械室與瞭望臺，以及象徵財富豐收、生意興隆的「末廣社」神社，持續穩踞在原地守護著眾多來訪賓客與這棟老建築。

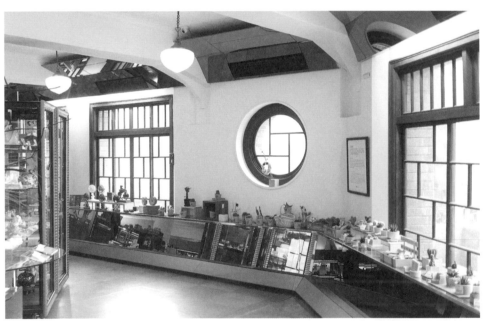

從外面看來是轉角處的圓孔窗，從室內便成為視野絕佳的觀景窗。

來到林百貨不能不看二、三樓分別保留下來的彩色地坪。一種應是磨石子地坪，另一種則是耐火的「軟式彈性地坪」，是當時相當先進的技術所製成。

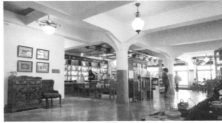

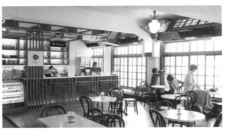

林百貨內仿舊重製的燈具。

　　營運十餘載，林百貨一直被視為時尚與身分的象徵，精緻的舶來品廣受重視婚嫁禮俗的台南人青睞，更不乏年輕男女前往五樓喫茶館相親，全盛時期每月營業額以現在的新台幣來算約可達近千萬元之多。然而好景不常，二次大戰後日本撤離，林百貨亦隨之歇業，這座風光一時的府城地標經過修復，先後作為製鹽總廠、空軍防砲部隊、警察保安總隊與鹽警總隊辦公廳舍使用，直到民國七十五年臺鹽公司遷離後閒置。至此林百貨的前半生畫下休止符，任憑風吹日曬屋損情形與日俱增，老台南人屢屢經過總不免惋惜，所幸在民國八十七年列為市定古蹟，也為保留這段珍貴歷史露出新的曙光。事隔數年，民國九十九年林百貨展開修復，隨後由台南市政府文化局委外經營，經評選由高青時尚股份有限公司得標，隔年沿用原名再度開幕。

透過林百貨的圓窗，可遠眺對街另一座
市定古蹟「原日本勸業銀行台南支店」。

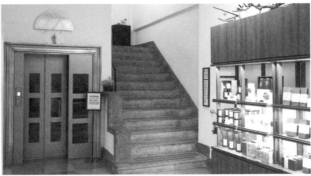

電梯上重現指針式顯示板，乘坐時可透過透明玻璃一窺歲月在老建築上刻畫的痕跡

林百貨

衛屋茶事

神榕147

全美戲院

鹿角枝咖啡

能盛興工廠

騎空間

　　重獲新生的林百貨如今被定位為結合文創與在地性的百貨公司，其典雅的造型令遊客入館前不免駐足拍照留念。我們從對街也是市定古蹟，前身為「原日本勸業銀行台南支店」的土地銀行騎樓遠眺，整棟建築以折衷主義呈現，最上層的希臘式山牆採階梯狀設計，牆線以旗竿為中心向兩側展開，外觀富藝術裝飾性，並結合古典樣式建築語彙，如希臘柱式、弧線陽台與圓孔窗。當時人們認為新穎的鋼筋混凝土建築並不美觀，所以常以洗石子或面磚裝飾。林百貨外牆貼附的黃褐色面磚名為「四十三溝面磚」，看似質樸，其實深具時代意義，這種溝面磚有著窯變磚的色澤，表面的凹凸紋理可避免反光，據說具防空保護作用，故又稱為「國防色面磚」。為了還原舊貌，整修時還特別聘請藝術窯師傅，製作模具反覆試燒重新仿製，細膩工法令人嘆為觀止。

　　如今煥然一新的林百貨延續當年的多元經營，然而隨著時代演進，它也從當年南部最豪華的商場轉變成最精緻的百貨公司。走進一樓「台南好客廳」，幾張舊沙發、老電視機，空間營造得像是具濃濃台南味的客廳，同時販售在地物產的伴手禮。角落通往二樓的樓梯旁是為人津津樂道的「流籠」（電梯），整修時縮小載客容量，保留原有的機械導軌結構與重現指針式顯示板，經由各樓層電梯井周圍的圓窗加強採光，乘坐時可透過周邊透明玻璃一窺歲月在老建築上刻畫的痕跡。

二、三樓分別為「台南好設計」與「台南好時尚」，集結設計師服飾與文創品牌，展現台南優雅的生活品味。行走間除了欣賞架上爭奇鬥豔的商品，也千萬不要錯過腳下所踏的彩色地坪，循古法修復的地坪共有兩種：一種是硬式的磨石子地坪，表面光滑耐磨；另一種具耐久、耐火性的軟式彈性地坪，含有木屑、合成樹脂，屬於當年相當先進的技術製成。繞行在步道邊緣不難發現大面開窗的壁面設計，可一覽街景，亦加強日照，轉角處以圓窗作為變化似乎也令窗景生動活潑許多。

四樓「台南好文化」主要販售書籍、音樂，並規畫出小型藝文展場不定時舉辦講座活動，倘若逛累了還可到右側的咖啡店小歇片刻，或步上五樓「台南好美味」品嚐西式甜點與日式關東煮的溫暖滋味。繼續登上六樓，沿途牆面上幾處二戰期間遭受空襲所留下的機關槍彈孔清晰可見，修繕過程中，工程單位慎重保留這些歷史的印記，讓老房子自己訴說那段動盪時局下的往日種種。就在穿越「台南好風景」販售區後，眼前那座如今僅存於台灣店舖建築內的空中神社也已經整修，儘管周邊環境已大不相同，曾經的台南第一高樓早已被新式建築迎頭趕

名詞解釋　國防色溝面磚：日本政府為了因應戰事，鼓勵台灣民眾於建物外牆使用具防空保護作用的「國防色面磚」，這種流行於 1920 至 40 年代初的面磚，有淺綠、土黃與褐色等顏色，為了避免反光引起敵機轟炸，當時北投窯場還特別生產國防色陶質的「十三溝面磚」，將磚面做成凹凸摺線，約有十三條溝痕。

{old house data}

百貨公司・林百貨・
台南市中西區忠義路二段 63 號・06-2213000・11:00 ～ 22:00
　・建成年代：昭和七年（1932 年）
　・屋齡：83 年
　・原來用途：百貨公司、製鹽總廠、空軍防砲部隊、警察保
　　安總隊與鹽警總隊辦公廳舍
　・值得欣賞的重點：四十三溝面磚、流籠、彩色地坪、末廣
　　社神社、二戰空襲彈孔

1 出身士族的日本建築師，1911 年來到台灣，代表作有包括林百貨在內的台南末廣町商店住宅、新竹專賣局、松山菸草工廠等建築。

上，坐流籠也不再新奇……，但當年風光無限的「林百貨」依舊是如今台南人心中難以取代的驕傲。

牆上幾處遭受空襲所留下的彈孔清晰可見，修繕時工程單位慎重保留下這些歷史印記。

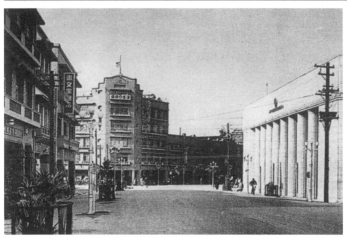

當年林百貨五樓為喫茶店、甜點、餐廳，吸引很多年輕男女來此約會用餐。（圖片來源：臺南市文化局、高青時尚股份有限公司）

當年的台南末廣町，左方建築為林百貨，右為勸業銀行台南支店。
（圖片來源：臺南市文化局、高青時尚股份有限公司）

當年林百貨一樓為化妝品、甜點、木屐等專賣店。
（圖片來源：臺南市文化局、高青時尚股份有限公司）

衛屋茶事

窄巷中的枯山水　走進日式傳統長屋品茶香

日治時代的台南驛週邊，有許多公家部門、學校與軍事機關，例如總督府台南病院、總督府專賣局台南出張所[1]、台南陸軍偕行社[2]、日軍步兵第二聯隊官舍群等。富北街上的這間「衛屋茶事」，前身也是日治時期的木造宿舍建築，在日治時代市區改正都市計畫圖中，在原址舊地名北門町二丁目的位置就已經可以看到這棟長屋的位置。

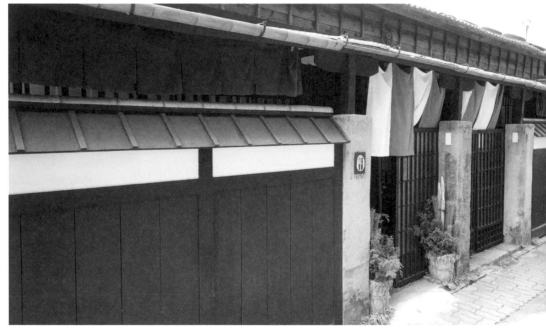

「松皮菱」紋形的日式傳統窗形，白牆挖空呈現松樹皮上菱形的紋路，作為進入茶室前令人印象深刻的入口意象。

林百貨

衛屋茶事

神榕147

全美戲院

鹿角枝咖啡

能盛興工廠

麴空間

老闆打通兩間房子的檐側走道，連接兩間房子作為茶屋的營業空間。

　　經過城市風貌的改變，現在這棟 1920 年代興建的木造宿舍可說是隱身於巷弄之中，我們在富北街上來回走了一趟才發現它身處在一條窄巷裡，巷子雖小，但走入巷中即可感受到與周邊房子不同的日式氛圍。和許多日治時代建築的命運相同，在國民政府來台後，使用者因為其生活習慣、空間配置與日人不同，後來多加以改建。這棟老房子原本是四連棟形式的建築，日治時代就是設計來供住居使用，現在四連棟中靠富北街的第一棟已經拆除，第四棟目前是報社宿舍，衛屋茶事租用的是中間的第二與第三棟。

　　本業為設計師的老闆原先只打算租用第二棟作為皮件設計工作室使用，他提到自己從當兵時就喜歡趁放假跑來台南，認為台南是一個擁有文化厚度的地方，除了生活步調，更給人一種熟悉踏實的感覺，於是決定在這裡開間工作室，也搬來台南生活。偶然遇到第三棟屋主租下經營衛屋茶事後，因空間調整需求，老闆將工作室移到別處，將原本非日式的工作室空間重新裝潢，並打通兩間房子的「檐側」走道，連接兩間房子作為茶屋 3 的營業空間使用。

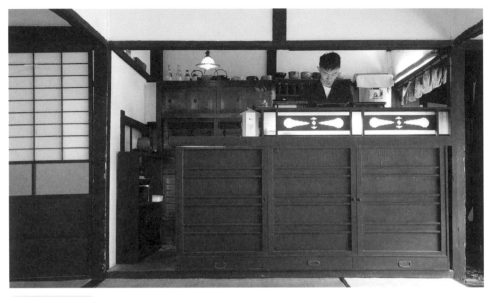

店員櫃檯區準備餐點，後面的櫃子上也放了許多日式茶道的茶具。

原本是日式宿舍風格的連棟建築，經過幾度轉讓使用，內部空間其實早已流失原有的和式風味，不過在老闆的巧思改造後，九十多歲的日本老房子竟蛻變成了大受歡迎的日式茶屋。在日本，茶屋的外牆常以黑色展現雅致的氣息，衛屋茶事的配色也是以黑色為主。最外頭原本的水泥牆以一片片黑色縱向木牆板覆蓋，再加以白色門簾與格柵門，屋頂下端用剖開的竹筒連接成排水道，稍微傾斜的雨遮則可讓雨水順勢流出。保留下來原先的門柱上掛了一個手工木作招牌，黑色的底上頭是白色木條組成的圈圈，圍著一個「衛」字作為低調的招牌。這條小巷作為從市井大街中進入茶屋前的緩衝，營造出有如京都百年巷弄中的長屋寧靜場景。

推開格柵門後先進到內外門中間叫做「前庭」的過渡空間。通常茶屋都有不讓路人直接看到店內的設計，這裡就是以外牆來達到阻隔視線的方式。往右會看到用細沙石鋪地的枯山水⁴作品。我們打開內側的拉門才進入到茶屋的玄關，在衛屋茶事裡無處非景，一進到玄關為我們呈現的是「松皮菱」紋形的日式

傳統窗形，白色的牆面挖空呈現松樹皮上菱形的紋路，內側則是格狀的木窗。在玄關脫了鞋，踏上日式建築注重通風而架高的地板，再拉開一扇紙拉門，經過了兩個過渡空間，我們才正式進入了衛屋茶事。

一進去看到和室的空間並不大，裡頭可以聞到榻榻米獨特的藺草香味，上面放著黑色漆器桌與坐墊，是一個大約可容納十個人的空間。環顧四周傳統的竹編夾泥牆，是一種在樑柱間以竹篾5條編織為網狀，於其間和外層填入摻有稻草或稻穀混合之補土，最上層再刷上白灰泥保護的牆面工法。角落冷氣出風口的位置將一部分的牆面灰泥剝除，只留下竹片的部分，現代的電器產品放在近百年的空間中竟不顯突兀。房間的門窗屋主整修時本來都已經被換成新的，現在看到的窗都是從四處找來年代風格相符的門窗。

老闆帶我們坐在窗前，他要我們看看房間另一側外庭院中的一件枯山水作品，通常日本茶屋都有庭院的景色，由於附近都是房子馬路沒有特殊的風景，他便在茶屋中自己造了一個松

日本茶屋十分注重庭院景色，藉由與自然的共鳴達到身心放鬆，礙於周邊只有馬路沒有特殊景致，便在屋中造了一個枯山水景致。

枝枯山的景。在這個位置站起來的視線會被庭院拉門上層的霧玻璃遮蔽，得好好坐下來才能透過下層的透明玻璃看到內庭院的景色。老闆笑說這是他最喜歡的位置之一，一天中隨著時間流動的光線透入，松枝投射在背後白牆的影子也會產生千百種變化。也有一個時刻提供給有興趣一遊的旅客參考，大約在下午一、兩點的時候，坐在此處看白牆上方沒有任何陰影在上面，就像一幅除了松樹其餘都留白的畫，愈欣賞彷彿心中沉澱的思慮都被滌清般令人神清氣爽。

長屋的第二棟在工作室搬家後，現在被改為和洋混合的空間。沒有鋪設榻榻米的洋室裡擺放了一張六人木桌與座椅，他說之所以會闢出一間洋室，部分原因是為了上了年紀的客人無法久坐在榻榻米上，有了這間洋室也可以用來提供四人以上的預約。觀察這間洋室，看起來頗為平整的木桌桌面是由木拉門的門板改製而成，從桌邊側面還可以看到門板原先的滑軌，其上使用簡單的乳白淺碟作為燈罩，裸露出電線與燈泡照明，與和室使用包覆性燈罩的牛奶燈不同，表現出兩個空間風格的區隔。一旁的日式壁櫥則展示老闆設計的皮件作品。在這個「和

裡頭隨處可見到茶具擺設造景，也有販售老闆收集的陶製器皿。

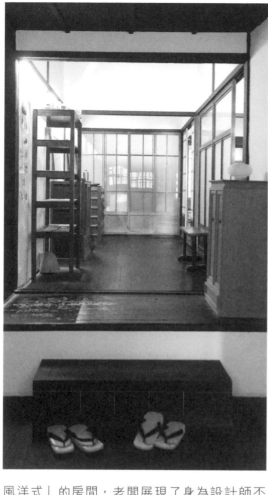

和洋混合的空間，以活動日式拉門做出和洋空間的區隔。

林百貨

衛屋茶事

神榕 147

全美戲院

鹿角枝咖啡

能盛興工廠

鹌空間

風洋式」的房間，老闆展現了身為設計師不止專注復古，更將舊元素新用，讓生活變得更美好的各種巧思。

　　空間另一側是約六帖榻榻米大的和風茶室，回歸與隔壁棟的和室同樣風格。值得一提的是，這間和室的幾扇玻璃拉門都各有其典雅造型，分隔和洋房間的是格狀的拉門，木條將門板分隔為一個個長寬約 2:1 的方格，磨砂的霧白玻璃與鏤空相間安排。日本早期沒有安裝窗簾的習慣，這拉門磨砂玻璃的部分便可阻隔陽光，卻又不完全阻絕和洋兩間房間視線穿透。靠走道的拉門則使用印花玻璃與紙門，同樣運用玻璃或紙門透光的

特性，讓我們在這個空間裡不乏可看到讓視覺若隱若現的效果，保有顧客的隱私，卻也方便店家觀察店內的狀況。

我們很感動，這間店竟是出自一個這麼年輕的老闆之手，將對於歷史古都的喜愛投射在一個差點被荒廢的老屋中。報章媒體不乏一些老房子改建後的有名店家，然而人們每每看到的都是「現在」的狀況，時常忽略去想像「過去」的樣貌，甚至是「更早更早之前」的光景。建築物之所以會被蓋出來，都是要符合使用需求，不論是日本時代的宿舍功能、後來的分棟居住、到現在的日式茶屋。我們常跟人說：「房子要有人住有人使用才不會壞」，對我們而言民居建築物不是硬體，而是會跟著使用人的需求不斷改變樣貌的有機體！記錄這些改變過程也是一種歷史流動的例證，而在這裡就有一個很好的例子。

名詞解釋

緣側：日式屋舍的外側通道。
竹編夾泥牆：外牆以細竹片編織，上覆黏土、糯米、米糠、牛糞等混和土，再刷上白灰作為修飾。

{old house data}

喫茶、和菓子、食品雜貨・衛屋茶事・
台南市北區富北街 72 號・0926-251122・週一～日 13:00～22:00（週二、不定休）
・建成年代：1920 年代
・屋齡：近百年
・原來用途：日治宿舍、民居
・值得欣賞的重點：和室與和洋混合空間、各式特色拉門、庭院枯山水

1 現在的台南文化創意產業園區。
2 陸軍接待所，功能類似今日的國軍英雄館。
3 存在於日本中世至近代具休憩功能，提供飲茶和點心的場所。
4 顧名思義為未引水入庭的造景，為日本式園林的一種，一般是由細沙碎石鋪地，搭配疊放有致的石組所構成的景觀。以表現「山」的石組和表現「水」的白砂建構出一方冥思的寧靜小宇宙。
5 以竹或藤剖成的薄而狹長的細竹片，用以編製竹簍、竹籃等傳統容器。

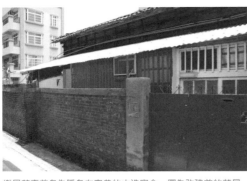

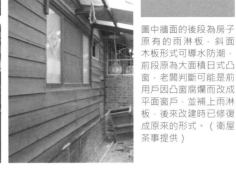

圖中牆面的後段為房子
原有的雨淋板，斜面
木板形式可導水防潮，
前段原為大面積日式凸
窗，老闆判斷可能是前
用戶因凸窗腐爛而改成
平面窗戶，並補上雨淋
板，後來改建時已修復
成原來的形式。（衛屋
茶事提供）

衛屋茶事前身為隱身在窄巷的木造宿舍，圖為改建前的茶屋。
（衛屋茶事提供）

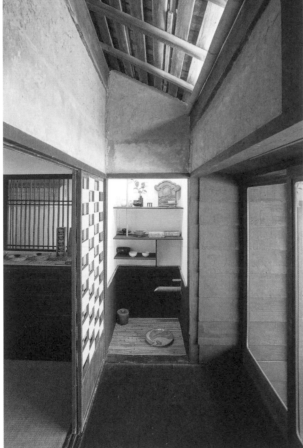

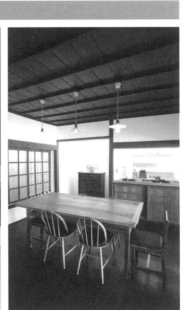

由拉門改製而成的餐桌，
從側面還可以看到門板
原先的滑軌。

神榕147

神農巷尾一甲子　百年榕樹三代情

具有三百年歷史的台南神農街，建築跨越不同時期，呈現出民居風格演變的歷程。街上一棟近六十年屋齡的三層半老屋，前身為成衣加工廠，後一度閒置，如今改建為民宿神榕147，儘管屋齡不比神農街前段動輒超過百年歷史的古宅們，卻也承載了屋主三代超過一甲子的回憶。在民宿老闆兒子姜大哥的介紹下，我們對神農街周邊街廓昔日的歷史文化也有了更深的認識。

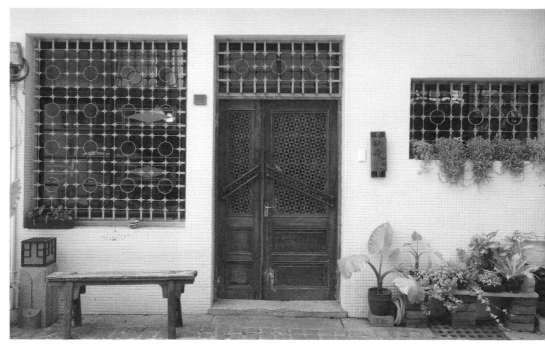

一樓的鐵窗看來像是棋盤上的棋子，裝有舊式銅製門把的門板則去除油漆露出木門原有色澤。

神農街與五條港₁的歷史息息相關，明鄭時期台江內海逐漸淤積產生浮陸，時至清代，居民的生活圈開始向西拓展，五條港就是從原有舊河道拓展出的水道，商人藉以運輸貨物進行貿易，而神農街位於五條港區中央，因此熱鬧非凡。

街道上多半是雙層木造街屋，當地人台語稱為「半樓仔」（puànn-lâu-á）₂，格局狹窄深長。面朝神農街的一樓作為店面，二樓則是倉儲空間，背面緊鄰北勢港₃，有的店家設有小碼頭，由開進河道的小舢板等供給商店進貨。許多木造房舍，由於共用牆面或屋樑為兩間或三間共有，導致產權複雜改建不易，但也因此使得這些日清時代建物得以保留至今。至於神農街後段房屋多數早已改建，所以年代反倒不如前段悠久，不過卻也有五、六十年以上的歷史。神農街沿路建築風格多樣豐富，走上一回就能看到多種年代的建築語彙，彷彿一條穿梭時空的廊道，不失為欣賞老屋之美的好去處。

街底的藥王廟與神農街同樣歷史悠久，建於康熙年間，據說是全台第一間供奉藥王的寺廟，也是北勢街後來改名神農街的由來。藥王廟旁有一間供奉樹神「榕松公」的小廟，這是一棵約五層樓高的百年大榕樹，而坐落在這棵百年神榕旁的就是「神榕147」。由於緊鄰大樹，令人直覺聯想店名應是由百年

與神農街同樣歷史悠久的藥王廟建於康熙年間，據說是全台第一間供奉藥王的寺廟。

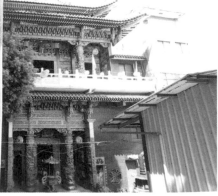

榕樹與門牌號碼組合而成，但姜大哥告訴我們，關於店名其實還有個可愛的故事：當初姜老闆將房子整理好，準備為民宿命名。當時眾人結合街名「神農」來發想，但有點「台南腔」的老闆念起「神農」兩字時，聽起就是少不了一點台灣國語，最後乾脆就配合一旁的榕樹取名「神榕」，而 147 不單指門牌號碼，還取有「一世情」與「一宿情」的諧音，說的正是姜老闆在這裡的一世回憶，以及希望將空間分享給旅客的情意。

神榕 147 跟鄰屋原本是同一棟木造建築，由三位股東合資經營裁縫加工廠。等到拆夥後，木造建築也被拆除，其中兩位股東再合資於這塊土地上蓋了兩棟房子，並抽籤決定產權，分別取名為「華美」與「華成」兩間工廠。姜老闆父親經營的「華美服被廠」因緊鄰大樹，建地較不方正，興建時本想將大榕樹砍掉，沒想到當時伐樹工人相繼受傷，彷彿樹神發出抗議似的，於是改依著樹幹調整建築形狀。

「本來要砍樹可是工人都受傷，才沒有砍掉，沒想到好像被保佑一樣生意愈來愈好。也有人說這塊地長得像畚箕，風水上是畚箕地，前寬後窄，就是錢都掃進屋裡，所以我爺爺在那邊生意也愈來愈好！」姜大哥笑著和我們分享這段故事。

台南民居中常見在一樓對外的第一道隔間牆安裝八角窗，後方的小空間以前姜爺爺的房間，現在則作為旅客休息區與小展場。

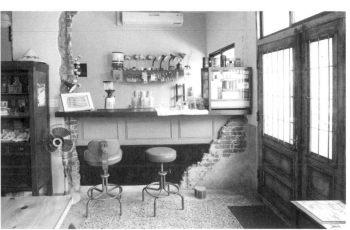

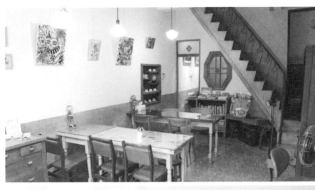

通往二樓的樓梯紅
色欄杆，上下兩端
圓圈圖案頗似日本
圖騰中的漩渦紋，
造型吸睛。

　　外觀上，牆面本來是橘色馬賽克瓷磚貼面，裝修時整棟漆
上了白漆，鐵窗圓圈與格狀造型像是棋盤上的棋子，經重新去
鏽上漆，繼續擔負保護旅人的功能。大門上方有著老房子常見
的銅製門把，門板原本的油漆已經斑駁脫落，老闆索性將油漆
都磨掉露出木門原本的色澤，並用透明保護漆來定色。

　　一樓當年擺放的是公司的行政桌椅，如今規畫成簡易用餐
區，右手邊有個吧台，是將原本隔間牆打通而成，原本估計一
整個工作天就可以打通，沒想到卻花上了三、四天，可見早期
磚頭質地扎實且十分堅硬。作為留念，姜大哥也在角落特別留
下原本隔間牆的磚牆痕跡，也可看到磚牆表面原本包覆著橘色
的磨石子抹面。往後方走去，可看到常出現在台南老房子一樓
另一側隔間牆上的八角窗，窗後方有個小房間，之前是姜爺爺
的房間，現在則規畫成旅客休息區與不定期小展場使用。

通往二樓的樓梯，只見大紅色的欄杆鮮豔奪目，欄杆上下兩端的圓圈圖案類似日本圖騰中的漩渦紋，由於平時大門敞開，別緻的欄杆造型總吸引不少遊客目光。我們注意到這棟房子的門扇維持著舊式的窄小尺度，唯獨二樓面向神農街的房門略為寬大，原來這扇門設於近期堆砌的新牆，而側邊被牆面一分為二的嵌入式壁櫥則透露出原先的格局。明亮的客房曾是加工廠的工作區域，裡頭擺放著成列的裁縫車，當年女工們在這裡頭打版、裁布，耳邊不時傳來的是廣播電台熟悉的歌謠，與現在感受到的幽靜大不相同。

推開室外紗門，只見百年榕樹高聳入雲，粗壯的樹幹彷彿老宅精雕的立柱，走近一看還可以發現外牆配合樹木生長所開設的缺口。踏上樓梯近距離一看，百年神榕更顯巨大，從沒想過大樹跟建築的距離竟能如此靠近，足見大自然的生命力與當年工匠的建築技術都是一絕！儘管此處閒置過一段時間，生活過的記憶並不就此消失，這棟房子是姜大哥父執輩成長的地方，也伴隨著他們一點一滴累積出姜家的家業。三代了，姜家從當時興盛的紡織業作為開端，後代也在不同的行業中做出了成績，一如守護在旁的榕松公一樣開枝散葉。透過經營民宿，神榕 147 把這段往事分享給來此歇腳的旅客們，這是再豪華昂貴的飯店也無法提供的珍貴體驗。第三代的姜大哥即便不曾在此居住，但藉由服務旅人的過程中也逐步探索家族歷史，一段令人感動的尋根與傳承，讓我們體會到老房子的美不

|old house data|

民宿、咖啡、雜貨 · **神榕 147** ·
台南市中西區神農街 147 號 · 06-2208147
· 建成年代：約 1960 年
· 屋齡：約 55 年
· 原來用途：成衣加工廠（華美被服廠）
· 歷任屋主：姜海奎、姜滄源
· 值得欣賞的重點：通往二樓的漩渦形樓梯欄杆、榕松公與建築的巧妙結合、富士山型的鐵窗花

1 為清領時期存在於台南中西區的五條商用港道，也是當年海權時代最重要的商業門戶，然而經日治都市化歷程至今已難見河道遺跡，僅留下舊街與老商業活動的延續。
2 意指有閣樓的房子。
3 為當年五條港其中一條港道，又名南勢港。

只是外觀裝飾，站在其中聽人訴說老屋的點滴小事，靜靜回想當年，也是欣賞老屋時相當有趣的過程。

神榕 147 承載了姜家三代一甲子的回憶。（姜家家族提供）

第一代屋主姜李美華攝於神榕 147 門口。（姜家家族提供）

第一代屋主姜海叁（右）攝於工廠。（姜家家族提供）

當年西裝工廠開幕，員工放鞭炮慶賀。建物立面上盡是不同款式窗花，相當美觀。（姜家家族提供）

不僅外牆開設了一道缺口，樓梯的轉向與位置也順應著榕樹的生長。

姜大哥也是老物件的愛好者，特別喜歡收集富士山造型的鐵窗花。

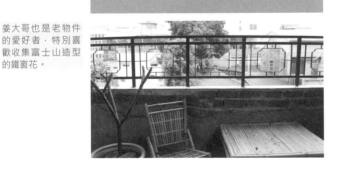

全美戲院

老觀眾的電影夢　台灣最老舞台傳奇重生

有線電視尚未普及前，電影曾是生活中最大的娛樂，還記得小時候逢年過節巷口、廟口也總拉起布幕播放起酬神電影，七點一到街坊鄉親紛紛拿著板凳吆喝一家大小看電影去。隨著年歲增長，大小「電影院」興起，當時設備不比現在新穎，但每一家各有特色，「看電影」也成為時下男女約會的代名詞。如今大型連鎖影城入駐，傳統電影院逐漸減少，成為許多人年少時光中最懷念的記憶之一。

影廳牆上保留「脫帽」指示牌，為那段正片播放前必須起立合唱國歌的歷史留下紀念。「空襲疏散」現在可能已是難以想像的景象，老戲院中出現這樣的字眼印證了當時政治上的動盪。

台南人究竟多愛看電影？從舊地名可以發現。明治四十四年（1911年），台北出現了第一家電影院「芳乃亭」，此後全台各地紛紛興建大型戲院，當時台南以「南座」、「大舞台」、「戎座」及「世界館」等幾間最出名，戲院數量僅次於台北。光復

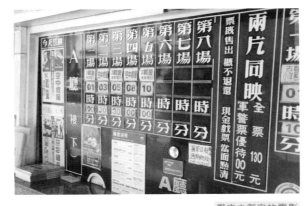

壓克力割字的電影時刻表，寫著每個場次的時間，開場後就不清場。一票兩片票價也十分便宜。

後，除了日治時期已開設的戲院，不少地方富商也積極投入戲院的經營，輝煌時期甚至多達五十餘家同時營業，成為全台戲院最多的城市。1940、50年代，台南市中正路更因聚集多家電影院而有「電影街」之稱，中正里還因此被戲稱為「電影里」。

來到永福路，從街角就能看見停在對街的電影宣傳車，車上貼滿電影海報，偶爾穿梭在大街小巷，以早年的手法為戲院宣傳新上映電影；磚牆邊倚放著幾張半成品的手繪電影看板，看板上盡是栩栩如生的電影明星，維妙維肖的神情源自於國寶級手繪看板大師顏振發之手。再往前走，即可見到不少朝著戲院拍照的遊客，對街正是全美戲院。

全美戲院的坐落在台南市市定古蹟「大井頭」旁，日治時代位於熱鬧的大宮町一丁目，原本是三連棟街屋，二戰時期受戰火波及毀損。民國三十九年，由經營電影的富商歐雲明重建為電影院，命名為「第一全成戲院」，至今仍可從外牆看見「THE FIRST CHUANCHEN THEATRE」字樣。初期電影院延續日治時期的行銷手法，結合傳統戲曲現場登台表演廣受好評。民國五十八年，歐家將戲院轉賣給妹婿吳義垣，整修後更名為「全美戲院」營業至今。

六十幾年的時光改變了不少人的娛樂習慣，連帶也影響了

戲院的營運方式。全美戲院早期主要放映外語片，當時看電影的人口相當多，不需宣傳也總是高朋滿座，每逢 007 電影上映，7 百多個位置座無虛席，不少人為了一睹明星風采還自願購買站票，甚至向小販購買黃牛票，把戲院擠得水洩不通。不過由於戲院競爭日益激烈，全美於民國六十年轉型播映二輪洋片，採取「兩片同映，定價六元」的優惠吸引學生族群，此舉也成為二輪電影院界的首例。後來隨著經營者年邁，戲院由吳義垣次子吳俊誠經理接棒，時逢台灣電影產業逐漸沒落，吳俊誠多次受勸說將戲院歇業，但他仍選擇陪伴老戲院走過景氣寒冬，持續守護伴隨他成長與老台南人們的共同回憶。

　　來到全美戲院，每個環節都充滿了懷舊感：騎樓下的老式購票窗口、售票口前插滿手寫時刻表的壓克力板、門前張貼的電影海報、作為宣傳燈箱用的四根立柱……，不禁有種回到1960 年代紅包場盛行的時光。走入大廳，左側是驗票櫃檯，投下票券後往右走，可見桌上糖果盒裡擺放著小段膠捲，這應該是許多接觸數位攝影長大的年輕人不曾見過的稀奇玩意兒。接著可見販賣部阿姨熱情招呼大家買零食，儘管銷售的品項不多，但在看電影前買些早年的懷舊零食進場，也予人十分應景的童趣感。

戲院依舊懸掛手繪電影看板，時常可於對街親眼目睹顏振發師傅作畫情景。

　　戲院每日開始播放後便不清場，趁著放映前，吳經理帶我們參觀影廳。牆上的「空襲疏散出口」字牌見證了動盪時局戲院仍坐鎮原地，成為戒嚴時期滿足民眾的少數娛樂；「脫帽」兩字則勾起當年看電影前仍需起立唱國歌的時代回憶；前端舞臺則是早期「隨片登台」的特殊設計，當年播放電影前演員會上台表演並與觀眾互動，放映默片時則可供樂隊表演，是老一輩人難以忘懷的娛樂享受。原本戲院只

地面上撲克牌圖樣的磨石子，充滿娛樂事業歡樂的氛圍。

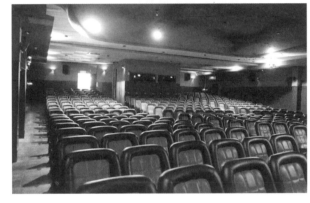

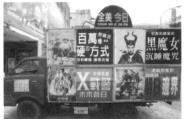

貼滿海報的電影宣傳車，裝載小型廣播設備，定時穿梭在大街小巷為戲院進行最傳統的宣傳。

有獨立大廳，配合道路拓寬工程改為 1、2 樓雙廳設計，並順勢更換新式座椅，在充滿悠久歷史的外觀下，戲院內部仍為觀影者提供了最舒適的環境。

　　早期戲院通常是一棟獨立建築，從外觀到內部一氣呵成，有別於附屬在百貨公司的現代化影城，舊戲院能提供的視覺享受更具層次感。例如已拆除的高雄大舞台戲院，建築受折衷主義影響，比例均衡對稱，立面的山牆花草裝飾高雅精緻；荒廢的麻豆電姬戲院，牆上代表著一周七日放映不打烊的七隻獅頭裝飾，皆各具巧思。隱藏在電影看板後方的全美戲院，三層樓建築屬三連棟街屋形式，出自於留日建築師李清池設計，早年灰色洗石子外牆現被黃色油漆包覆，外觀左右對稱、中間寬兩側窄，勾勒出

塔樓般立面，上半部圓拱窗及垂直飾條營造高聳效果，與微弧形陽台形成前後層次感，極具仿巴洛克式建築風情。

在吳經理的帶領下，我們來到二樓辦公室，這裡曾是吳家住所。儘管大面開窗，受到電影看板遮蔽依舊顯得較陰暗，彷彿也在呼應著放映室的氣氛，最特別的是地面上撲克牌圖樣的磨石子：紅心五、方塊三……交錯排列的圖樣充滿娛樂事業所帶給人們的歡樂氛圍。緊接著穿越影廳來到陽台，我們近距離欣賞戲院的特殊裝飾，仔細一瞧，兩側連續的咖啡色飾帶並非俗稱番仔花的西洋花草，而是海馬與蝙蝠造形，蝙蝠音似「福」，而海馬狀似飛龍五行屬水，都是寓意吉祥的圖案。「每個圖騰都是一段有趣的故事」，吳經理向我們詳細介紹陽台獨特的鑄鐵裝飾，他接著說：「當時許多民宅都有特製款，用簡單的線條融入電影膠捲盤造型，量身訂製的裝飾是早期工匠裝修的用心。」

名詞解釋

連棟街屋：此種街屋的格局直接臨街，通常屋身很長，最前方為店舖，中間是天井，後方為住家，是標準的店舖住宅。

{old house data}

電影院 · 全美戲院 ·
台南市中西區永福路二段 187 號 · 06-2224726
· 建成年代：1950 年
· 屋齡：66 年
· 原來用途：戲院
· 歷任屋主：歐雲明、吳義垣
· 值得欣賞的重點：手繪電影看板、外觀有蝙蝠與海馬的吉祥語彙、舊式影廳、辦公室撲克牌磨石地板（未開放）

1 明治四十一年（1908 年）南座開幕，專演日本歌舞與戲劇，偶有電影，後遭火燒燬；昭和十二年（1937 年）後，台南陸續出現了戎座、世界館、大舞台、宮古座等專映電影或舞台劇戲院。
2 台灣最後的電影看板手繪畫師，至今仍忙幫全美戲院繪看板。不定時可在戲院對街看到顏師傅作畫。
3 日治時期為高雄製冰株式會社，後毀於戰火，1950 年後成為專門放映電影的戲院，為高雄極具規模與歷史意義的老戲院。然在業主堅持下 2012 年解除暫定古蹟，並於隔年拆除。
4 落成於日治時期，由當地望族陳氏家族興建經營，這間幸運逃過戰火的老建築雖已歇業，然風格獨具，至今仍為最具指標性的老戲院建築之一。

能夠近距離觀察這家老戲院真的十分難得，吳經理對於電影與戲院經營的熱情，不只是捍衛全美，也是在守護老台南人最重要的回憶。經營老戲院或許並非致富之道，但他的堅持，以及他努力做著喜歡的事的熱情，不禁令我們想起這一路尋訪老房子過程中所累積的喜悅與滿足。

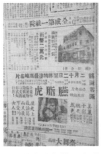

手繪電影海報至今仍是全美戲院的一大特色。（全美戲院提供）

民國三十九年第一全成戲院於中華日報南部版的報紙做開幕宣傳。（全美戲院提供）

第一全成戲院外觀。（全美戲院提供）

全美當年的電影宣傳車。（全美戲院提供）

從立面兩側不同顏色的海馬與蝙蝠雕飾，是戲院不同時期整修的痕跡。

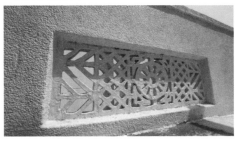

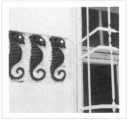

陽台的女兒牆鑄鐵裝飾圖案，中間圓圈是膠卷的造型，顯見當時工匠裝修的用心。

以海馬比喻五行屬水的飛龍，象徵財富，蝙蝠取諧音比喻「福氣」，都是寓意吉祥的圖案。

鹿角枝咖啡

懷舊的收藏是最香醇的調味料

來到台南旅行，每個人總有些口袋名單，位於樹林街的鹿角枝則是我們相當喜愛的地方。依偎在舊式公寓旁，方正的雙層日式洋樓顯得小巧別緻，眼前充滿禪意的庭院，很難想像這裡曾是荒廢許久的小兒科診所，灰黑色屋頂成為橙紅色炮仗花恣意生長的雜亂花園。巧遇這家店，是在一個炎熱異常的黃昏裡，猛烈的太陽督促著我們找尋適合乘涼的空間，就這樣結下不解之緣。

古早的褐色玻璃藥瓶，呼應了此處曾為小兒科診所的使用功能。

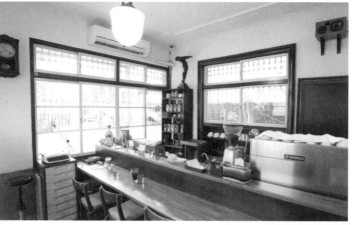

原應是候診室的區塊作為咖啡吧台區，兩側開窗讓空間十分明亮。

林百貨

衛屋茶事

神榕147

全美戲院

鹿角枝咖啡

能盛興工廠

齁空間

　　走進這棟樓房，雅緻的庭院有別於一般商業空間，或許是位於悠久歷史的學區，閑靜的氣質更像是休閒養老的民居。沿著洗石子柱與黑色鐵門，入口處位於右側，這樣的安排讓每位顧客都能親近都市裡少見的綠地，一旁幾棵白水木枝繁葉盛的生長著，與庭院裡淺色卵石及松樹盆栽相映成一幅山水美景。

　　踏上朝動線延伸的木地板，右側陳列的灰色盆栽是由翻修時保留的舊瓦片構成，整齊劃一的呼應著直線排列的鐵窗花，形成微妙秩序感，草地上佇立的招牌不時更新手繪菜單，這些充滿生活美學的擺設源自於美術系畢業的李老闆之手。自學生時期便愛好蒐集老家具的李老闆，機緣巧合下從雜貨店舊招牌開始蒐集，逐漸累積對於懷舊事物的濃厚感情，因為沒有足夠的收納空間，總希望能有一處屬於自己的展示空間，偶然的機會下承租這間房子，將多年來的珍藏發揮巧手進行佈置，結合全新嘗試的餐飲服務，讓此處成為夢想實踐的秘密基地。

　　萬丈高樓平地起，整修的每個步驟都馬虎不得，李老闆說，凡事都有順序，就如同學習書法時必經的永字八法階段，初學水墨畫時，必須從練習鹿角枝的技法開始，拿捏濃淡墨的分寸配合循序漸進的運筆，才能練就一身紮實的基本功，經營這家

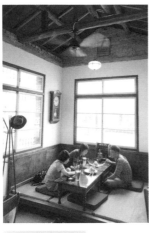
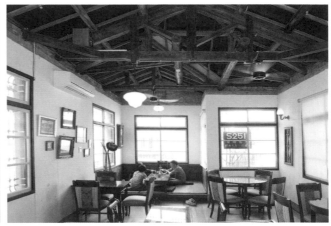

二樓一隅規畫了榻榻米區，牆上掛著永遠呈微笑狀十點十分的掛鐘，一旁鹿角衣架上擺著復古紳士帽，彷彿重回幾十年前的老咖啡屋。

店也是如此，面對陌生的餐飲業必須更加努力學習，期許自己能夠踏實的完成這個「大型作品」，所以將店命名為鹿角枝。

整修老房子並不是輕鬆的事，如何順應房子的調性成為最大的挑戰，事前稍稍分析了原本的使用機能，原是小兒科診間的一樓做為營業空間，二樓分隔出四間房間，從牆邊訂製的櫥櫃可以推測原本應為臥室，這裡曾是住商合一的建築。他與屋主協議盡可能保持原貌的方式整修，歷時半年的工期中，首先進行安全性修繕，更換頹壞的屋頂、檢修木架構，再重新加強防水，為了不破壞整體視覺，摒棄「歷久不衰」的新式鋼瓦，特地前往南部找尋傳統的水泥瓦鋪設，過程中老闆貫徹愛惜舊物的精神，將施工淘汰的舊瓦片改造成造型盆栽、有的則用於鋪設走道，發揮巧思保留可用物件，也讓新舊屋瓦持續守護著這棟房子。

「盡量順應空間格局，而不改變空間順應構想」，是老闆最大的堅持，也是我們認為最尊重老房子的作法。來到一樓，格局上沒有太大變動，李老闆認為各種建築樣式都有其空間需求與特色，如同平房、洋樓、三合院對應的生活方式也截然不同，他深信透過尊重、磨合，才能真正發揮老房子的魅力。放

眼望去空間裡沒有過多裝潢，取而代之的是經過多次搭配、更換後留下來的裝飾品。懸掛牆上的鹿角、矮櫃上擺放的枯枝盆栽呼應著店名，吧台前不成套的座椅保有各自型態卻毫不突兀，老闆更發揮創意改造門上玻璃，透著光線實在很難發現這紅色的鑲嵌玻璃居然是貼著卡典西德的清玻璃，一雙巧手與創意為這個老空間注入新趣味。

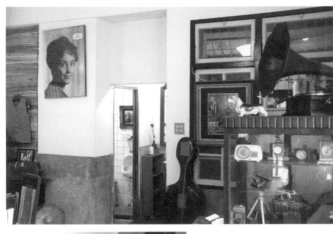

喜好蒐集老物件的李老闆，累積對於懷舊事物的濃厚感情，發揮巧思以多年收藏作為擺設，將用餐區打造出濃濃復古風。

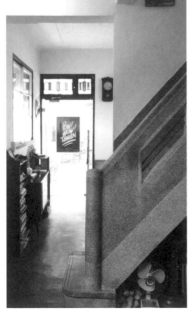

· 林百貨 ·
· 衛屋茶事 ·
· 神榕 147 ·
· 全美戲院 ·
· 鹿角枝咖啡 ·
· 能盛興工廠 ·
· 艸空間 ·

　　當然商業空間也必須考慮到安全性與節能，走往二樓不難發現，樓梯踏階旁兩塊水泥填補的痕跡，為了避免狹小走道造成通行碰撞，稍微放大開口也更能展現磨石子扶手的流暢線條。地板上遺留的痕跡透露出原本擁擠的格局，不算寬敞的面積加上幾道高聳的隔間牆頓時阻礙採光，通風效果也大打折扣。幾度思索，老闆決定打通二樓隔間，去除低矮的天花板，還給室內睽違已久的自然採光，夏日裡打開窗戶便能感受到徐徐微風，獨棟建築的優勢在此一覽無遺。來到二樓，除了找尋舒適的用餐區，感受一下空間尺度可以發現，樓梯扶手略低、原隔間偏小，與現在熟知的尺寸相去甚遠，反映了不同年代身體尺度的變化。

　　對於滿屋子的收藏品，李老闆有著獨到見解，他認為每一件老東西都有屬於自己的故事，不同的調性適合不同的空間，所以店裡的每個角落都是他長期實驗下的成果。李老闆收藏的物件多數是日治時期的產物，當時的傢俱多為訂製品，有些混和西洋風格、有的保留純粹日式風格，每一件都是絕無僅有的藝術品。裡頭擺放的收藏品更不乏當年流行的樣式，除了絕版的口吹玻璃還有不少精緻飾品，偶爾插上幾株植物，隨著時間逐漸充滿溫度。

　　來到這裡從放置餐點的桌椅開始，每個角落都是驚奇，二樓大部分的座椅是一批六〇年代公家機關淘汰的傢俱，因為木

{old house data}

咖啡．鹿角枝咖啡．
地址：台南市中西區樹林街二段 122 號．電話：06-2155299．
營業時間：週二到五 09:00 ～ 18:00、週六日 08:00 ～ 18:00
（週一休）
・建成年代：1956 年
・屋齡：59 年
・原來用途：小兒科診所
・值得欣賞的重點：整面的洗石子立面、老闆收藏的古董傢俱、
　屋頂木桁架結構

料堅固、造型簡約，老闆親自走訪傳統布莊找尋相稱的藍色花布，換上舒適的海綿墊供顧客使用。此外，因為喜愛日本文化，還特別規畫了榻榻米區，在明亮的三面開窗中無拘束的享受時間。牆上掛著永遠呈微笑狀十點十分的掛鐘，一旁鹿角衣架上擺著復古紳士帽，坐在上頭彷彿回到幾十年前的咖啡屋，動作不自覺也優雅起來。

面對近年來如雨後春筍般冒出的老屋店家，老闆堅守著自己的原則，就像是店裡餐盤上根據季節繪製的插圖，除了提供味覺享受也注重視覺效果，盡可能讓顧客感受到多層次的饗宴，穩紮穩打將最適合的呈現出來，貫徹鹿角枝精神。

・林百貨・
・衛屋茶事・
・神榕147・
・全美戲院・
・鹿角枝咖啡・
・能盛興工廠・
・齁空間・

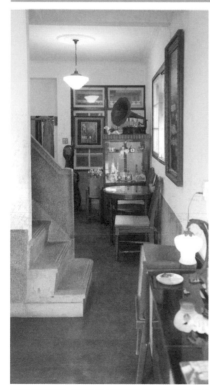

從樓梯踏階旁兩塊水泥填補可發現將原先隔間出口加大的痕跡，意外的讓我們從吧台就能看到磨石子扶手的流暢線條。

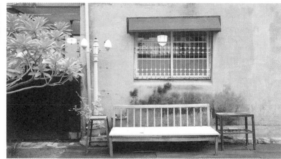

未經雕琢的水泥牆在綠葉襯托之下，宛如水墨畫中刻意留白的角落。

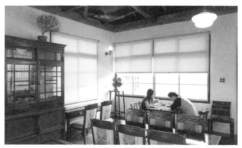

能盛興工廠

從工廠到展場　重新啟動的空間能量

由於時常穿梭在巷弄間，不經意見證了許多老房子的興衰，此刻佇足欣賞的老房子可能在下一趟旅程時就已消失，令我們格外珍惜當下。有一次前往熟悉的巷弄，正想抬頭欣賞那面鑲嵌花朵圖案的水泥花磚牆，眼前景象不禁令人傷感，不只磚牆，整座老宅已經完全消失，唯一留下的僅剩相簿裡僅存的照片。拆除老房子的理由很多，我們不去臆測任何可能性，只能繼續默默的記錄著每間老屋的容顏。

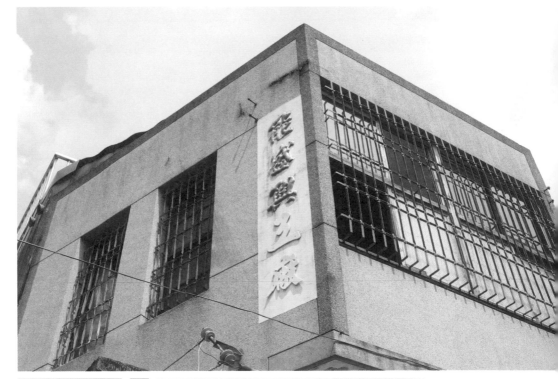

牆上逐漸風化的壓克力立體招牌是早期慣用手法，可見歷史悠久。

相較於前側樸素的鐵捲門，後門立面多了線角處理更為精緻，擺設幾張板凳、矮桌，著實成為鄰里閒聊好去處。

鐵鏽的痕跡是鐵工廠時期留下的印記，如今簡易的裝設展示燈具，化身為零距離感的展示牆。

　　認識「能盛興工廠」的緣分相當特別，我們早在一年多前就已發現此處，灰色洗石子外牆與鏽蝕的格狀鐵窗看似平凡，牆上逐漸風化的立體招牌卻是早期慣用手法，可見歷史悠久。本想一窺究竟，可惜大門深鎖。第二次從後門發現此處，同樣的洗石子外牆，窗邊多了線角處理更為精緻。不久前依舊塵封的灰白色鐵門半掩，裡頭正忙碌地清運雜物，究竟是要拆除？還是整修？勾起我們濃濃的好奇心。

　　事隔三個月，巧遇工廠開幕派對，現場湧入各國藝術家，音樂聲不絕於耳。跟著來回穿梭的表演人員走進室內，穿越堆滿舊門窗的走道，粗糙的水泥地未經裝修，讓人暫時拋下拘泥的姿態，空曠的一樓沒有太多傢俱，從牆上的畫作與投射燈不難看出展場功能。整體沒有大規模翻修，保留懸吊鐵件與沾染鏽痕的牆面，地板上紅綠相間的磨石子地磚也殘留不少磨損痕跡。因為格局單純，空間的彈性相對提高，建築以減法的方式處理，除了節省支出也能維持原貌。

　　踏上木梯走向二樓，一名年輕藝術家熱情向我們介紹空間規畫，沿途經過和室、小客廳與掛上幾頂蚊帳的通舖住宿區，二樓則是對外開放、免費提供給藝術工作者的住宿空間，相當

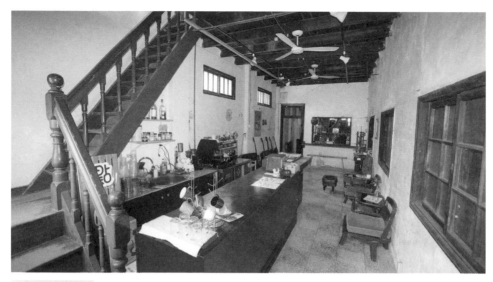

由舊機台區規畫成的一樓展示區再度轉變為小型咖啡廳，能盛興一直歡迎更多人「共用」這個環境，也毫不局限空間可能性。

適合有志於此的年輕人前往探訪。儘管此行部分空間仍未開放，透過簡單的介紹，至此總算了解這棟老房子將被妥善保留。

　　不久後正式聯繫參觀拜訪，並由能盛興負責人之一的祐丞為我們導覽。與許多老房子再利用背景雷同，當初承租這個閒置多年的鐵工廠，並非刻意找尋的結果，其中一位夥伴偶然發現這個空間，透過他的號召，八位背景相似、年齡懸殊的好朋友組成八人小組，正式投入老工廠的改造計畫。

　　這棟八十餘年的老房子，坐落在台南市信義街上，前身為紡織工廠，後為鐵工廠，近百坪的雙層空間，多年來堆滿雜物，八人團隊從「還原」開始做起，運走大型機具、清除廢棄原料，不特別賦予空間功能，讓建築回溯到「可使用的空狀態」。初步以達到最低生活需求為考量，順應空間秩序再決定往後用途。如今逐漸成熟的藝廊形態並非預設構想，祐丞認為房子是「有機的」，空間將隨人一起成長，真正接觸才知道如何調整，隨著每一檔展覽微調才逐漸達到現狀，或許再過一陣子又有新的變化，他也相當期待工廠未來的演變。

早年廠房結合住宅的型態相當常見，因為工作需要而擴建也時有所聞，在這個狹長的空間裡能夠看到木構與石造組合，或許也是擴建下的產物。記得初次造訪，由舊機台區規畫成的一樓空間將做為展覽、放映廳使用，如今成為小型的咖啡廳，雖然沒有改變裝潢，新的成員進駐著實讓空間豐富不少，能盛興一直歡迎更多人「共用」這個空間，除了一樓展場，二樓空間也逐漸改變。

來到二樓，小巧的和室原本是主臥房，三面採光相當明亮，受白蟻蛀蝕的天花板已全數拆除，清晰可見補強後的屋頂結構。緊鄰和室，小客廳裡擺設不成套的繃皮沙發，幾位藝術家經常在此進行創作交流。主要動線上，幾扇新舊不一的窗戶是近期修復的成果，從卸下海棠壓紋玻璃到木料釘補皆出自團隊之手，整修老房子需要極高的耐心，大夥兒仍持續努力中。

接著來到祐丞戲稱「適合唱歌，回音完美」的天井空間，這個機動性演唱區也是某次展覽意外發現的寶地，碰巧 DJ 表演區設於下方，成音效果超出預期，爾後興之所至來上幾句也是

祐丞戲稱天井下的機動性空間「適合唱歌，回音完美」，舉辦展覽時可規劃為 DJ 表演區，平日亦可與藝術家同歡。

一種樂趣。二樓以天井區隔的兩側原本也是廠房空間,來到聯通道,祐丞指著重鋪過的木板告訴我們真正用途。這裡不只是增加採光,還是提升產能的關鍵,透過作為吊料口的天井運送原料加工,工廠能容納更多機具,至今仍可從牆上看見鐵鏽的痕跡,整棟建築可說是以工作為優先考量興建。

參觀進入尾聲,踏入明亮的前端,這裡算是裝修最完整的角落,從建材研判是後期興建的空間。屋內石造結構堅固完整,淺色磨石子地板以黃色碎石勾邊、隔間牆進行圓弧修飾,距離廁所與樓梯也最近,原本規畫為孝親房。這間房間面向巷弄十分明亮,屋主將氣窗常見的木板改為玻璃,延續溫暖的自然採光。房外廁所左右雙門設計也是早期常見的手法,當老人家在廁所內發生危險時,可開啟另一扇門入內急救。其次,舊式廁所並未安裝空調系統,平時通風仰賴門窗對流,雙門設計更有助於降低異味。

有別於集合住宅,早期民宅多為自建自住,不必順應現成的格局改變使用習慣,反而比較接近人因工學,所追求的人與生活環境合理化關係。建築上許多以人力代替機器處理的細節,也是造就每間房子統一中求變化的主因。

跳脫既定印象,能盛興不是精緻的店家,低調的空間時常

{old house data}

音樂、藝文、公益、環保、咖啡·**能盛興工廠**·
台南市中西區信義街 46 巷 9 號·06-2212362·12:00-21:00
(週一休)(另提供藝術家、表演工作者休息空間)
· 建成年代:1935 年
· 屋齡:80 年
· 原來用途:紡織工廠、鐵工廠
· 值得欣賞的重點:舊鐵工廠痕跡、原用來吊貨的天井

1 人因工程學(又稱人體工學),為管理科學中工業工程專業的一個分支,是研究人和機器、環境的相互作用及其合理結合,使設計的機器和環境系統適合人的生理及心理等特點,達到在生產中提高效率、安全、健康和舒適目的的一門科學。

引來遊客好奇窺視，意外造就團隊成員導覽解說的能力，即便只是打工換宿的學生也能說出一番故事，證明大家對於老房子的感情。團隊持開放的態度經營，環境保護、社會議題、藝術展演等為他們長期以來致力的方向。踏進能盛興，我們彷彿也能成為見證空間演進、凝聚社會意識的一份子。一座充滿無限可能的空間，邀請充滿無窮潛力的你，一起來進駐！

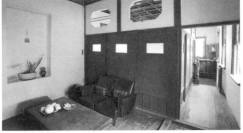

屋主將氣窗常見的木板改為玻璃，延續溫暖的自然採光。

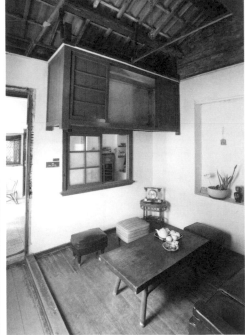

駒空間

老屋新生活　演繹藝術與生活的進行式

「藝術」通常給人難以言喻的距離感，或許源自於新穎裝修手法所產生的壓迫感，逐漸疏離了人與藝術的交流機會。打破既定印象，位於台南市永福路上的「駒空間」，一棟貼著舊式馬賽克磚的三層建築，這裡可說是既明顯又隱密，縱使沒有顯著的招牌，在兩側建築陸續拆除後，留下駒空間獨自佇立，本該十分顯眼，卻隱身在平凡的民宅中，路過數次才終於發現這個低調的藝術空間。

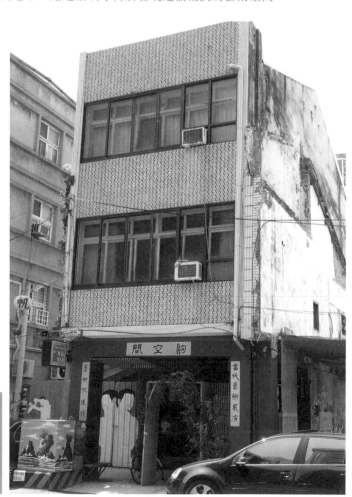

素雅的磨石子地板
成為藝術品的最佳
配角。

林百貨

衛屋茶事

神榕 147

全美戲院

鹿角枝咖啡

能盛興工廠

齁空間

　　舊名「大井頭」的永福路、民權路一帶，曾是明、清時期最繁榮的區域，當時台江內海商船絡繹不絕，連帶促進周邊的產業發展，成為重要的商業聚集地。百年來這裡發展出獨特的產業文化，密集林立的布莊、織品材料行在此打造出老台南的時尚文化，比鄰而立的裁縫行、服飾加工廠紛紛進駐，許多民居也結合小型加工廠的功能，呈現出老一輩人時刻努力打拼的精神，如今的齁空間三樓，當時即為服飾業小型加工廠。

　　「齁」究竟代表什麼意思？就『齁空間』自我定義而言，「齁」讀作「ㄏㄡ」是一個語助詞，用來描述生活中因某個事件陷入困惑、驚訝及豁然開朗時，不經意所發出的聲音，關於這些事物也許充滿質疑，卻是相當直接的反應。概念起源於經營者佳璇對於空間的想像，藝術與空間不該進行過多限制，期待更多事物能在空間裡發生，雖然這一切可能不被認同，仍希望保留一個觀眾、藝術家與作品都充滿彈性的空間，使得三者間產生全新的互動關係。

　　這棟房子的格局與多數街道店舖相似，三層式透天厝、寬敞的一樓大廳與外牆大面積採光，儼然是 1960、70 年代常見的民宅建築。長條形的一樓空間，出租前屋主曾進行隔間拆除，

使大廳空間更具彈性，兩側牆面以油漆粉刷與磨石子構成，白色與棕色間充滿溫度感，承租初期維持原樣使用，後來為了提升展示效果並保護建築改以木板包覆，如此便可依展覽調性進行不同配置，可逆式的裝修讓房子隨時可回復原狀。

　　循著藝術品瀏覽這個空間，地板上灰色線條並非禁止跨越線，而是屋主填補管線所留下的痕跡，但卻巧妙區隔出觀眾與作品的適度距離。左後方直線排列的水泥花磚，像是屏風般盡可能爭取最大的隱私性，遮掩牆邊，彷彿督促屋主不能隨便發胖的狹小的廁所。跨步向前經過天井感受到天上灑落的柔和光線，順勢抬頭，欄杆上的植栽充滿朝氣的探出頭，翠綠的葉子為素淨的空間做最輕盈的點綴。回到前方，映入眼簾的是一扇鑲著印花玻璃的咖啡色木門，推開這道木門，掛在門後壁燈的昏黃光線，宣告著二樓將是一個截然不同的神祕空間。

直線排列的水泥花磚，像是屏風般盡可能為牆邊廁所爭取最大的隱私性。

地板上灰色線條並非禁止跨越線，而是填補管線所留下的痕跡，卻巧妙區隔出觀眾與作品的適度距離。

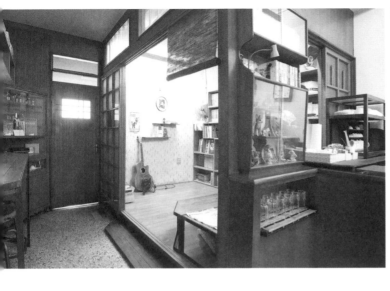

曾聽長輩說過：「小巧的樓梯尺度與腳掌大小相近，正好提醒著每一步都應該小心的走，做人處事也都該謹慎的面對。」

　　小心翼翼的走向二樓，樓梯上懸掛的木製吊牌寫著：「參觀免費、入場茶席費五十元」，這裡曾是我們私房的休憩空間，但因為艸空間的工作需求已暫停對外開放，事後想起，讓我們格外珍惜這次的參觀。踏著窄小舊式踏階前進，想起曾聽某位長者說過：「小巧的樓梯尺度與腳掌大小相近，正好提醒著每一步都應該小心的走，做人處事也都該謹慎的面對」，從建築上的設計即可傳達出對於子女教育的期待。

　　進入二樓閱讀空間，格局上大致維持原樣。客廳裡擺放著早期訂製家具，上頭略微鬆動的木貼皮述說著自己的年紀，整齊排列的藝術書籍也看得出年代久遠，彷彿重溫兒時到巷口租書店閱讀的愜意時光。除了時代感強烈的舊傢俱，新製傢俱皆出自藝術家李承亮之手，以廢棄八格窗改造而成的書櫃，檜木沉穩的色調襯托出舊書獨特的泛黃，每每推開取書，就像是開啟一扇知識的窗口；舊冰箱門改造為桌面、滾輪椅化身小沙發，更特別的是邊桌旁由鐵製椅腳與砧板製成的板凳，毫無衝突的融入空間，這樣的構想也算是生活中的藝術表現。

二樓後半段作為天井與工作室使用，半掩的門簾阻隔了內外的視線交流，少了與外人的互動，自然能夠與空間產生更多連結，裡頭微黃的光線營造出激起感性思維的場景，成為藝術行政人員激發創意的絕佳場所；左側白色欄杆圍繞的露臺，有別於工作室的昏黃燈光，自然灑落的午後斜陽照得盆栽暖烘烘的，將屬於台南的熱情溫度帶入室內，讓人得以重新感受繁忙生活之外的美好片刻。

向下望去，欣賞作品的人們在底下來回穿梭，老房子再度成為人們生活的一部分。透過這棟房子，參觀者能夠近距離與藝術互動，經常舉辦的展演活動豐富了台南人的美學生活，經營團隊也希望提供各國藝術家來到台南交流的機會，將三樓規畫為藝術家駐村空間，透過藝術家進駐實際與台南產生互動，以實驗性的概念創作，延伸出無限可能的發展空間。

離開觔空間內部，房子的四周也是遊客經常駐足的地方。外牆斑駁的鄰屋殘瓦與風格強烈的塗鴉作品在此產生奇妙對話，經由這棟建築的保留，得以推想兩側建物原有的樣貌。四周建物拆除後，也使得觔空間修建痕跡重見天日，儘管二樓的新舊紅磚產生鮮明落差、後期整修的三樓外牆未經修飾，彷彿補丁般的鐵皮屋頂不甚美觀，卻都是延續老房子生命的權宜之計。這裡雖非歷史建築，也沒有重要的歷史人物曾住過，但單純的民居重生後不僅是藝術的載體，讓建築本身也將變成一件經時間淬煉而成的作品，令觔空間成為永福路上不容錯過的藝文景點。

{old house data}

藝術展演 · 觔空間 ·
地址：台南市西區永福路二段 163 號 · 營業時間：13:00 ～ 18:00 · 週一、二公休
· 建成年代：約 1955 年
· 屋齡：約 60 年
· 原來用途：服飾加工廠
· 值得欣賞的重點：天井空間、小和室閱讀空間、舊料新傢俱

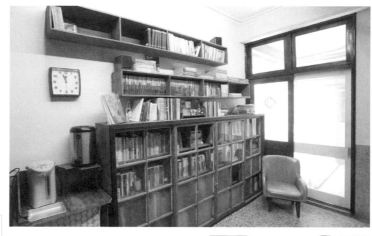

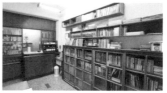

出自藝術家李承亮之手，
以廢棄八格窗改造而成的
書櫃，檜木沉穩的色調襯
托出舊書獨特的泛黃。

邊桌旁由砧板製成的板
凳，既為藝術創作也是
實用傢俱，實將藝術融
入生活。

房子的四周外牆斑駁的
鄰屋殘件與風格強烈的
塗鴉作品，在此產生奇
妙對話。

書店喫茶 一二三亭

（ヒフミテイ）[1]

日治高雄最早發展地　戰火下倖存高級日式料亭

這棟位於高雄新濱町的雙層老宅，興建於大正九年（1920年），曾是高級日式料亭的「一二三亭」，以精緻料理與藝妓表演成為政商交際盛地，然而隨著市中心東移，逐漸褪去繁華的外衣。幸運躲過二戰美軍轟炸的一二三亭，戰後幾經輾轉為船運公司、倉庫與茶館，卻在2012年差點與新濱老街廓一同遭到拆除改建，所幸在「打狗文史再興會社」與在地居民努力奔走下，街廓總算得以保留。為了讓更多民眾能近距離了解哈瑪星與新濱町的歷史，身為打狗文史再興會社協會監事的姚銘偉決定承租二樓閒置空間，並以初代「一二三亭」為名，活化「高雄最老的新店」，並在眾人期盼之下重新開幕。

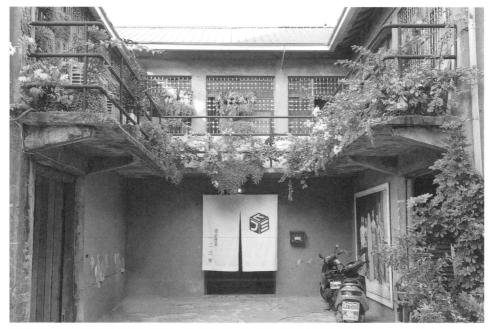

ㄇ字形的雙層建築、一樓的日式暖簾與二樓的窄長陽台，一二三亭的入口門面極具識別度。

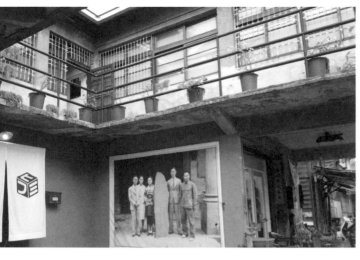

低身穿過暖簾之後，便可拾步走上磨石子梯通往位於二樓的一二三亭。

　　時光倒轉百年，當時日本政府剛完成哈瑪星的海埔新生地埋立工程，填海造陸建設了許多現代化設施，接連設立的政府機關讓當地成為高雄的政經中心。其中通往商港與漁港、漁市的兩條濱線鐵路日文唸作「Hamasen」，也是現今哈瑪星地名的由來。由於靠近港口同時鐵路貨運便捷，再加上規畫整齊的街道整齊與先進的水電供應系統，各行各業紛紛進駐，逐漸形成當年繁華一時的「新濱町」。

　　這棟位於新濱町（今鼓元街）的雙層老宅，歷經日治與戰後兩個「朝代」，在建築裝修上也經過改朝換代。最初的「一二三亭」是結合磚砌與木構造黑瓦屋頂的日式街屋建築，二樓牆身採用與四周街廓類似的雨淋板木造結構，戰後應船運公司使用需求，才改以水泥樓板與樑柱系統取代。如今ㄇ字形的雙層建築中，一樓左右兩側分別是「打狗港都文化藝術倉庫」的藝術家畫室與「巧拙工房」，是當初最早進駐活化街廓的藝術空間。

　　早晨十點多，一二三亭入口處已掛上印有店名的日式暖簾，就像日劇裡的食堂，店主每日早晚親自把暖簾吊掛、取回，趁

著開店空檔巡視四周,日復一日隨時間流逝,也逐步加深居住、工作在此地人們與周遭環境的情感。我們低頭屈身穿越暖簾,彷彿向這座年代久遠的老屋深深致意,接著踏上居中配置的磨石子樓梯,空氣裡安靜得只剩下腳步聲;上到二樓,光線從戶外灑入,外頭是順著屋身外推的窄長陽台,其中的灰白牆面、墨色欄杆與恣意生長的植栽,低調的配色有如長者般樸拙沉穩。

通往用餐區,木門上的方格玻璃隱約透出微光,走進室內,耳邊繚繞著一曲曲的日文老歌,隨意瞥見櫃上擺放的幾本日文書,宛如置身當年時光。明亮的環境中不難注意到屋頂錯綜的樑柱結構,這是一二三亭主人承租後空間最大的變動:卸下原有的天花板,空間感從壓迫轉為輕鬆,外露的木構造不需雕琢也是最具時代感的工藝品。點、線、面構成的環境裡,傢俱、樑柱與樓地板被一盞盞牛奶燈調和出柔和的氛圍,仔細一瞧,

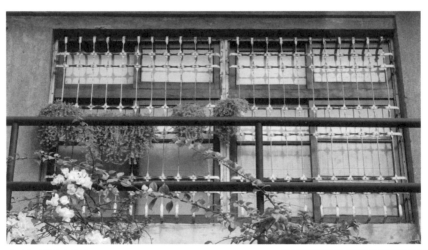

陽台的灰白牆面、墨色欄杆與充滿綠意的植栽,低調的配色有如長者的樸拙沉穩。

書牆上盡是店主個人珍藏,羅列眾多餐飲、舊高雄及台灣歷史相關書籍,來這裡除了享用餐點,也可以閱讀店主精選的文化好書。

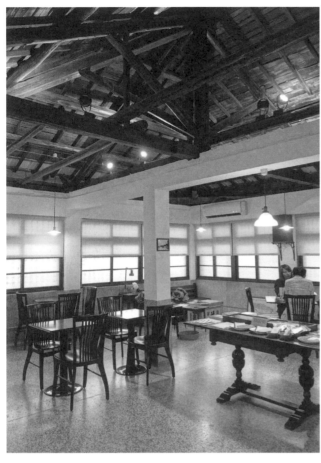

「一二三亭」94 歲生日當天重新掛上「幣串」，除了見證了房子的建造年份，也用來祈禱保佑繼續守護這間老屋與傳承歷史的人們。

還能在樑上看見一二三亭 94 歲生日當天重新掛上的「幣串」，珍貴的鎮宅物品見證了房子的年份，也持續守護著這間老屋與傳承歷史的人們。

　　室內擺設化繁為簡，但重現昭和年代真實的樣貌，有別於懷舊店家展示風格迥異的陳年舊物，這邊堅持選用符合建築年代的大正與昭和時期物品，舉凡手工縫皮沙發、金屬檯燈以至於細小的玻璃器皿，都是考究年代蒐集而來。銘偉曾說：「我不是文創業者，這裡沒有提供創意，只是盡量回復原貌。」或許作為喫茶店的空間使用功能已經不同以往，但店裡的氣氛確

除了咖啡餐點，這裡也販賣老闆
精選的書籍與親自從日本帶回的
文化小物。

實讓顧客產生時空錯置的幻覺。店裡常有年紀稍長的日本旅客到訪，前來回味美好的昭和年代，因為即便在日本，這樣原汁原味符合年代的空間也逐漸被新式咖啡廳取代。

店名「書店喫茶」提供閱讀環境也供應簡單餐飲，銘偉親自烹調的紅酒燉牛肉飯、香蕉巧克力煎餅總是老饕首選，若再搭配一杯咖啡滿足之情難以言喻。曾經空蕩蕩的環境持續醞釀著耐人尋味的建物歷史，店內的昭和時期風格與美食同樣溫暖人心，候餐時隨手翻閱書牆上陳列的書籍，餐飲、日文書與舊高雄及台灣歷史，可以看出銘偉想傳遞給客人的訊息。

我們常坐在靠窗的圓桌，因為特別喜歡這裡的窗景。早期沒有空調系統，電力設備也不普及，大面積的開窗成為調節日照與通風的根本做法。店裡除了書牆，三面由木窗與磨石子組成的牆面爭取最大採光，上半部選用清玻璃、下半部鑲嵌晶鑽壓花玻璃，開窗高度不知是前人智慧的建築尺度資料集成，或

白天我們最喜歡坐在靠窗的圓桌，因為特別喜歡這邊的窗景與採光。

是店家精心挑選了桌椅的高度，入座的客人視線與壓花玻璃齊高，坐在窗邊除了明亮適合閱讀，還帶有保護隱私的功能。裝修時特別在窗前加裝透光捲簾，白天，店家會依照日照角度調整捲簾長度，南國陽光強烈刺眼，光線透過捲簾轉化為柔和，照度不足的部分則由下半部的壓花玻璃補足，既環保又舒適。現在許多新店家講究於現代設計裝潢與燈光設計，但其實讓人最舒服的還是來自於自然的光線。

「一二三亭」作為單純「喫茶店」與「書店」之外，銘偉也希望可以發展成文化傳承與凝聚公民意識的場所。周末夜裡不定期舉辦各種講座，來自四面八方的各界人士，透過演講者汲取知識與交流討論，在這近一世紀歷史的老屋裡取得沉甸甸的扎實智慧，或與實際參與各種議題的領導者交流，更讓人感受到歷史保存與傳承的重量。這裡不要「文創小確幸」帶來的短期經濟，而是希望透過傳遞與保存哈瑪星老建物，能以地區歷史吸引因此而來的遊客，創造出無法被取代的文化產值，這才是都市觀光經營的長遠之計。

名詞解釋

雨淋板：日治時期引進台灣，是將木板以水平方式並排，一層層重疊，然後釘在牆上形成外牆，有防水和隔熱的功能。

幣串：上樑時的鎮宅物品，即守護神。

{old house data}

書店、文具、輕食 · 書店喫茶一二三亭（ヒフミテイ）·
高雄市鼓山區鼓元街4號2F · 07-5310330 · 10:00～22:00（週一休）
· 建成年代：大正九年（1920年）
· 屋齡：95年
· 原來用途：高級料亭、船運公司
· 值得欣賞的重點：ㄇ字形陽台、幣串、藏書牆、大正昭和時期傢俱與器皿

1 「一二三」的日文古音為「ヒフミ」（hifumi）。

大正二年的新濱町（圖片出處：台大圖書館）

一二三亭 江島ミネ ‧‧‧‧‧‧‧‧‧‧‧‧‧‧‧‧‧‧‧‧‧‧‧‧ 2248　新濱一ノ四七

一二三亭在 1940 年（昭和十五年）時的電話番號只有四碼，地址位於新濱町一丁目 47 番地。（姚銘偉提供）

1921 年（大正十年）6 月 8 日的「台南新報」記載了本店一名資深員工在高雄港跳水的消息。這位花名「歌菊」的藝妓在此之前也曾於嘉義跳水，其原因不明，或許和精神疾病有關。（姚銘偉提供）

最早可追溯至 1920 年的一二三亭，在 1929 年的地圖上出現時，周邊已林立著各種商號。借地利之便，當年身為高級料亭，內有藝妓服務的一二三亭頗受仕紳商賈好評。（姚銘偉提供）

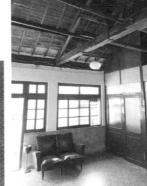

用餐區木門上的方格與海棠壓花玻璃，透露出懷舊氣息。

三餘書店

戰後最老透天厝　翻開一甲子城市書香

高雄的都市現代化始於日治時期的哈瑪星與鹽埕區，後來日本政府有計畫地漸漸將重心移至愛河另一側，規畫了前瞻性的都市藍圖，豈料計畫尚未完成便因為戰爭的擴大而宣告終止。戰後國民政府來台，依循著當時的道路與都市規劃建設了如今的市區街廓，其中作為東西主要幹道之一的中正路上，早年有一片廣大的芭樂園，戰後徵收土地闢路，於闢路發展後最早興建的簡宅，即為如今「三餘書店」所在。萬丈高樓平地起，當時三層樓高的簡宅是周遭最高的樓仔厝，隨都市的開發與改建，短短數十載，如今倒成為鄰近最矮的一棟房子，維持原貌夾在兩邊的高樓之間，雖然對比之下略顯小巧，但自有自的美。

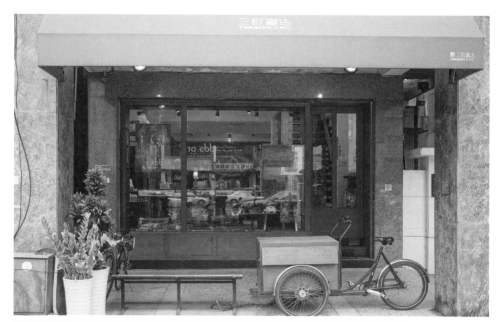

面對書店正面的紅門是前一間店的大門，現已不開放。門口停放的三輪車平日販賣點心，假日則不定期地在各地出動。

三餘書店的「三餘」，指的是適合讀書的三種餘暇：冬天、夜晚、陰雨天。創辦人之一的謝一麟説，他們本來就想要開一間講「閱讀」的店，在一個有故事的空間中呈現各種閱讀的可能。他們認為書只是文本的種類之一，除了書本，還有音樂、影像、各種展覽與表演，甚至這個空間本身，都可以是各種供人閱讀體會的文本種類。因緣際會，他們找到了屋況佳、地點適合的房子，剛好前一個租客租約到期，便二話不説租下了，由幾個志同道合的朋友共同經營。

紅鋼磚面的陽台走廊外頭是快與屋同高的兩棵椰子樹，在都市中擁有院子的房屋不多，原屋主當時已有重視生活品質的觀念。

這棟屋齡近一甲子的老房子是經典的透天厝造型，二、三樓以垂直格柵與馬賽克磚鋪面呈現，是戰後近代風格的建築線條與建材，而從 L 型建築長邊側庭院與長陽台等休閒空間的規畫，也可看出原屋主對生活品質的重視。正面顯眼的紅門玻璃上寫著書店夥伴們喜愛的文字段落，原本為經營咖啡機買賣的店門現已个開放，一旁上頭掛著「三餘書店」木製印版的白色大門，才是讀者踏入三餘的起點。走進大門，院子裡兩棵在房子興建前就種下的椰子樹，一前一後如衛兵般彰顯著南國熱情，同時也巧妙填補了 L 型建築視覺上的空缺。

一樓長廊牆上貼著許多活動與展覽海報，頭尾兩端皆是書店入口，空間不大但藏書十分豐富，謝一麟認為書店其實有點像雜貨舖，為了滿足口味各異的讀者，挑選不同類型的好書就成為書店的首要責任了。身為高雄最具指標性的獨立書店，店內選書的主軸自然以在地閱讀作為優先考量，有一大部分的選書是以高雄歷史文化、生活、音樂等為主題，以及高雄出身作家們的作品。除了一般連鎖書店較難找到的類型書，店裡也販售許多影像與音樂產品，例如高雄在地的金甘蔗影展周邊和獨立發行的唱片等。店頭還展售一些少見獨特的手工布織品、復古與設計商品。

台北・
・台中・
・彰化・
・雲林・
・嘉義・
・台南・
・高雄・
・屏東・
・宜蘭・

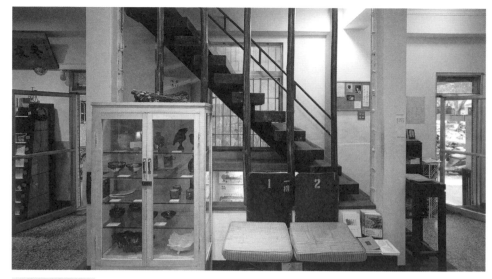

樓梯側牆拆除後便可從店內直接看到美麗的魚骨梯，寫著號碼的座椅是前陣子才被拆除的「大舞台戲院」遺跡。

　　當初他們在整修一樓時花費了不少功夫。整修前，地板鋪設了類似膠皮的貼面，一夥人連同志工花了好幾天才將膠皮貼面都刨開，重新打磨前還先使用化學藥劑去除地上殘膠，才讓最適合這間老屋的磨石子地板重現天日，恢復昔日光亮。靠院子那頭樓梯與一樓的隔牆拆除後，以幾根木條做出區隔，讓院子的光線能透進一樓，原本隱身在樓梯間的黑色魚骨梯，也因為隔間牆的拆除而有機會展現其優雅的側面造型。

　　魚貫魚骨梯而上的二樓空間為書店的食堂，目前供應輕食糕點與飲料為主，也販售一些在地小農產品。空間內擺放的桌椅幾乎都是由回收的舊家俱，或由一些門板、窗戶、裁縫機架等拆屋後的廢料重新組合製作而成。幾次探訪後，發現桌椅似乎也有不同風貌，想必是吸引了收藏愛好者的目光而割愛。謝一麟的理想是期待未來可提供類似無菜單的創意料理，以友善土地的食材入菜，將對土地關懷的理念也放入菜餚之中，一來可幫助小農，另一方面也讓用餐讀者一同深入在地關懷。對三餘這樣的理念，我們十分拭目以待！

書店還有另外兩個空間，最上層的三樓規畫為講堂與表演空間，並架設有音響與投影機等設備，在這邊可以舉辦各種活動，從演講座談、電影欣賞、甚至現場的 Live Band 演唱等無所不包。地下室則規畫成一個小展覽場，隨著不同主題的展覽佈展呈現不同風貌；沒太多裝飾的時候，便可看到磨石子地板往上連接壁面的黑色踢腳，以及貼滿白色磁磚的牆面，亮燈時光滑的磁磚顯得更加潔白，加上連接地面的氣窗可交換空氣，不會給人一般地下室的陰暗潮濕感。上述兩個空間都讓閱讀的文本種類更加延伸，內容也因應空間使用者的不同規畫而有了各自的新鮮內容，我們在這當中看到了不斷流動的文化聲息，也是一次次與讀者間更近距離的對話。

兼顧顧客隱私與書店宣傳的紙書套服務，由店長親自為您包書，誠意滿點。

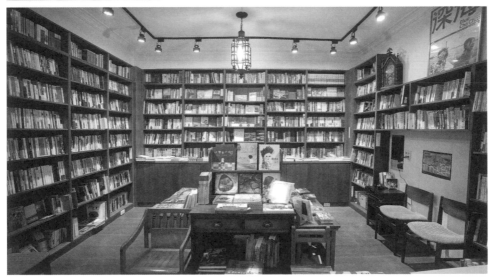

台北・
台中・
彰化・
雲林・
嘉義・
台南・
・高雄・
・屏東
・宜蘭

在三餘工作的每個人，從書店店長到食堂吧台手，都是愛書人，常可在臉書上看到他們各自分享閱讀書中段落後的感想。這裡的書皆是以原價出售，價格上或許拚不過連鎖或網路大型書店，但比起折扣，三餘更想從書籍與商品中傳達理念，在這消費變得不僅是一種商業行為，反倒更像是一種認同與支持，甚至是交上了一個值得敬佩的朋友！此外，這裡也有著日本書店一樣的「包書」服務，只要是在三餘購買的書，店員都會以精美包裝紙親手為讀者包上書套，保護書籍之餘也兼顧閱讀隱私。順道一提，每一款包裝紙用完就不會再印，謝一麟也笑說在外看到別人拿著三餘賣出去的書，看書套顏色就知道大概是什麼時候買的。

三餘書店並不是以「老房子的風味」為號召，但駐足其中還是能夠感受到這裡對於歷史的珍惜，例如樓梯旁寫著一排 1 號、2 號……的座位，便是高雄最具規模的「大舞台戲院」拆除後遺留的痕跡。作為高雄第一家關心城市、社會、歷史、文化、土地等議題的獨立書店，三餘站在歷史的遺跡上致力推廣在地文化，而當我們身處於一座建設腳程走得太快的城市時，或許更需要一個願意回頭說說城市故事的地方，而三餘就是這樣的一個地方。

名詞解釋

踢腳：顧名思義為腳踢得著的牆面區域，因較容易造成污損，所以多半是以較深的顏色處理。

{old house data}

書店、輕食、展演・三餘書店・
高雄市新興區中正二路 214 號・07-2253080
・建成年代：1950 年代
・屋齡：約 60 年
・原來用途：果園、民居、商家
・歷任屋主：簡家
・值得欣賞的重點：L 型建築與庭院、陽台設計、磨石子魚骨梯、大舞台戲院留存座椅

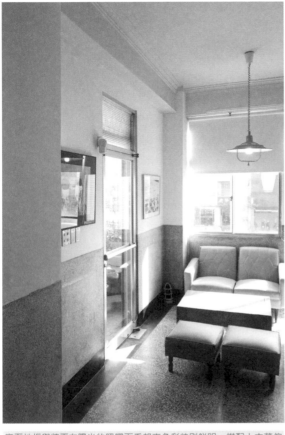

作為小展場空間運用的地下室。

磨石地板與牆面在陽光的照耀下看起來色彩特別鮮明，搭配上古董傢俱，此情此景讓這個角落的時間好像過得特別緩慢。

太原診所

台籍西醫返鄉開業　三代傳承百年杏林情

承襲數千年歷史的漢民族傳統醫學廣為流傳，藥補的觀念也深深影響民間飲食文化，而近數十年來蔚為主流的西方醫學則與宗教、政治密不可分。1865年，從馬雅各醫生[1]開始，一邊傳教一邊行醫的方式為此展開序幕。後來隨著日本人來台，深覺台灣衛生環境依舊落後，著手展開衛生調查，並於明治三十二年（1899年），創立台灣第一所正規醫學院「台灣總督府醫學校」，傳授台灣人醫學教育，培育出許多醫術高超的專業醫師，畢業後這些學有所成的年輕醫師紛紛返鄉開業，展開行醫濟世的精采人生。

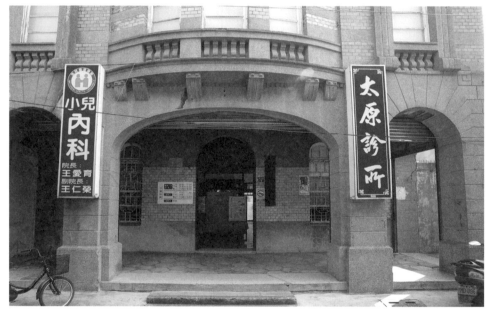

騎樓拱面的跨距與兩側粗厚的洗石子柱與騎樓內的六角磨石地板，大量使用仿石技法讓太原診所令人感覺十分雄偉氣派，也讓來此的病人覺得信賴安心。

介於台南與高雄間的岡山，周邊鄉鎮物產豐饒，自清代以來持續扮演工商匯集的重要角色。走進著名的岡山老街，街道旁的傳統手寫招牌似乎還在述說與在地人生活的緊密相連。許多盛況不再的老行業，從打鐵舖、碾米廠到中藥行等……都還在此以同樣的熱誠服務著老顧客，走在老街上，看著人來人往的買菜人潮和此起彼落的叫賣聲，彷彿也感受到一股在地情味。

沿著老街市集探索，可以發現許多精雕細琢的建築，當中更以醫院、藥局最為講究，除了有改為文教機構的「建安醫院」₂，也有持續經營的「太吉西藥房」₃，這些房子雖然以不同的方式被使用著，卻絲毫不減當年的風光，足見屋主具有相當的財力，間接應證了一句台語諺語：「第一賣冰、第二做醫生」形容這般具豐厚收入的行業。此外，醫藥業建築之所以較能夠受到妥善保存與維護，也反映出早年醫師多為地方仕紳，建物除了具備營業、居住功能，也必須滿足宴客需求，定期維護之下自然不易毀損，建築也得以永續流傳。

櫻花為日本國花，這款翻模裝飾隱隱透露出建物年代。

接著我們前往聞名遐邇的「太原診所」，或許是手上相機太過搶眼，還沒踏進騎樓就有來看病的在地人熱情充當診所的導覽員。誠如一名婦人所言：「這間三代傳承的老醫院，百年來一直守護著地方鄉親的健康。」她嫁到岡山數十年來，每逢疑難雜症就來太原報到，世代傳承貼心的看診服務始終如一。我們打趣地問：「如果第四代醫師接棒，妳還願意來這裡看病嗎？」婦人笑著說：「我相信王家的醫術啦！但是更希望身體健康，不要老是跑醫生館呀！」從在地人的口中，聽見關於這裡的小故事，對於診所的信賴感也能感同身受。

能夠傳承三代，莫過於根基穩固，創始人王查某醫師畢業於台灣總督府醫學校，當年台灣合格醫師僅數百人，可見其優異成績。1911 年，王查某來到岡山開業，行醫數年累積豐富的診療經驗與資金，1921 年於現址興建更具規模的太原診所。這棟挑高五層樓高的洋式建築實際上是三層樓，左右對稱與中間外突弧形設計，就像為房子裝上凸透鏡，擴大視覺效果；外牆巧妙採用細長的推拉窗與垂墜式翻模印花裝飾，營造出高聳效果。雖然不是當地第一間西醫醫院，卻是日治時期岡山少見的高樓建築，至今依舊氣派不凡。

在狹窄的馬路與對街矮房襯托下，太原診所顯得格外厚實穩重。大廳外拱形方柱撐起挑高的白色天花板，地板上狀似龜殼的六角磚，微微發亮的地磚可看出早年人們對長壽吉祥的盼望，同時呼應診所帶給鄰里間健康的志業，磚縫間排列整齊的人字形同時具有人丁興旺的吉祥含意。目光繼續延伸到牆上光亮如新的壁磚，壁磚如腰帶般圍繞著外牆，若不注意還真以為是重新翻修的新品，直到發現停產多年的一體成型轉角磚，方能確認其年代久遠。即便上頭懸掛的木招牌字跡已隨歲月日益模糊，卻仍是看顧每位進出的病患，代代相傳行醫濟世的精神象徵。

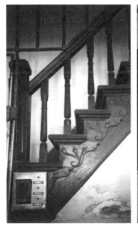

雕工細緻的木梯以纖細的扶手與側板雕紋展現優雅氣度，寬大的踏階並非民宅常見尺寸，踏起來格外安穩。

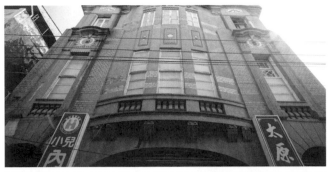

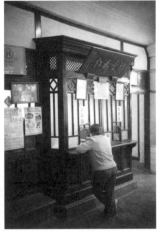

檜木掛號櫃展現精湛木作工藝，立面鑲嵌噴砂玻璃區隔出隱密性事務空間，透過拱形小洞做為溝通橋樑。

　　醫院內外除了給人乾淨的印象，空間規畫也必須親近病患所需。走進大廳，有別於新式診所的現代化設備，沒有音響、電視相伴，寬敞的座位區顯得更加舒適。循著就診程序來體驗這個空間，陳舊的候診區多年來並無太大變化，儘管日治時代身為岡山地標的太原診所屢受美軍空襲，強烈震擊導致玻璃與牆壁局部毀損，第三代王仁榮醫師接棒經營後，還是堅持以沿用取代翻新，以保留這個充滿回憶的空間。

　　木造掛號台位於前方，檯上噴砂玻璃區隔出隱密性事務空間，透過拱形小洞提供看診病患掛號服務。上緣懸掛著「博愛為仁」匾額，與三五成列的證書為醫療品質做最佳認證。右側的診療室與候診區僅一牆之隔，牆上斑駁的油漆透出原木色澤，幾處磨得特別光滑，正是累積了近百年來空間與人的對話。木牆與玻璃窗阻隔視線卻沒有完全隔音，大廳裡不用廣播系統也能聽見醫師叫號聲，在這完全能感受到屬於舊式診所的人情味；

看著診間裡擺設的繃皮診療床，突然想起兒時看醫生的兵荒馬亂，每一次總是哭累了才趴在診療床上乖乖就範。只見眼前診療床流傳三代依舊穩固，代表著王家愛物惜物的美德，至此終能理解這棟老屋為何能歷久不衰。

參訪診所最後，我們注意到了角落雕工細緻的木梯，這座樓梯承襲統一的深咖啡色，上頭精美的裝飾與正門相比毫不遜色，扶手纖細的線條與踏階側面的花朵雕紋，讓樓梯顯得優雅而不笨重，寬大的踏階並非民宅常見的尺寸，踏起來格外安穩。一問才知道，原來這是通往岡山首間私人圖書館的必經通道，而這私人圖書館則是由當年王查某醫師大方出資建構的二樓圖書館，目的就是為了推廣閱讀，才打造了這樣一個與在地居民共享的空間。即便如今二樓雖已作為私人用途不再開放，仍是地方上流傳的一樁佳話。

離開前我們回頭看著這棟相傳三代的老房子，屋主的三代醫師們努力保持診所原貌，同時延續杏林世家的理想，累積與地方鄉親的共同回憶。這裡不只是一間老屋，診所，更像是認識多年的老朋友，成為在地人生活中與記憶裡最溫暖的存在。

名詞解釋 **推拉窗**：採用裝有滑輪的窗扇在窗框上的軌道滑行，這種窗的優點是窗無論在開關狀態下均不占用額外的空間，構造也較為簡單。

{old house data}

小兒內科・太原診所・
高雄市岡山區民生街 7 號・07-6229889
・建成年代：1921 年
・屋齡：94 年
・原來用途：自宅、診所
・歷任屋主：王查某、王愛育、王仁榮
・值得欣賞的重點：圓弧立面、轉角磚、木造老掛號櫃台

1 十九世紀後半到台灣南部傳教行醫，是英國長老教會第一位駐台宣教師，與馬偕齊名，同時也是台灣首座西式醫院——臺南新樓醫院的創始人。
2 畢業於台灣總督府醫學院的高再祝醫師，同治四十三年（1910 年）在岡山創辦的第一家醫院。
3 坐落在岡山老街的太吉西藥房建築精美，洗石子外牆設計充滿建築巧思。

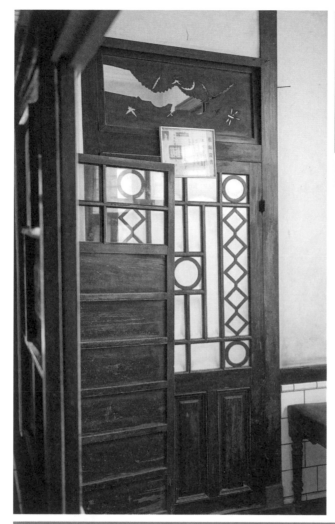

候診椅上的斑駁痕跡是歲月印記，也是老病患共同的回憶。

以磨石子工法仿造厚實的希臘式石柱質感，柱頭上的毛莨葉更增添異國氣息，在當時顯得與眾不同。

凡事講求快速製造的現代，這種訂製款 L 形轉角磚已十分少見。

六角地磚也有「長壽磚」之稱，常見於民居祭祀空間中，在這邊應該也有希望來這裡的病患之後都可以健康長壽的意義吧！

織織人 67 號

用熱情實踐夢想　拿青春織染生活

「愈陳愈香」不只形容美酒，也適合用來描述建築的韻味，近年來復古風盛行，許多人利用老房子作為號召，新舊結合營造出店家獨特的氛圍。但也有些年輕人，因為創業預算有限，只能選擇離商圈稍遠的舊社區，空間雖然小了一點但租金相對便宜，以此為起點編織出屬於自己的理想，「織織人 67 號」便是 Natalie、浩浩、阿波三個七年級女生實踐夢想的文創基地。

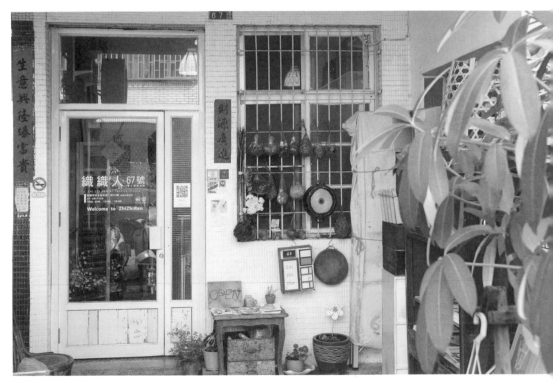

織織人在騎樓擺放一座檜木菜櫥、幾張舊藤椅，所營造出來的舒適其分，不只受到年輕人的青睞，左鄰右舍也喜歡前來坐坐。

「織織人 67 號」是一間織品設計工作室，坐落在高雄市前金區，鄰近的地方法院曾是日治時期高雄州廳的位置，這棟占地三千多坪的折衷式建築，羅馬式中軸對稱設計，兩側立面開設長型拱窗，與日式四坡式屋頂嶄露精湛建築工藝。爾後歷經二戰轟炸毀損，國民政府時期數度修建、拆除，最後於現址建造新的高雄地方法院。當年日本政府為了行政中心東移選在州廳前徵收大筆土地，準備興建官員宿舍，豈料尚未完成規畫就已戰敗撤台。「織織人 67 號」所屬的林投里，便是當時官員宿舍預定地，雖然現在規畫為政府機關用地，但因產權複雜遲遲無法進行都更，也使得這邊的房子幾乎都還是維持五、六十年前的雙層建築樣貌。

群聚效應使然，許多代書與律師在這批老屋外圍營造出「代書街」的現象，舉凡婚姻訴訟、糾紛排解，甚至刻印與打字服

以老屋元素如鐵窗、花窗為主題的圖騰，印在布料上後又發展為各種產品。

務一應俱全，讓街道氣氛也隨之嚴肅。走進巷弄裡，伴隨著建築外牆的不再是訴訟廣告招牌，取而代之的植栽與竹桿曬衣架柔化了小巷風景，持續使用的老房子就是如此充滿「隨性」的生活感。

同期興建的建築有著相同的高度與統一的表面飾材，稍有整修便一目了然，「織織人」位於成列房舍之中，立面由馬賽克磁磚拼貼而成，縱使刷上白漆，仔細看還是可以分辨出大小兩種款式，上方較小者表面略帶凹凸紋路，已停產多年日漸稀少，其原貌忠實地保留在鄰牆上。窗戶外常見的細圓鐵條鐵窗，重新覆蓋一層草綠色，呼應著商品溫暖的色調，線條間垂掛一袋袋狀似草藥的紅網袋，裡頭裝著植物染的原料，雖然看起來都是土色調，經過處理卻能夠轉變成多種顏色，也是Natalie 所追求的天然色澤。

窗戶外草綠色細圓鐵條鐵窗，上頭掛著一袋袋狀似草藥的紅網袋，裡頭裝著都是植物染的原料。

織織人裡樓梯旁水泥花磚所延伸出來的可愛圖騰。

小巧的空間擺放了許多織品，但因依照顏色分類，並善用了空間容器，使得整體看起來十分豐富卻不凌亂。

　　三人大學時就讀流行設計系織品組，畢業後共組創業，面對這棟舊格局雙層建築，發揮所長用彩色棉線與織品將房子佈置得色彩繽紛。騎樓下擺放一座檜木菜櫥與幾張舊藤椅，不只受到年輕人青睞，閒暇時間左鄰右舍也喜歡前來坐坐，用親切的生活模式歡迎織織人進駐。一樓前方是陳列空間，商品主題多數是觀察高雄在地工藝所發想的圖像，以植物染溫柔的能量為各種材質賦予新的面貌。小巧的空間裡，商品依照顏色、圖案分門別類，利用舊櫃子結合抽屜進行收納，擺放於角落的染料植物與棉線球呼應著品牌主軸。層次豐富而不凌亂的秘訣在於單純的「空間容器」：磨石子從地板延伸至牆面，沉穩的灰色襯托出商品的活潑感；舊物拼組的陳列架則與牆面粉刷相同白漆，老房子結合庶民生活的質樸，自然形成協調的秩序感。

通往二樓的樓梯配合空間尺度，踏階窄小陡峭，令人深覺扶手設計竟然如此重要，旁邊有一片由四塊水泥花磚所構成的透氣窗，這也是織織人作品中經典的圖樣，藉由花窗樣式解構重組，表達出對於這棟房子的喜愛。聽聞 Natalie 介紹，二樓規畫為工作室，偶爾進行「傢俱大風吹」成為小展場與工作坊的預備場地，順應屋況調整使用習慣將狹窄的空間運用得淋漓盡致。

這天二樓的用途化身為「工作室」，正逢實習生學習操作網版印刷，製作以「旗津捕魚」為主題的手工筆記本。織織人的筆記本從製版、印刷、裁切、裝訂到車縫全部手工製作，這樣的堅持也出現在相機背帶、零錢包、頭巾等等，所運用的手染布料都是經過不斷學習與實驗製成，不同於機器規格化的手工質感，加上根據產品搭配柔和的配色更讓成品與眾不同。一系列以在織織人中發現的老屋元素為主題的系列作品，將老浴缸中鵝卵石形馬賽克磁磚、舊窗玻璃紋路、凹折的鑄鐵窗等等製版印刷為明信片或作成杯墊，結合織品做成複合式材質，更是令我們愛不釋手。這裡除了常有各式各樣的展覽，也常舉辦手作工坊，直接與民眾面對面交流、推廣有關織染的知識與理念，同時也試著從中找到彼此創意激盪的機會，漸漸地這裡成為高雄文藝青年們經常探訪的空間。

名詞解釋

羅馬式中軸對稱設計：傳承自羅馬的古典式樣，多見於修道院或教堂，以半圓拱為特徵的建築風格，並因其結實的質量、厚重的牆體、半圓形的拱券、堅固的墩柱、拱形的穹頂、巨大的塔樓以及富於裝飾的連拱飾而知名，風靡歐洲。

四坡式屋頂：坡屋頂在建築中應用較廣，主要有單坡式、雙坡式、四坡式和折腰式等。以雙坡式和四坡式採用較多。

{old house data}

織品設計工作室・織織人 67 號・
高雄市前金區前金二街 67 號・07-2817330・13:00 ～ 18:00
（週六日營業）
・建成年代：1945 年
・屋齡：70 年
・歷任屋主：日本官員宿舍預定地
・值得欣賞的重點：立面上下半部不同大小馬賽克磁磚、水泥磚窗花、磨石子地板

這裡不是熱門的商圈，但是有三位熱情女生，用柔軟溫暖的紡織品實現著她們的夢想，讓原本空蕩蕩的老房子不再幽暗隱晦，而是被五顏六色的布品與年輕人包圍，同時老房子也用歷經歲月考驗的軀幹守護著這些作品。在這邊我們看到的不是店家利用老屋營業，也不是老屋透過店家再生，而是一種密合的相輔共生關係，靜靜柔柔的在這條小小的街上散發微光。

實習生夥伴正在利用網版印刷出織織人設計的特色圖案，這天做的是以旗津為發想的海洋風情圖騰。

樓梯旁的水泥花磚窗不但美觀透氣，也可以讓在辦公室工作的織織人們看到店內發生的大小事。

小陽。春日子 ssunville studio

舊眷村裡閱讀　巷弄間的秘密書屋

備受陽光眷顧的屏東擁有令人難以抗拒的山光水色，樸實的市區以往只是旅客一路南行的中繼站，高速的汽車讓我們錯過太多。現在有三位情同姊妹的愛書人，放慢生活的步調，在昔日的日式宿舍裡實現共同的理想，透過書籍的交流，平凡小日子的感動正逐漸萌芽。

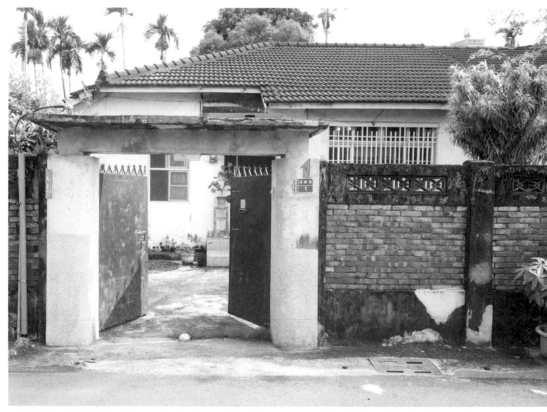

勝利新村中多是紅磚與水泥花磚堆起圍牆、紅漆對開鐵門與庭院的宿舍建築，小陽。春日子就位於巷弄中最底，原是雙拼二連棟日式宿舍的右側。

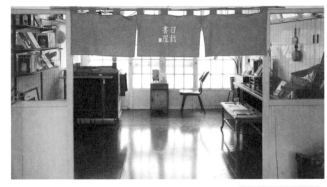

問起屏東市區新興的旅遊景點，肯定不少人推薦「青島街」，這條街道周邊的宿舍群隸屬於「勝利新村」，約略建造於昭和三年（1928年）。近九十年的歲月讓屋瓦曬出細碎裂痕，而多數使用者已非原屋主，老眷村新生讓平靜的巷弄成為人潮絡繹不絕的觀光地，道路兩旁也從上個世代的將官眷舍變成炫目的餐飲店。

綠簾下，暗紅色木地板承載著不同時期的懷舊擺設，曾作為前屋主的客廳，如今延續著交誼功能，隨興的陳列著書籍。

鄰近於此有條寧靜的巷弄，偶爾傳出陣陣悠揚的古琴聲，悅耳的音色源自「清營巷茶舖人文空間」，屋外紅磚圍牆阻絕塵世喧囂，卻樂於分享悠揚的樂音。隔壁閒置多時的空屋，滿園的荒煙蔓草有些雜亂反而守護了日式宿舍的原貌，走到巷底，紅色眷村大鐵門敞開，地上豎立的木招牌寫著「日栽書屋」，這裡就是眾所推薦的「小陽。春日子」。

「小陽春」，聽起來頗似專營麵食的小餐館，逗趣的名字起源於2011年Gigo所舉辦的「耍貨兒舊物廢料創作展」，當時選在青島街日式宿舍展出，將空間設計成適合玩耍、舉辦二手物市集的展覽空間，以「即使陽春過日子，也要時時行樂！」為創作概念，室內充滿懷舊氛圍，展現出在看似平淡無奇的陽春時代下，仍有著溫暖人心的熱情；「小陽春」意指擁有「陽光」與「春分」般的幸福小日子，這樣的生活理念也延續到目前的工作室。

團隊成立三年多，起初從事歲月飾物設計的Gigo與攝影班同學的依芸與孟玲並不相識，因參觀Gigo的創作展而結緣，爾後隨著業務往來加深彼此的交情。當時剛結束展覽的Gigo有意找尋老房子做為工作室，依芸與孟玲也正有此意，三人便共同

執行這個計畫。陸續找了許多房子，直到他們找到清營巷 1 號，雖然不是最熱鬧的巷道，但不失為都市中安謐的角落，多窗的設計讓陽光充滿室內，前任屋主搬離前仍妥善維護，閒置一年多的房子大致良好，當下便決定承租。

綜觀四周，雙拼二連棟宿舍上，四坡式屋頂覆蓋著凹凸紋型水泥平瓦，屋脊末端的鬼瓦具有避邪的意涵。牆壁上大面窗外裝設切子格子式格柵，這種自江戶時代便廣為流行的做法，能夠遮蔽屋外視線、防止外人入侵；水溝旁成列的小盆栽半掩著牆上的通氣孔，日式建築慣用手法無處不見。然而入口踏階上鋪設的粉色地磚已是近期量產的建材，歷時半年的整修，屋子回復到住宅該有的機能，不同時期裝修的痕跡也逐漸分明。

愛書人透過「筷子桶抽抽樂」自行決定折扣數，有趣的小遊戲為書籍包上一層充滿歡笑的書衣。

「勝利新村」前身為「日軍崇蘭陸軍官舍」，房子的歷史就如同一本值得細細品味的好書，日治後期將台灣視為南進基地，大正九年（1927 年）總督府在屏東設立機場，相隔數年，陸軍航空隊進駐臺灣，由飛行第八聯隊取代警察航空班的任務，為了提供聯隊擴編的「陸軍第三飛行團」軍眷居住於此處興建宿舍，即便戰後由國民政府接收，新任住民或多或少進行整修，日式建築主體依舊清晰可見，意味著小陽春的進駐將是這座宅院第三段故事的開始。

沒有連鎖書店充沛的資源，獨立書店更需營造出屬於自己的「味道」，這棟房子是三人共同經營的工作室，也是與愛書人交流的場所，裝修擺設皆出自團隊之手。走進屋內，視線不自覺朝向遠方明亮的綠紗門望去，地上綠色座席分外搶眼，坐臥其中如同置身於庭院裡的草皮上愜意自得。右牆掛著書屋招牌，裡頭暗紅色木地板承載著不同時期的懷舊擺設，曾是前屋主的客廳，如今延續著交誼功能，牆上嵌入式櫥櫃與一旁的檜木箱隨興的陳列著商品。

刻意留長的電線加上孵小雞燈泡，
團隊親手設計的燈具充滿手作感

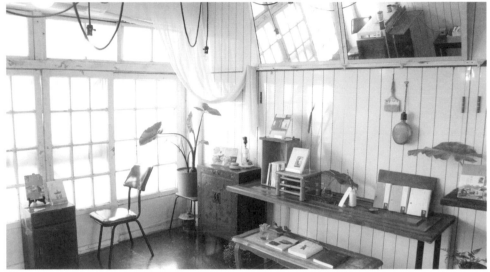

前屋主的臥室變身
成為展售空間，擺
設的舊傢俱有許多
都是老闆娘們四處
尋來。

　　掀起茶綠色布簾，原本的臥室功成身退，如今成為展售空
間，擺設的舊木料層架、櫃台，與天花板垂吊燈具同樣不假他
手，刻意留長的電線加上五金行買的孵小雞燈泡，裝修方式看
似陽春其實充滿手作溫度感。架上藏書有些是依芸挑選的新書，
有些則是粉絲捐贈的二手書，同時也是書迷們支持書屋長期舉
辦免費藝文活動的小小心意。在這裡購書不僅可以盡情翻閱，
結帳時還能透過「筷子桶抽抽樂」自行決定折扣數，有趣的小
遊戲為書籍包上一層充滿歡笑的書衣。

　　偌大的書屋處處充滿舊物與文字，幾張春聯讓室內洋溢著
喜氣，吊燈下成串的「春」字剪紙令人遙想童年。踏上紅鋼磚

走向角落，眼前的空間曾是餐廳與廚房，牆角保留舊式馬賽克流理台，木窗上懸掛著廚具，與一旁成串的香腸模型重現廚房的熱鬧景象。從天花板銜接的痕跡不難看出這是向外加蓋的範圍，即便只是加蓋空間，屋主仍親自修補每塊破損的地磚，證明對於房子深厚的感情，承租後三人延續前屋主照顧房子的心情，除了環境清理之外幾乎維持原貌，在牆上種下爬藤植物，讓生命力旺盛的綠葉為老屋帶來新氣象，更協力將荒廢多時的後院整理成綠意盎然的草坪，至今已舉辦過影展、音樂會與手作市集，讓更多人共享這棟老宅。

三位土生土長的屏東女生，選在家鄉落實「陽春」般的生活哲學，透過文字的力量讓沉寂的老屋再度充滿朝氣。反觀近幾年眷村「保留」與「拆除」議題吵得沸沸揚揚，有人覺得眷村是舊時代的產物，村落裡匯集來自大江南北的居民，交織而成的文化令人津津樂道；也有人認為廢棄眷村恐將成為治安死角，支持拆除。萬事沒有絕對的答案，一旦拆除將是不可逆的結果，即便後來於原址重建紀念館，也喚不回人們生活過的記憶。倘若讓更多元的使用者進駐，延續空間舊有的歷史，亦不違背眷村文化熔爐的特性，老房子的故事一定能愈來愈精彩。

名詞解釋

四坡式屋頂：由一條正脊和四條垂脊（一說戧脊）共五脊組成，由於屋頂有四面斜坡，故又稱四坡式。

鬼瓦：鬼瓦的作用是驅邪、祈求安穩，並具有裝飾作用。

切子格子式格柵：由長短木條組合而成，具有隱蔽性、遮陽性與防盜考量。

紅鋼磚：顏色較深紅，是民國六十年代非常流行的建材，有六角形、八角形、四角形或是有溝縫的樣式。

{old house data}

工作室・小陽。春日子 ssunville studio・
地址：屏東市中山路清營巷 1 號
（開放時間不定，出發前請參考臉書粉絲頁）
・建成年代：約 1937 年
・屋齡：77 年
・原來用途：軍人眷舍
・值得欣賞的重點：老眷村、雙拼宿舍建築、四坡式屋頂、增建的原廚房空間

整修老房子的過程是三人共同的記憶，也化作一幅幅照片與參觀者共享。

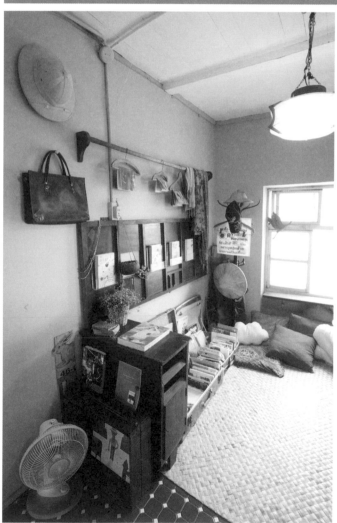

藍綠色木窗前曾是餐廳與廚房，牆角保留舊式馬賽克流理台，與一旁成串的香腸模型重現熱鬧的居家情景。

前任屋主向外加蓋所產生的「室內窗」，擺上一對高腳椅化身為適合閱讀的小吧台。

合盛太平 Café Story

首任官派市長故居　執業近一世紀老醫院寫下新故事

近年來隨著雪隧開通交通便利，不少人重新發現宜蘭的價值。車站旁由作家黃春明經營的劇團與咖啡館「百果樹紅磚屋」1、電信廣告取景的宜蘭文學館2，都是老房子再利用的實例。而宜蘭這間由原屋主與新經營團隊共存的老房子，在屋主的堅持下以最接近原貌的方式重新開放，老人家與年輕經營者齊心協力，為老屋帶來不同於其他新生老屋的風貌。

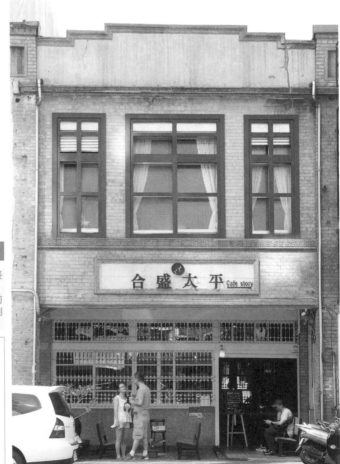

放在騎樓入口前的三張軍綠色長椅就是太平醫院當時的候診椅，現在也是同樣的功能，只是之前坐在上頭等待的是病人，現在則是等著品嚐美食的顧客。

2013 年夏天，熱鬧的中山路上開了一家新的咖啡館「合盛太平 Café Story」，這棟歷經百年歷史的老診所對在地人而言一點也不陌生，看到閒置已久的醫院大門重新開啟，眾人紛紛帶著好奇心前來一探究竟。從外觀來看，貼覆淺綠色布紋面磚的雙層建築，樣式與街上其他老屋大同小異，不過即使是同時期的建築，仍保有自家特色，爭奇鬥豔較勁之處可先從女兒牆與窗台飾帶看出端倪。沉寂多年的老醫院，棕色洗石子圍繞的白牆再度掛上招牌，喚醒在地人的時代記憶。

這棟八十幾年歷史的老房子，建於昭和五年（1930 年），民國四十四年由陳金波醫師買下，並將經營近四十年的太平醫院遷移至此交給兒子陳熙春醫師接手。談到陳金波醫師，身為第三位在宜蘭街開業的台籍西醫，不只醫術高超，急公好義的性格也曾積極參與社會運動，日治時期相繼擔任「台灣文化協會」理事、「台灣民眾黨」中央執行委員等要職，後來更被國民政府指派為第一任宜蘭市長，使得「合盛太平」不只是老醫院再利用，更成為縣內少數保存完善的名人故居。

醫院轉變為咖啡店的緣分相當特殊，自 2005 年第二代陳熙春醫師過世後房子一直閒置，只剩下高齡近九十歲的醫師娘定居於後棟。戶樞不蠹，房子必須有人打理才不易損壞，幾經思慮醫師娘決定將房子出租，接連五年不少人前往洽談，提出各種改造計畫，但是不捨房子受到破壞便始終停擺。某天信佑和律瑩行經此處，看見牆上整面格狀窗花立刻就愛上這股老宅氣質。對於多數人而言，窗花或許是妨礙商品曝光的遮蔽物，卻是他們相當珍惜的舊式美感，兩夫婦當下決定與屋主接洽。過程中醫師娘要求的不多，只希望能夠將房子「完整保留」，兩人感受到醫師娘對於醫院難以割捨的感情便決定承租。至於「房子該如何運用？」他們找來擔任劇照師的好友政彰一起討論，最後決定以咖啡館型態經營這間百年老屋。

屬於醫院的氣息，要從騎樓下三張軍綠色長椅開始說起。我們到訪這天，因提前了些時間，於是趁著空檔坐在長椅上休息，我們身旁坐了一對細數當年就診往事的爺孫，老爺爺似乎還認得這幾張椅子就是當年的候診椅，熟悉的鐵窗仍維持原貌，對於年輕時極為信賴的醫院多年後竟搖身成為咖啡店，老爺爺對內部的變化相當期待。

打開診所的深色大門，空氣中瀰漫著咖啡香與獨特的醫院氣息。一座木造掛號台豎立在淺綠色磨石子牆上，裡頭探出頭的從護士變成了遊客，連同檜木舊招牌成為拍照最佳取景處。長長的醫院走廊上已揮別候診時愁容滿面的病患，此起彼落的盡是客人的談笑風生。座無虛席的用餐區的前身則是診療室與注射室，少了病床多了愜意，屋主醫師娘偶爾也會來到前頭坐坐，還不時會和客人們分享醫院往事。

這棟百年診所大至格局小至建材都頗具巧思，外牆上鋪設的是 1930 年代常見的布紋面磚，由於這項建材流行時間不長，反倒為建物的年份做了見證。室內白漆木造與磨石子組成的隔間一如往昔，通往二樓的折角樓梯，白色磁磚在昏黃色燈光下浮雕輪廓更為明顯，檜木扶手襯托出馬賽克的細緻，用來固定

原本的診療室變成了用餐區，牆上則掛著擔任合夥人之一政彰的攝影作品。

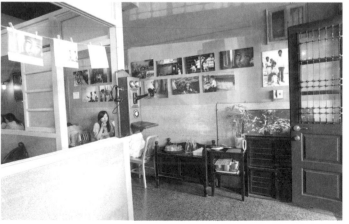

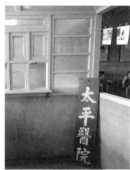

白色掛號台豎立在淺綠色磨石子牆上，裡面探出頭的從護士變成遊客，連同檜木舊招牌成為最佳取景點。

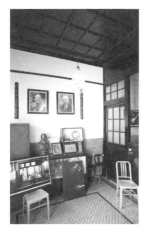

二樓曾是陳醫師一家人的住所，由於選用上好檜木裝修，閒置多年並無毀損，卸下窗戶後即成為用餐空間。

地毯的菱紋銅板因受長期磨損散發出淡淡的金色光澤，忠實呈現了當年地方什紳的生活品味。兩夫婦老闆承租後保留原有格局，僅針對安全需求重新配置水電與樓梯地毯，小心翼翼地將白漆木格間上每一片門窗編號封存，同時為了避免油煙破壞老房子，店內只供應輕食，堅守照顧老房子的承諾。

在尚未興建後棟前，二樓曾是醫師一家人的住所，因選用上好檜木裝修，閒置多年並無毀損。簽訂租約時，醫師娘也特別要求二樓的客廳不得提供用餐，因為裡頭的擺設是一家人共同的回憶。走進客廳，可見地板上由四色三角馬賽克組成的拼貼造型，加上外頭飾條宛如一幅波斯地毯，牆面上延續著外牆布紋面磚的質樸，與照原貌保留的家俱相互襯托下，煞有風情。此外掛在客廳一件件的塑像和獎牌，也彰顯出當年陳老醫師的輝煌人生，目前這裡也規畫成展覽空間，除了展示「回憶」也陳列著當代攝影作品，如同屋主與新經營者般，從新舊的結合中哼出新的協奏曲。

走進客廳旁的用餐區，泛黃的木板牆保留白色原漆，與卸下窗戶的檜木隔間形成鮮明對比，幾盞捕魚燈散發夕陽般的柔和光芒，讓平整的棕色地磚也映射出微微光澤，空間裡呈現出

一股溫暖氛圍。兩間和室從臥房變成包廂，新的用途帶來了新的活力，原本作為起居休息用的安靜臥房，如今因熙來攘往的客人使閒置多年的角落再度充滿了歡笑。

一牆之隔的外頭是廚廁空間。廚房裡ㄇ字型的流理台貼滿白色磁磚，一座逐漸被瓦斯爐取代的三門灶上可見磨石子用於傢俱的細緻表現。現在空間中展示許多照片與藏書，讓久違的飯菜香轉為具深度的人文書香，未有太大的裝修也能營造出空間美感。走廊上白綠相間的馬賽克通往末端浴室，在坪數不大的空間裡以灰色磨石子製作盥洗設施，小巧的尺度與流線造型絲毫不輸機械量產的新式浴缸，連同牆上固定層板的鐵件都兼具美感，早期生活美學展現得淋漓盡致。

「合盛」與「太平」的結合改變了一個老空間的用途，然而在不改變空間格局下，善待老屋的方式為舊空間再利用樹立了全新典範。我們在這裡看見了老房子的真正「價值」，當多數人爭先恐後追求房子帶來的有形價值時，有一群人正以自己的方式守護著一間間累積深厚情感與歷史的無形資產。一張懸掛多時的招租廣告，串起了一對年輕夫婦與醫師娘的緣分，雙方攜手以誠意與同樣愛護老房子的心，以一紙契約為起點，為老診所的故事揭開新頁。

{old house data}

咖啡、輕食・**合盛太平 Café Story**・
宜蘭市中山路三段 145 號・03-9360060・12:00 ～ 21:00
・建成年代：昭和五年（1930 年）
・屋齡：85 年
・原來用途：診所
・歷任屋主：陳金波家族
・值得欣賞的重點：立面布紋面磚、完整保留的醫院隔間、二樓廳堂馬賽克地磚、陳金波先生生平介紹

1 前身為「舊米穀檢查所宜蘭出張所」。
2 前身為「宜蘭農校前校長宿舍」。

原本醫生的看診間。（合盛太平提供）

當年太平醫院的掛號處。（合盛太平提供）

當年的磨石子浴室。（合盛太平提供）

廚房裡一座逐漸被瓦斯爐取代的三門灶上可見磨石子用於傢俱的細緻表現。現在空間中展示許多照片與藏書。（合盛太平提供）

整修中的太平醫院。（合盛太平提供）

磨石子懷舊洗手台，一旁放了屋主陳阿嬤的插花作品。（合盛太平提供）

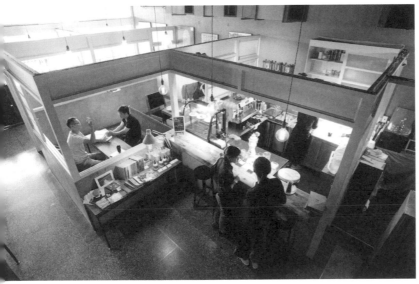

老照片與藏書讓閒置多時的廚房充滿藝文氣息，不必透過裝修也能營造出空間趣味。

白綠相間的浴室中，以灰色磨石子塑造盥洗設備，其小巧的尺度與流線造型充分考驗工匠技術，充分展現早期生活美學。

舊書櫃人文咖啡

走過殖民經濟興衰　青年返鄉閱讀舊鐵道故事

在意想不到的環境中閱讀、喝咖啡，甚至是住上一宿！都是近年來老屋再利用的常見方式。具有故事性的建築不僅是一個個「空間」，也像是一趟旅程中不可或缺的領航者，帶領我們穿梭時空，走進充滿歷史感的神祕通道。這次我們搭上火車來到宜蘭，找尋在舊倉庫裡閱讀的樂趣。

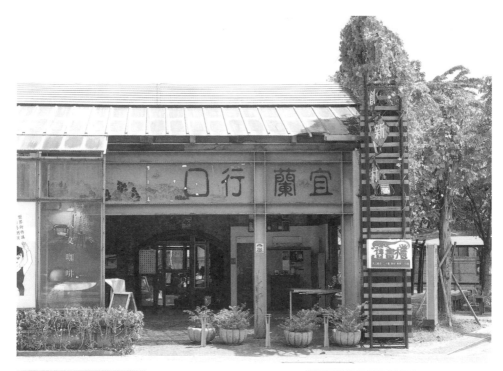

老物再利用，將黑膠唱片改造為菜單，讓點餐過程充滿特色。

建於大正八年的「宜蘭行口」是為了配合宜蘭線通車，而將原貨運倉庫群與側線月台改建而成的八棟倉庫建築。

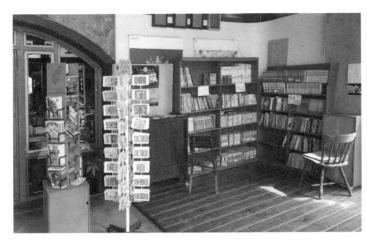

喜歡旅行更愛閱讀的小莊，在牆角以行李箱為書架陳列各國旅遊書。

　　早年鐵道運輸仰賴人力執行，雇主必須提供員工住宿環境或短期倉儲空間，因此衍生出各地的鐵道宿舍。位於宜蘭火車站附近，建於大正八年（1919 年）的「宜蘭行口」，當年是為了配合宜蘭至蘇澳間的宜蘭線通車，將原貨運倉庫群和側線月台改建成的八棟倉庫建築。倉庫持續運作了數十年，連帶振興了周邊發展，直到 1970 年功成身退後沉寂多年，近年來縣政府將此規畫成「創創新村」鼓勵青年回流，「舊書櫃人文咖啡」即是當中經典的成功範例。

　　從小在宜蘭長大的老闆小莊是一名喜歡旅行的年輕人，31 歲那年毅然辭去工作遠赴澳洲留學打工，他曾在飯店、觀光農場工作，喜歡認識新朋友更樂於閱讀。返台後偶然的一趟旅行中，他跑遍了台南大街小巷的二手書店，受到風格獨具的空間與愜意的城市氛圍所吸引，因而興起到二手書店工作的念頭。儘管幾年下來向不少店家毛遂自薦都未被錄取，但這仍澆不熄他的熱情，剛好宜蘭當時並沒有在地的二手書店，於是他也成了返鄉青年，回到家鄉開一間屬於自己的書店。

　　不過選在具有近百年歷史的「宜蘭行口」開店，並非小莊最初設定的目標。面臨創業的人生新挑戰，回到家鄉的他一邊

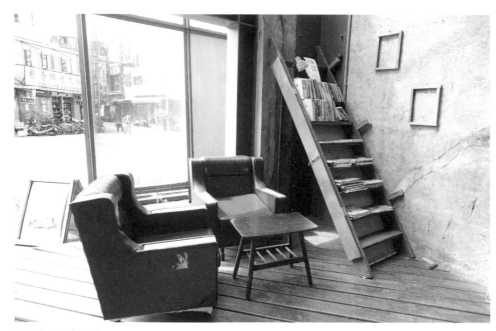

走廊部分鋪設棕色木地板，擺上兩張紅色單人沙發、廢棄木梯成為簡易書架，成為開放式兒童閱讀環境。

找尋合適地點，一邊參考成功店家的經營模式，持續走訪各地名店感受空間、觀察學習。忙碌之餘參加了宜蘭縣政府舉辦的「幸福微創輔導計畫」，經輔導後獲得了模擬競賽第三名的佳績，同時幸運獲邀進駐創創新村，與這棟歷史老屋成為密不可分的創業夥伴。

被一棵棵大樹包圍的倉庫，是一座極度樸素的水泥磚造建築，沒有日治時期慣用的洗石子裝飾，更不見樑柱裝飾，當年作為倉儲空間，這樣的簡單、堅固的確已相當夠用。屋外四坡瓦屋頂，原本覆蓋著銀黑色日式傳統燻瓦，考量到透光與耐用，翻修時以鐵皮與壓克力代替，室內外鐵灰色的牆面佈滿刮痕，如年輪般刻畫著時間的步伐。

倉庫內的長條走廊以一道道拱門串聯，水泥地板呈現舊倉庫恰如其分的樸素，內部空間共由四家業者進駐。舊書櫃位於右側第一間，面向走廊即可看見適合親子共讀的室外閱讀區，

棕色木地板上擺著兩張紅色單人沙發，廢棄木梯成為簡易的兒童書架，作為開放式的親子閱讀環境，小朋友讀累了還可以到對角騎騎木馬，童趣十足。空間另一隅另外擺放了幾張書櫃陳列漫畫、小說，適合長途旅程的遊客選購。

　　來到室內，斑駁的水泥牆透出些許紅磚，鏽蝕的鐵窗框在一盞盞垂吊的牛奶燈映照下顯得溫暖許多。多不勝數的書籍擺放在各式家具上，兩、三張板凳加上木板與課桌椅組合矮櫃，書背高度、開本尺寸不一的書本隨興堆疊，小莊善用每個零散空間收納各類書籍。或許有些讀者覺得這樣的環境不容易找到自己喜歡的書？或是找書的時間可能超出預期？其實這正是二手書店難以取代的魅力，透過「找尋」的過程，無意間發現更多種類書籍，沒有出版年代、類型等條件區隔，閱讀的廣度也不再受到限制。

　　喜歡逛二手書店的人一定都有「忘記時間」的經驗，每次看到意想不到的書籍總驚喜萬分而忘情翻閱，而來到這裡也同樣沒有時間的壓力。店內右方規畫的幾組座位，每一件家具都是懷舊樣式，有些是小莊自家使用多年的擺設，有些則從街上

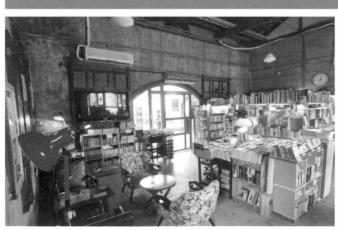

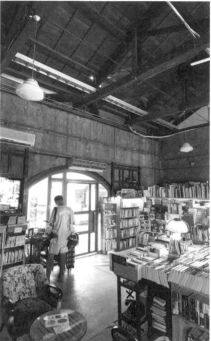

店內的許多擺設都是小莊將許多從街上「拾荒」來的物品巧手重生，他同時也透過這樣的空間與二手書，讓更多讀者邂逅甚至愛上這間老屋。

店內販售多款宜蘭在地明信片，小莊希望藉此讓更多人感受到宜蘭的美，意外成為書店特色。

被他「拾荒」而來，透過巧手重生；牆上懸掛的檜木窗是小莊的多年收藏，也紀念著那些被拆除的老屋，如今凝聚在此作為展覽畫框。熱愛閱讀的小莊從不吝與大家分享，希望透過閱讀與更多人交流，任何書籍都可自由取閱，同時不定期舉行二手書交換與漂書計畫。常有顧客點一杯飲料坐上一下午，這也絕對沒有時間的壓力。藉由書籍和更多人在百年老屋裡邂逅，是他經營書店附加的一大樂趣。

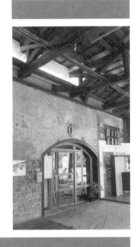

這裡書籍類型多元，閱讀群眾不拘，從老到少的愛書人都可以成為書店的知己。店裡頭除了書籍，還有販售多款宜蘭在地插畫家所創作的明信片，這也是小莊獨特的構想。走遍各地的他發現，要找到一款真正屬於宜蘭的圖樣並不容易，尤其出外旅行的人喜歡寄送明信片與親友聯繫感情，或許透過專屬於宜蘭的明信片，可以和更多人分享、讓更多人感受宜蘭的美，於是行動派的他廣邀好友參與創作。小小的明信片圖樣滿滿都是宜蘭的美食和風景，由於為限量印製，吸引不少遊客前來購買蒐集，也意外成為書店一大特色。

二手書店結合咖啡館的模式其實並不少見，然而單憑販賣二手書或許無法永續經營，必須結合餐飲服務才可能帶動更多人潮。既然定位為人文咖啡，如何滿足顧客味蕾成為小莊的新挑戰，非餐飲背景出身的他，特別向咖啡師學習，一切親力親為。我們拿了兩本書坐在沙發區，遍尋不著菜單之際，只見店內工作人員遞上兩片黑膠唱片，看著上頭滿滿的手寫文字這才恍然大悟，原來小莊將自己多年收藏的唱片改造為菜單，讓點餐也充滿了店主的喜好。店裡除了供應咖啡、有機茶，飲料中也結合在地食材，將拿鐵加入黑糖、紫蘇與當地現採的薑，研發出廣受好評的薑汁拿鐵，成為冬夜裡溫暖旅人的一份驚喜。

從精選宜蘭人文旅遊叢書、在地插畫明信片與特色餐飲，每一道環節都可看出小莊為故鄉努力的用心。他在老倉庫裡找到了屬於自己的生活方式，走過草創時期的艱辛，也舉辦無數次展覽、規畫各類型講座，更進一步讓這個空間擁有了存在的新價值，充滿熱情的小莊未來更計畫推出刊物，希望透過在地人的視野分享深度的宜蘭文化。下回來到宜蘭不妨放慢腳步，就從打開「舊書櫃」開始吧。

名詞解釋

燻瓦：利用窯內「不完全燃燒」的碳素附著於瓦片來產生獨特的銀黑色澤，為日式建築常見瓦片之一。

{old house data}

二手書、明信片、咖啡、手工甜點・**舊書櫃人文咖啡**・宜蘭市宜興路一段 280 號・0922-224810・平日 13:00 ～ 21:00 週六日 12:30 ～ 21:30（週二休）
・建成年代：大正八年（1919 年）
・屋齡：96 年
・原來用途：鐵路局舊倉庫群
・值得欣賞的重點：行口的拱形大門與其他倉庫的連通入口、木架構屋頂、鄰近鐵路邊的歷史痕跡。

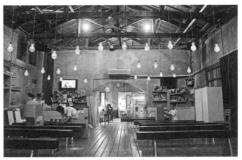

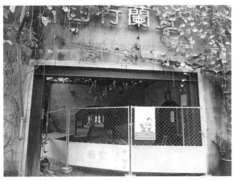

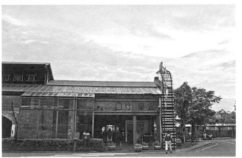

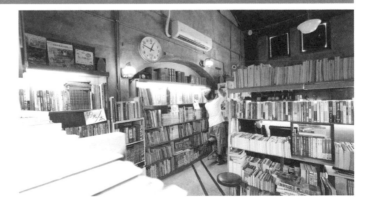

在小莊的努力改建經營下，舊書櫃已成為一股深耕宜蘭在地文化的重要力量。（舊書櫃人文咖啡提供）

台鐵宜蘭車站舊倉庫群始建於 1919 年，曾供多家運送業者存放貨物，形成熱絡的產業景觀，至 1970 年代止，帶動了宜蘭市的發展；2006 年整建活用為產業交流中心。倉庫原有 9 座，充滿著當年日夜無休、每天進出貨物約 2 千噸的記憶。近年來縣政府將此規畫成「創創新村」鼓勵青年回流。（舊書櫃人文咖啡提供）

【旅人之星 53】MS1053

老屋顏：
走訪全台老房子，
從老屋歷史、建築裝飾與時代故事，
尋訪台灣人的生活足跡

作　　　者　老屋顏（辛永勝、楊朝景）
美 術 設 計　走路花工作室
總　編　輯　郭寶秀
主　　　編　李雅玲
責 任 編 輯　周奕君
行 銷 企 劃　林泓伸

發　行　人　凃玉雲
出　　　版　馬可孛羅文化
　　　　　　台北市民生東路二段 141 號 5 樓
　　　　　　電話：02-25007696
發　　　行　英屬蓋曼群島商家庭傳媒股份有限公司城邦分公司
　　　　　　台北市中山區民生東路二段 141 號 11 樓
　　　　　　客服專線：02-25007718；25007719
　　　　　　24 小時傳真專線：02-25001990；25001991
　　　　　　服務時間：週一至週五上午 09:00-12:00；下午 13:00-17:00
　　　　　　劃撥帳號：19863813　戶名：書虫股份有限公司
　　　　　　讀者服務信箱：service@readingclub.com.tw
香港發行所　城邦（香港）出版集團有限公司
　　　　　　香港灣仔駱克道 193 號東超商業中心 1 樓
　　　　　　電話：852-25086231 或 25086217　傳真：852-25789337
　　　　　　電子信箱：hkcite@biznetvigator.com
新馬發行所　城邦（新、馬）出版集團
　　　　　　Cite（M）Sdn. Bhd.（458372U）
　　　　　　41, Jalan Radin Anum, Bandar Baru Sri Petaling,
　　　　　　57000 Kuala Lumpur, Malaysia.
　　　　　　電話：603-90578822　傳真：603-90576622
　　　　　　電子信箱：services@cite.com.my
輸 出 印 刷　前進彩藝有限公司
初 版 一 刷　2015 年 4 月
初版十四刷　2023 年 1 月
定　　　價　399 元（如有缺頁或破損請寄回更換）

國家圖書館出版品預行編目 (CIP) 資料

老屋顏：走訪全台老房子，從老屋歷史、
建築裝飾與時代故事，尋訪台灣人的生
活足跡 / 辛永勝，楊朝景著 . -- 初版 . --
臺北市：馬可孛羅文化出版：家庭傳媒
城邦分公司發行 , 2015.04
　面；　公分 . -- (旅人之星；53)
ISBN 978-986-5722-45-6(平裝)

1. 房屋建築 2. 人文地理 3. 臺灣

928.33　　　　　　　　　104001246